**Bamboo wrist rest**

2010
Decorated with *liuqing* relief of a quotation from "Orchid Pavilion Preface" (Wang Xizhi, Eastern Jin dynasty)
Copy: Feng Chengsu (Tang dynasty)
Carving: Chen Bin

圖 67.1　唐代馮承素摹「蘭亭序」局部　故宮博物院藏
「固知一死生爲虛誕，齊彭殤爲妄作。後之視今，亦由今之視昔，悲夫！故列敍時人，錄其所述，雖世殊事異，所以興懷，其致一也。後之攬者，亦將有感於斯文。」
Collection of the Palace Museum

○六七

唐代馮承素摹「蘭亭序」摘句留青竹臂閣

陳斌刻（二○一○）

高 29 公分　最寬 9.9 公分

此余向陳斌小友訂製首件竹刻，取蘭亭序中「後之視今，亦由今之視昔」兩句（圖67.1），即世說新語「桓車騎不好著新衣」一則「衣不經新，何由而故」本意也（見本書○一二項）。省略留青仿絲織品邊框，效果或更雅。

唐代杜牧「張好好詩」鎮紙

李智刻（二○一四）張品芳拓
上聯「孟澈」背款　「花萼交輝」印
背右下「白完」款　「一刀居」印
下聯「雅製」背款　「夢澈」印
右下「白完」印
高 39.4 公分　寬 6 公分
上聯最厚 3 公分　下聯最厚 3.5 公分

068
Scroll weight

2014
Decorated with "Poem for Zhang Haohao"
(Du Mu, Tang dynasty)
Carving: Li Zhi
Rubbing: Zhang Pinfang

張好好詩局部

唐代杜牧名句：「十年一覺揚州夢，贏得青樓薄倖名」，可見風月場中，打滾多年矣。

《張好好詩》（圖68.1），杜牧為歌妓張好好所作兼自書，乃張伯駒先生無償捐贈國寶之一，余擷其四句而成此鎮紙：

贈之天馬錦，副以水犀梳。
龍沙看秋浪，明月遊東湖。

天馬錦（圖68.2）、水犀梳，皆經絲綢之路來中原之奢侈品，乃吏部沈公之弟納張好好為妾之聘禮。既納為妾，遊山玩水，看秋浪，遊東湖，則似范蠡擁西施而泛舟太湖矣。

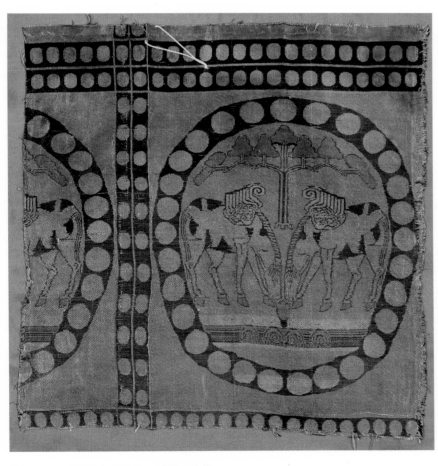

圖 68.2　天馬錦兩式　賀祈思藏

Collection of Chris Hall

圖 68.1　張好好詩　故宮博物院藏
Collection of the Palace Museum

圖 68.3　陝西乾陵（唐高宗與武則天合墓）神道石雕天馬
何孟澈攝

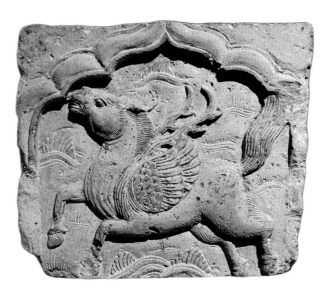

磚雕天馬　金代或元代
香港敏求精舍藏　麥雅理先生贈
Collection of the Min Chiu Society, gift of Mr Brian McElney.

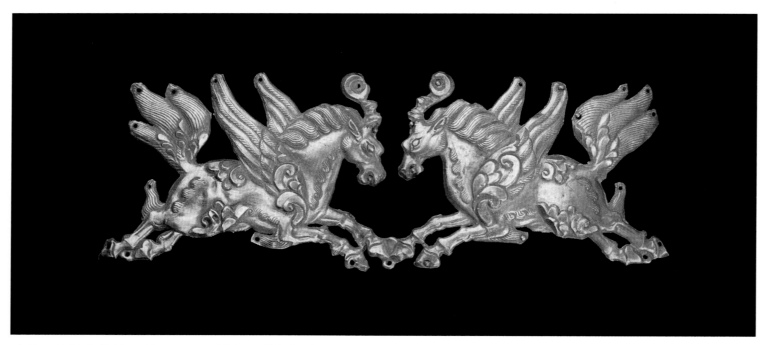

吐蕃天馬紋金飾牌　公元 7 至 9 世紀　夢蝶軒藏

069
Brush pot

2017
Decorated with fragments of sutras
from Dunhuang
Carving: Li Zhi
Rubbing: Zhang Pinfang

○六九

「敦煌殘經」筆筒

李智刻（二○一七）　張品芳拓

「白完」底款　「一刀居」印

「孟澈雅製」底款　「夢澈」印

「花尊交輝」印

高 16公分　底徑 14.1公分

《流沙遺珍冊》（圖69.1—69.5），黃君實先生早年得於紐約蘇富比，有骨有肉，精光照人。敦煌遺書專家方廣錩教授對此冊極為讚賞，定為上起東晉，下迄宋代。雖全為殘紙，皆能考據出所屬經卷，因書者多人，反可作為鑑定其他墨跡之用。冊中一紙，有「小腸肝肺脾腎」數語，予見之曰：「射業醫也。」余認識黃翁十數年，丙申小滿後三日（二○一六年五月二十三日），黃翁親詣敝診所，慨然相贈。

冊後黃翁題跋（圖69.4）：

此冊為日人中村不折舊藏。不折嗜中國文物、書法，創建東京書道博物館，所藏劇跡有「顏魯公自書告身」、「蔡君謨謝賜御書卷」、宋元拓碑帖等。彼曾留學巴黎，善畫古典派油畫，以中日古事為題材。不折生於一八六六年，卒於一九四三年。

二○一七年春，余取其中四紙，請上海朵雲軒李智先生刻。紙外做沙地，用刀尖點成，極費工夫，上海圖書館張品芳拓。

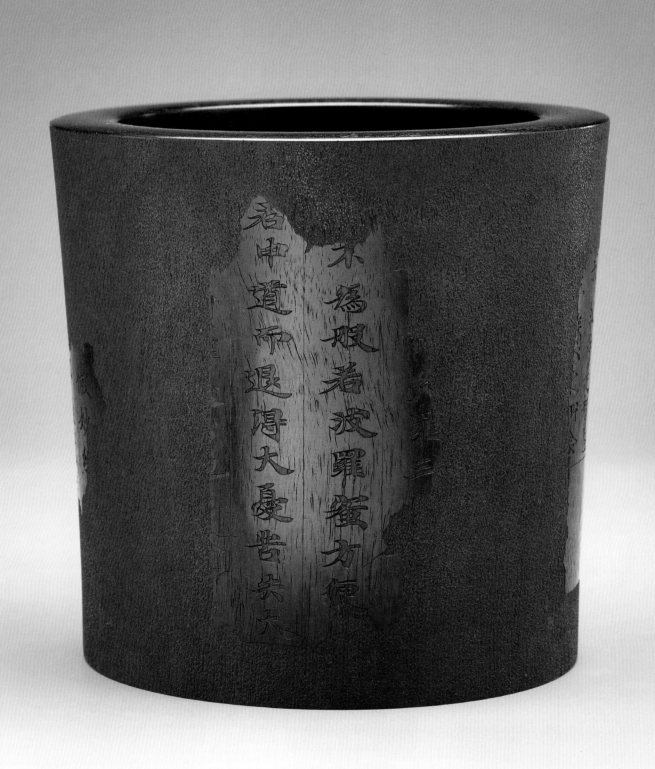

圖 69.3    圖 69.2    圖 69.1

此の書冊は中國甘肅省敦煌より出た
佛典の殘片を集めたもので北魏時代
の書風のものが大部分で、最も古い
書寫である。中の一枚は畏吾兒文
字で貴重な資料である。また佛說
跋折⋯經は五代時代のもので現在、
ている佛典には入っていないと思う。

一九五八年六月二日 杉村勇造

圖 69.5

此冊為日人中村不折舊藏不折嗜中國書法
文物創建東京書道博物館所藏劇蹟有顏
魯公自書告身蔡君謨謝賜御書卷宋元拓碑帖
等彼曾留學巳黎善畫古典派油畫以中日古事
為題材不折生於一八六六年卒於一九四三年

黃君寔識

流沙遺珍黃君寔先生早歲得於紐約蘇富比有骨有肉精
光照人冊中一紙有小腸疝疝臂數字予見二日射業醫也余為
黃翁料理十數年翁感荷兩申小滿後三日親詩澈診所悦然相
贈謹跋數語以誌賞會勝緣 戊愛壹澤丁酉冬 何孟澈

圖 69.4

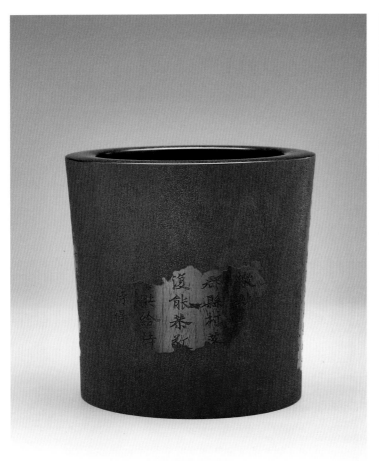

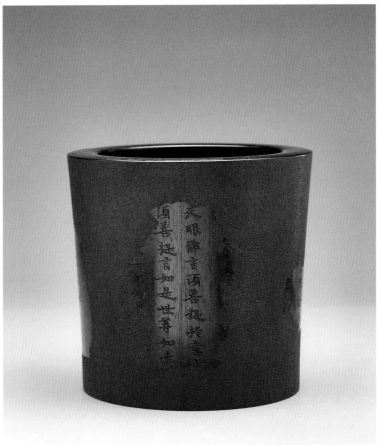

269 | Many Fair Blossoms Make a Fine Tree: Commissions of Scholar's Objects and Furniture by Kössen Ho

070

*Huanghuali* brush pot

2009–10

Decorated with "Poems on the Cold Food Festival" (text
and calligraphy by Su Shi, Song dynasty)
Carving: Fu Jiasheng
Rubbing: Fu Wanli

○七○　宋代蘇軾「寒食帖」黃花梨筆筒

傅稼生刻（二○○九─二○一○）　傅萬里拓

左下「稼生刻字」印

「孟澈雅製」底款　「夢澈」印　「花尊交輝」印

高 16.8 公分　底徑 16.5 公分

王羲之《蘭亭序》以唐代馮承素摹本最
精（○六七項），號為「天下第一行書」，流
傳既廣，篇幅太長，全篇難容筆筒之上。
唐代安祿山反，平原太守顏真卿與堂兄
常山太守顏杲卿起兵討伐。後安氏叛軍攻入
常山，顏杲卿與幼子季明同遭殺戮，事後只
尋回季明首骨。顏真卿作《祭姪文稿》，乃
「天下第二行書」，塗抹再三，頗難鐫刻。

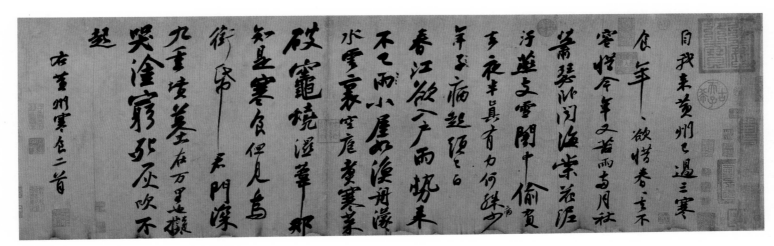

圖 70.1　寒食帖　臺北故宮博物院藏
Collection of the Palace Museum, Taipei

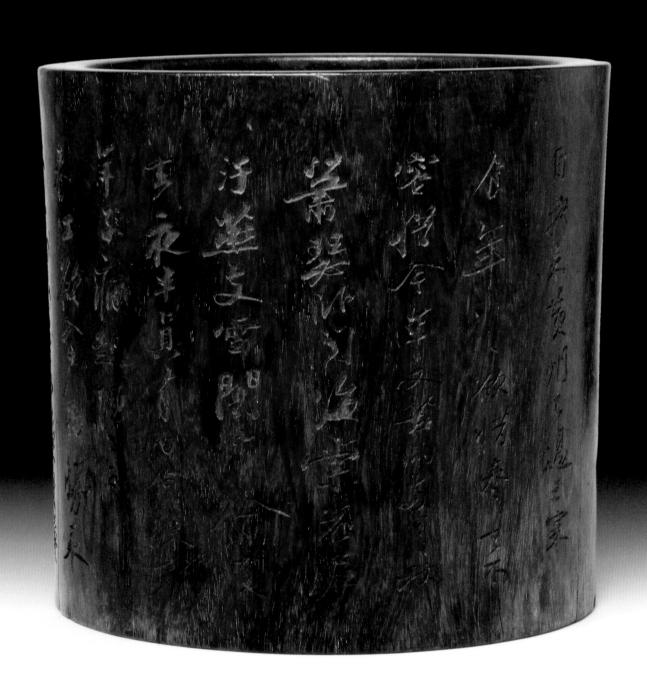

《寒食帖》（圖70.1），乃「天下第三行書」，曾入乾隆

《石渠寶笈》，上鈐「三希堂精鑑璽」、「宜子孫」、「石渠寶

笈」等三印。時東坡先生窮途潦倒，謫居黃州三載，寒食節

時有感而成此二詩，「士窮然後詩工」，又一例也。余在臺

北故宮博物館曾仰寒食帖真跡，無愧為東坡先生最佳書法傑

作。帖後有黃庭堅行書跋，對蘇氏書法推崇備至：

　　東坡此詩似李太白，猶恐太白有未到處。

　　此書兼顏魯公、楊少師、李西臺筆意，試使東坡復為

之，未必及此。

　　他日東坡或見此書，應笑我於無佛處稱尊也。

黃州寒食二首

其一：

自我來黃州，已過三寒食。年年欲惜春，春去不容惜。

今年又苦雨，兩月秋蕭瑟。臥聞海棠花，泥汙燕支雪。

闇中偷負去，夜半真有力。何殊病少年，病起頭已白。

其二：

春江欲入戶，雨勢來不已。小屋如漁舟，濛濛水雲裏。

空庖煮寒菜，破竈燒濕葦。那知是寒食，但見烏銜紙。

君門深九重，墳墓在萬里。也擬哭塗窮，死灰吹不起。

東坡先生時年四十六歲，帖中「何殊病少年，病起頭已

白」，「君門深九重，墳墓在萬里」等句，皆與老、病、死

三事相關。而「蘭亭序」中，有「不知老之將至」，「古人

云：死生亦大矣」，「固知一死生為虛誕」數語，俱涉生、

老、死，其為超邁乎？其為沉痛悲哀之語乎？「祭姪文稿」，

有「父陷子死，巢傾卵覆。天不悔禍，其為荼毒。念爾遘

殘，百身何贖」，義憤填膺，則祭奠泣血之辭也。

　　人生如白駒過隙，生、老、病、死，上至帝王將相，

下至販夫走卒，無人能免。余習泌尿外科，見前列腺癌、

腎癌、膀胱癌，早期診斷，接受治療，當能術到病除；然

亦有病入膏肓，羣醫束手，回天乏力者。是故余對自然規

律，體會極深。

　　此帖手卷寬長，恰可刻於筆筒之上。筆筒紋理深褐，頗

為瑰麗，似傅抱石先生金剛坡時期之潑墨雨景山水，有「山

雨欲來風滿樓」之感；詩意苦雨，兩者相配，極為相宜。而

黃花梨紋粗，不宜鐫刻筆劃纖秀之行書小楷，蘇字肥厚，與

筆筒可謂相得益彰。

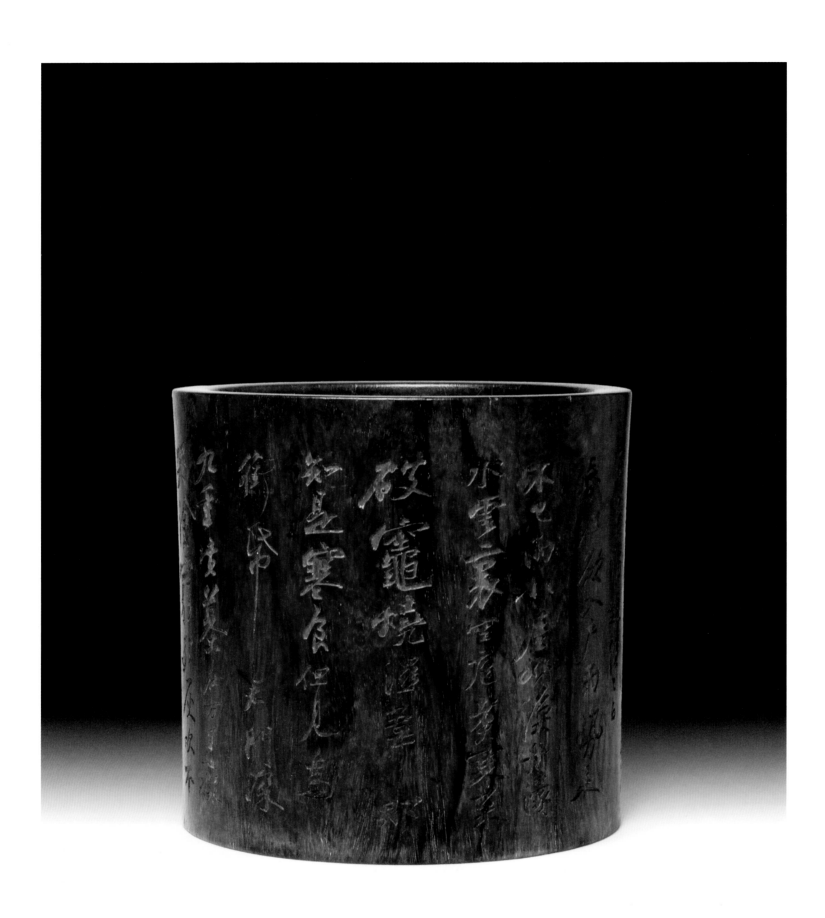

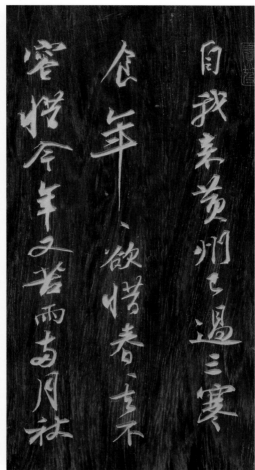
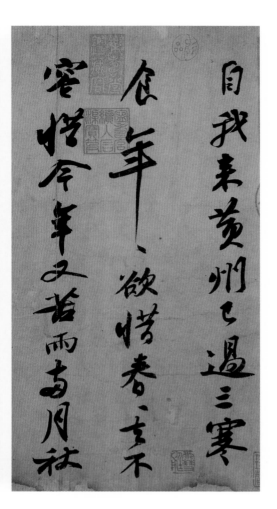

自我來黃州，已過三寒
食年，欲惜春、去不
容惜今年又苦雨兩月社

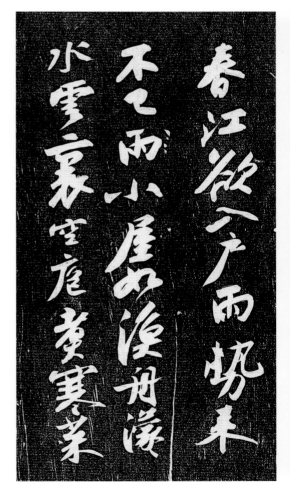
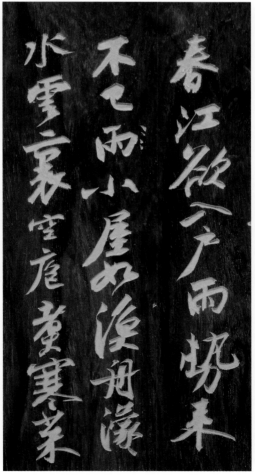
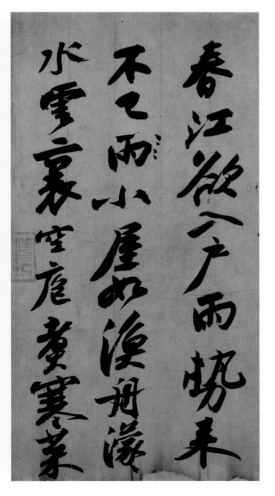

春江欲入戶兩勢來
不已兩小屋如漁舟濛
水雲裹空庖煮寒菜

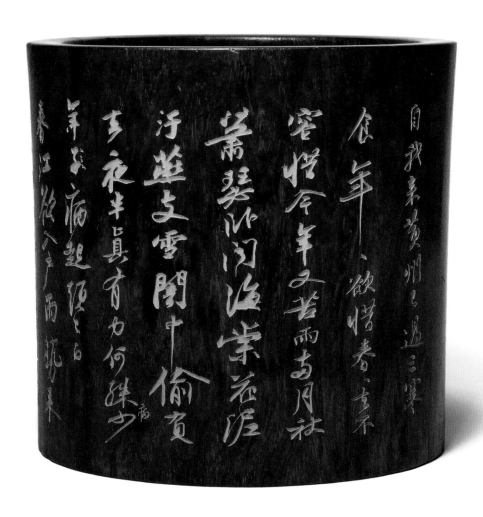

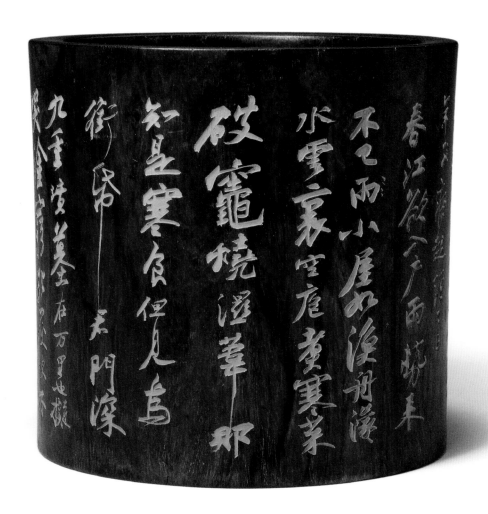

自我來黃州已過三寒
食年年欲惜春去不
容惜今年又苦雨兩月秋
蕭瑟臥聞海棠花泥污
燕支雪闇中偷負
去夜半真有力何殊
病起須已白
春江欲入戶雨勢來
不已小屋如漁舟濛濛
水雲裏空庖煮寒菜
破灶燒濕葦那
知是寒食但見烏

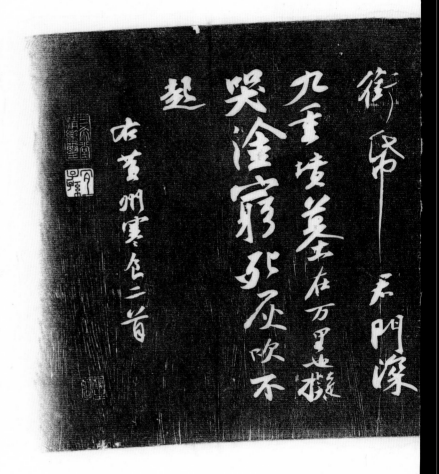

071

Inscribed plaque

2011
Text: "The Studio of Bitter Rains"
Calligraphy: Su Shi (Song dynasty)
Carving: Fu Jiasheng
Rubbing: Fu Wanli
Collection of Tung Chiao

〇七一

宋代蘇軾「苦雨齋」匾

傅稼生刻（二〇一一）傅萬里拓

左下「稼生刻字」印

長 45.5 公分　高 17.5 公分

「舊時月色樓」藏

「苦雨齋」，知堂老人周作人先生齋名，

沈尹默先生書，拍賣場中一見，董橋先生愛

此而未能致。余既刻蘇東坡「寒食帖」筆

筒，中有「苦雨」二字（圖71.1），請稼生

兄將其放大，再集坡公「齋」字，取天數

案（見本書〇九六項）餘木刻成小匾，陰刻而微

凸，請萬里先生拓，別有風味。值董先生

七旬榮慶，恰以為壽。蒙先生寫成「苦雨

紀事」（見本書卷二「師友寵題」），載於《一紙

平安》。

圖71.1　寒食帖局部

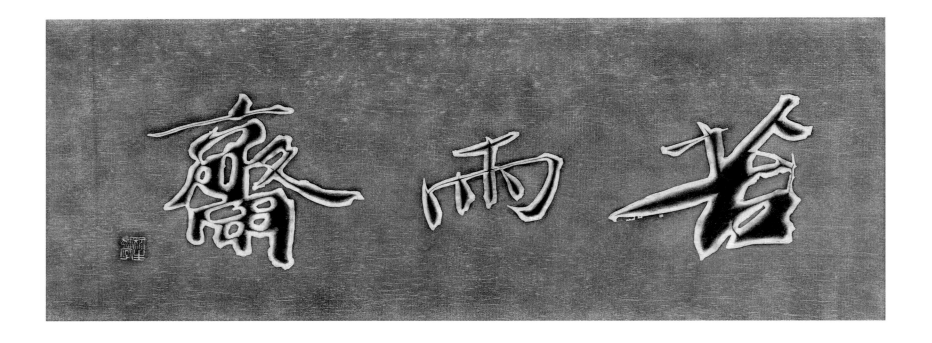

072

Pair of scroll weights

2012

Decorated with the first four lines of "The Pavilion of Wind in the Pines" (text and calligraphy by Huang Tingjian, Song dynasty)
Carving: Fu Jiasheng
Rubbing: Fu Wanli

Inscribed plaque

2020

Decorated with the title of "The Pavilion of Wind in the Pines" (text and calligraphy by Huang Tingjian, Song dynasty)
Carving: Fu Jiasheng
Private collection, China

○七二

宋代黃庭堅「松風閣帖」鎮紙成對

傳稼生刻（二〇一二）傅萬里拓

上聯左下「傅」印　「孟澈」背款　「花萼交輝」印

下聯左下「稼生刻字」印　「雅製」背款　「夢澈」印

高 55.4 公分　寬 5.8 公分　最厚 3 公分

宋代黃庭堅「松風閣」楠木匾

傳稼生刻（二〇二〇）

左下「稼生刻字」印

「孟澈雅製」背款　「夢澈」印　「花萼交輝」印

高 40 公分　寬 18 公分　厚 2.2 公分

中國私人藏

黃庭堅自書《武昌松風閣》詩（圖72.1），曾在臺北故宮一見，書於印花箋本之上。今取其首四句，刻於大鎮紙之上。

蘇東坡與黃庭堅相謔，蘇書被嘲為「石壓蝦蟆」，黃書被嘲為「樹梢掛蛇」，俱於本書作品內可見矣（見本書○七〇，○七一項）。

二〇一九年，樹高置一山莊，中有雙松，遂刻匾以賀。木材為梓慶山房主人贈。

圖 72.1　「松風閣帖」局部　臺北故宮博物院藏
Collection of the Palace Museum, Taipei

## 宋代米芾「篋中帖」鎮紙成對

高 28.8 公分　最寬 3.7 公分

下聯左下「稼生刻字」印「雅製」背款「夢澈」印

上聯「孟澈」背款「花萼交輝」印

傅稼生刻 （二〇〇七）　傅萬里拓

## 宋代米芾「篋中帖」留青竹臂閣

高 27.4 公分　最寬 7.1 公分

背右下「孟澈雅製」款「夢澈」印「花萼交輝」印

左下「朱」印「小華」印

朱小華刻 （二〇〇九）

---

073

Pair of scroll weights

2007

Decorated with "In My Little Case"
(calligraphy by Mi Fu, Song dynasty)
Carving: Fu Jiasheng
Rubbing: Fu Wanli

Bamboo wrist rest

2009

Decoration as above, executed in
*liuqing* relief
Carving: Zhu Xiaohua

---

懷素，唐代書僧，善作狂草。米芾，宋代書家，以側鋒取勝。米芾蓄懷素帖，真可謂識英雄、重英雄者。此為「致景文隰公尺牘」首二句，「芾篋中懷素帖如何，乃長安李氏之物」（圖73.1），米芾言下頗有自得之意。

二〇〇七年曾於臺北故宮見原物，即請稼生兄刻成鎮紙。兩年後，又「易陰為陽」，請小華先生刻臂閣。

圖 73.1　篋中帖局部

米芾中懷素帖多

大令安重民二物

希
篴

周
物

圖 73.1　篋中帖　臺北故宮博物院藏
Collection of the Palace Museum, Taipei

074

Brush pot

2006
Decorated with "Refining my bodily form" (large
running script calligraphy, Zhao Mengfu, Yuan
dynasty)
Text: Li Ao (Tang dynasty)
Carving: Fu Jiasheng
Rubbing: Fu Wanli
Private collection, Hong Kong

○七四

元代趙孟頫大行書唐代李翱詩筆筒

傅稼生刻（二〇〇六）　傅萬里拓

左下「稼生刻」款　「稼生」印

「孟澈雅製」底款　「夢澈」印　「花蕚交輝」印

高 15.5 公分　底徑 13.5 公分

香港私人藏

圖 74.1　趙孟頫行書軸　故宮博物院藏
Collection of the Palace Museum

趙孟頫行書唐代李翱詩軸（圖 74.1），北京故宮博物院藏：

練得身形似鶴形，千株松下兩函經。

我來問道無餘事，雲在青天水在瓶。

余業醫，松雪此軸，有道家至高之境，甚合孫思藐養生之意。首句「練得身形似鶴形」，外功也，開宗明義，指出鍛煉身體與健康飲食之重要，缺一則「鶴形」無從可致；第二句「千株松下兩函經」，內功也，則指心靈狀態或正念，實與首句相輔相成。末句「雲在青天水在瓶」，似正覺修成，心無罣礙，如「後物質主義」，可以完全放下。

華蕚交輝：孟澈雅製文玩家具 ｜ 290

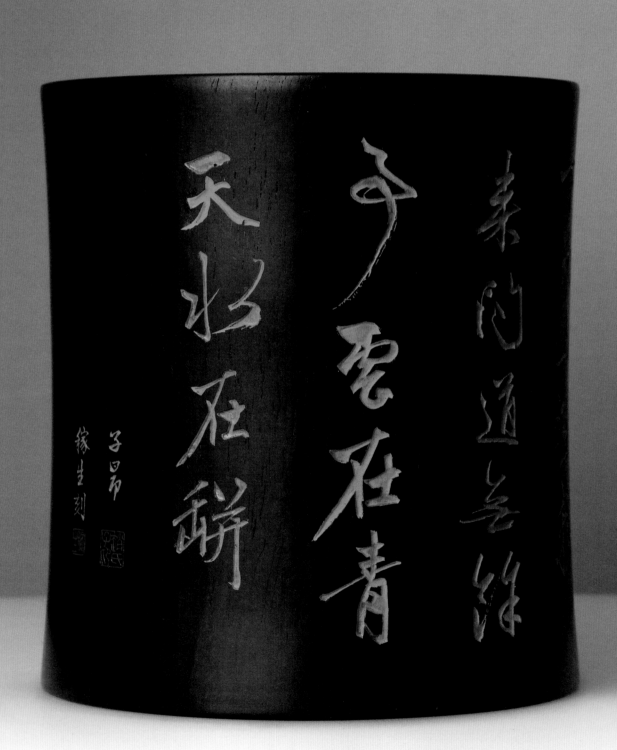

練浮身飛仙人
鶴形千株松
下兩函經我
素門道無絲
予宅在青
天水在辭

子昂
緣生刻

## 元代鄧文原「芳草帖」黑檀鎮紙

傅稼生刻（二〇〇七）　傅萬里拓

左下「稼生刻字」印

「孟澈雅製」背款　「夢澈」印　「花萼交輝」印

高 28 公分　寬 10.2 公分　厚 2 公分

075

Granadilla scroll weight

2007

Decorated with "Fragrant Grass"

(calligraphy by Deng Wenyuan, Yuan dynasty)

Carving: Fu Jiasheng

Rubbing: Fu Wanli

書法皆有其時代風格，八〇後九〇後寫

硬筆簡體字，字形結構、筆勢轉折，往往

有異於五〇後六〇後所書之簡體字。元人小

楷，淡泊秀逸，與盛唐寫經，豐筋健骨，亦

有所不同。

此件書風（圖 75.1）與趙孟頫、張雨、

倪瓚、王蒙、陸繼善數家，皆風格一致。

圖 75.1　芳草帖　故宮博物院藏
Collection of the Palace Museum

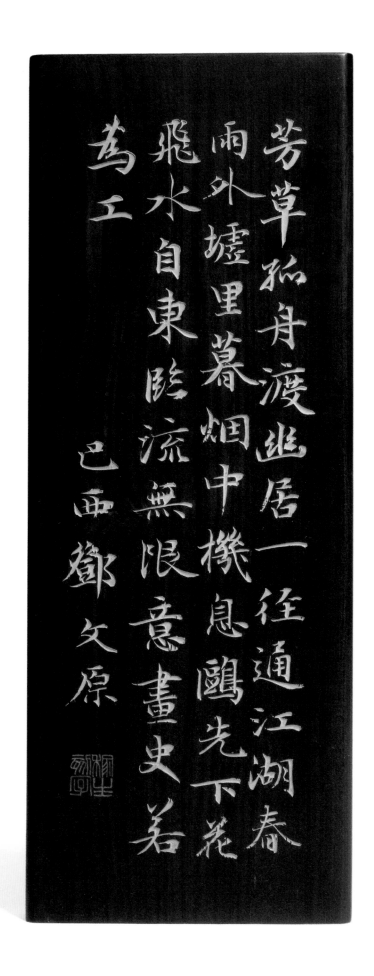

076

*Dalbergia louvelii* scroll weight

1999
Decorated with "Evening Waves on the Isles
of Jiangnan" (calligraphy by Ni Zan, Yuan
dynasty)
Carving: Fu Jiasheng
Rubbing: Fu Wanli

元代倪瓚「江渚暮潮」
盧氏黑黃檀鎮紙

傅稼生刻（一九九九）　傅萬里拓

左下「稼生刻」印

「孟澈雅製」背款　「夢澈」印　「花萼交輝」印

長 25.7 公分　寬 8.7 公分

此為余訂製首件木製文玩，時余在牛津大學攻
讀泌尿外科博士，一日讀大都會博物館書畫目錄，
見倪雲林畫上題詩（圖76.1），可堪借用，遂致函
田家青兄，謂願做紫檀鎮紙，田兄慨然提供木材，
請稼生兄鐫刻。田兄亦同時請其凹凸齋中工匠，
用相同木材另刻一個，後又請其匠師署名刻其上。

圖 76.1　元代倪瓚「江渚風林圖」　紐約大都會藝術博物館藏
Collection of the Metropolitan Museum of Art

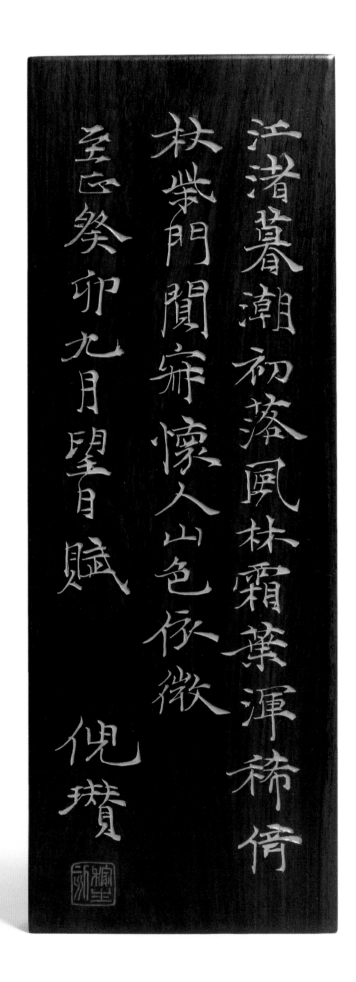

江渚暮潮初落風林霜葉渾稀倚
杖柴門闃寂懷人山色依微
至正癸卯九月望日賦

倪瓚

077

Pair of granadilla scroll weights

2007-8
Decorated with "Poem from a Plain Cell"
Text and calligraphy: Ni Zan (Yuan dynasty)
Carving: Fu Jiasheng
Rubbing: Fu Wanli

圖 77.1　元代倪瓚「淡室詩」軸　故宮博物院藏
Collection of the Palace Museum

○七七

元代倪瓚「淡室詩」黑檀鎮紙成對

傅稼生刻（二〇〇七—二〇〇八）　傅萬里拓

「稼生刻字」印

「孟澈雅製」背款　「夢澈」印　「花萼交輝」印

長 27.6 公分　最寬 5 公分　最厚 2 公分

倪字多作小楷，大字行書「淡室詩」軸（圖 77.1），恐為孤例。「淡室詩」七言句兩首，分刻鎮紙兩件，作成龍門對。

欲寫新詩塵滿几，味我迂言淡如水。
白雲淡淡何從來，來伴孤吟北窗裏。

酒味甘濃易變酸，世情對面九疑山。
白雲且結無情友，明月幽禽與往還。

倪氏生平，備見黃苗子先生「讀倪雲林傳札記」（《藝林一枝》）。

華萼交輝：孟澈雅製文玩家具　│　298

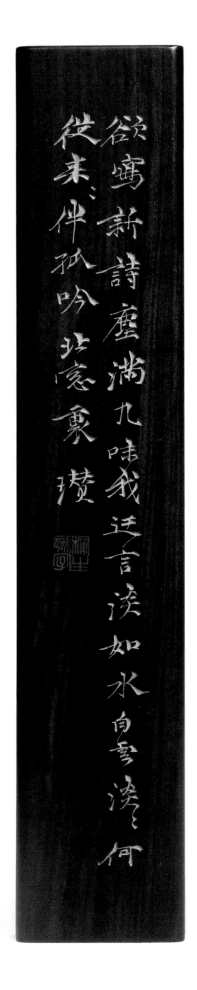

「酒味甘濃易變酸」：倪瓚為隱逸高士，卻曾銀鐺入獄，人情冷暖，世態炎涼，盡在字裏行間。

「白雲淡淡何從來」、「白雲且結無情友」：人生之如白雲蒼狗，幻變無常。倪瓚家資富饒，所居莊園有雲林堂、清秘閣等建築，瀟灑幽深，鉅麗虛朗。至正初年，倪氏忽散其家財，扁舟箬笠，往來震澤三泖間，雲林堂、清秘閣等後亦毀於兵火。

近代張伯駒先生，壯歲收有晉陸機《平復帖》（見本書〇〇八項）、隋展子虔《遊春圖》、唐李白《上陽臺帖》、唐杜牧《張好好詩卷》（見

本書〇六八項）、宋蔡襄《自書詩卷》、宋黃庭堅《諸上座帖》、宋米芾《珊瑚》《復官》二帖、宋范仲淹《道服贊》、元趙孟頫草書《千字文》等，件件皆國寶劇跡，一九五〇年代捐獻國家。伯駒先生「一九六八年被送往吉林舒蘭縣插隊，拒收後只好返回北京，成為無業遊民，連糧票都靠親友勻湊。」（見《錦灰三堆——王世襄自選集》「與伯駒先生交往三五事」）《金剛經》云：「一切有為法，如夢幻泡影，如露亦如電，當作如是觀。」孔子曰：「不義而富且貴，於我如浮雲。」此之謂歟？

078

Granadilla scroll weight

2007
Decorated with "Postscript to 'Poem from a Plain Cell'"
Text and calligraphy: Ni Zan (Yuan dynasty)
Carving: Fu Jiasheng
Rubbing: Fu Wanli
Collection of Jin Yong

〇七八

元代倪瓚「淡室詩跋」黑檀鎮紙

傅稼生刻（二〇〇七）傅萬里拓

「稼生刻字」印

「孟澈雅製」背款　「夢澈」印　「花萼交輝」印

金庸先生藏

元代倪瓚「淡室詩」軸，一九五九年丁燮柔先生捐獻國家。詩句後附短跋（圖78.1），截其最末三句：「是日疏雨生涼，山光滿几，殊有幽興也。」意境超絕，逸趣橫生，與東坡先生「微雨止還作，小窗幽更妍，盆山不見日，草木自蒼然」，同為千古絕唱。

圖78.1　淡室詩跋

是自鶴生涼山光滿九珠有幽興也讚

# 飛天伎樂高浮雕竹筆筒

周漢生刻（二〇一一）

「漢生」底款　「周」印

高 20 公分　最寬底徑 18 公分

079

Bamboo brush pot

2011

Decorated with high relief of *apsarās* in the form of musicians

Carving: Zhou Hansheng

何孟澈攝

一九九〇年代，於倫敦維多利亞阿爾拔博物館見北魏石刻飛天，反彈琵琶（圖79.1）。後又見青州龍興寺遺址出土北魏佛像背光（圖79.2），伎樂飛天羅列，氣勢不凡。敦煌研究院趙聲良先生著《飛天藝術：從印度到中國》，對飛天源流播遷，縷述詳備。

二〇〇八年，於武漢周漢生先生府上見有大筒材，兩年後忽有靈感，求刻竹筆筒。先生覆函曰：「擬將飛天圖案集中於筆筒腰部作一圈陷地深刻（如古埃及、古中國摩崖石刻均有此做法），其上下天地頭保留原材不動，雖仍為高浮雕卻不致傷材，亦較能體現石刻原作的拙味。」余欣表贊同。

一月後，漢生先生又附上三個飛天初稿，一彈琵琶、一撥箜篌、一吹排簫；「前後相隨可循環往復觀賞……又間以魏晉常見的蓮花紋、雲紋，力求畫面有些主從相屬的層次感。」余又以為蓮花三朵，似應略有變化，遂提筆筒設計，漢生先生捨易取難，用兩節竹筒成之，供唐鏡蓮紋、敦煌唐窟藻井蓮紋，終成今器。

「刻時節內竹絲上下俱順為逆，須時時小心變換用刀方向，此亦前人所以不用有節之材的原因。」獅子搏兔，信是力作。

二〇一六年，於西安人民大廈一九五〇年代樓宇，又見飛天伎樂外牆裝飾（圖79.3）。

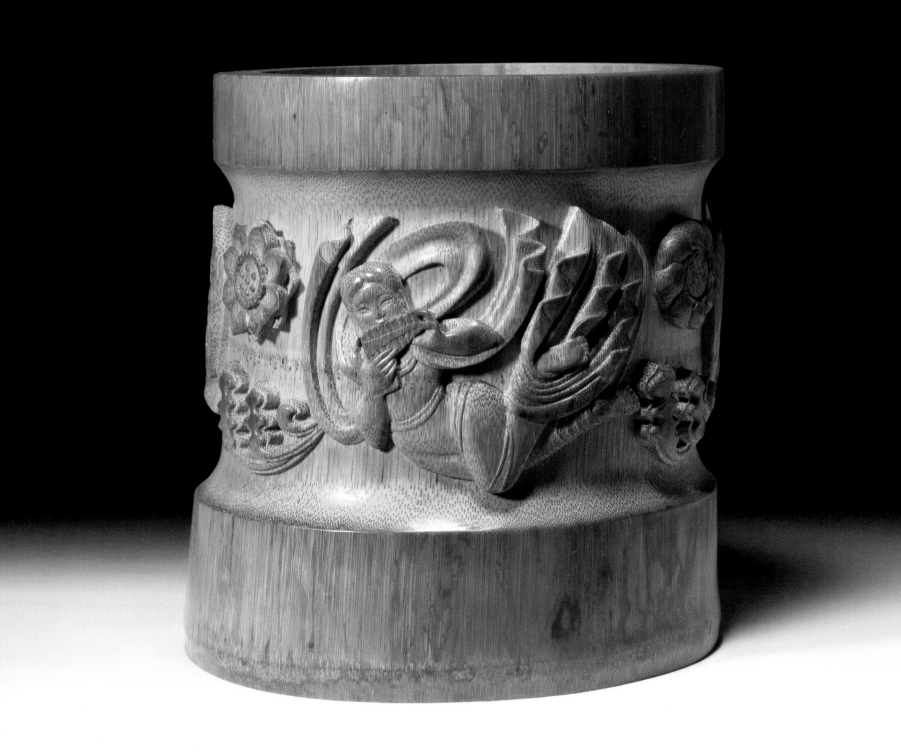

圖 79.1　飛天　維多利亞阿爾拔博物館藏
Collection of the Victoria and Albert Museum

圖 79.2　飛天　青州博物館藏
Collection of the Qingzhou Museum

圖 79.3　西安人民大廈　何孟澈攝

Aloewood brush pot

2013
Decorated with a bamboo perching cicada
Carving: Zhou Hansheng

# 沉香來蟬筆筒

周漢生刻（二〇一三）

「孟澈雅製」底款

「夢澈」印 「花萼交輝」印

高 22.2 公分　最寬底徑 17.5 公分

圖 80.1　漢玉蟬　傅忠謨先生舊藏

圖 80.2　漢玉蟬　傅忠謨先生舊藏

二〇一二年買得新製沉香木筆筒，大段沉香挖成，外圍隨形如樹幹，原擬請漢生先生刻梅花一枝於其上。二〇一三年三月攜筆筒至先生府上，見竹蟬一隻，謂將鑲於鎮紙。翌日再訪，已見先生將竹蟬貼於筆筒上，曰：「可用小榫嵌蟬於筒壁，筒背刮平，刻詩一首。何如？」余對曰：「佳妙！」

旬日後，先生見示自題五絕：

凌高日作琴，一蛻亮清音。

落我伽南木，悠哉為誰吟？

余以為「作」易為「奏」，「亮」易為「發」，或更平易近人。將原作與拙意請教董橋先生，董先生以為拙意尚可，用首兩句而不必節外生枝。蒙漢生先生用漢隸銘刻。底款「孟澈雅製」及鈐印兩枚，為稼生先生所刻。

傅忠謨先生佩德齋舊藏漢代玉蟬三例（圖80.1），形象簡煉。又有漢蟬（圖80.2），較為寫實，與本件竹刻相似。南京博物院藏明代金蟬瑪瑙葉（圖80.3）、北京故宮博物院藏清代竹雕葡萄寒蟬洗（圖80.4）、臺北故宮博物院藏清代白玉秋蟬桐葉洗（圖80.5）與拙藏象牙玳瑁小蟬（圖80.6）均有異曲同工之妙。

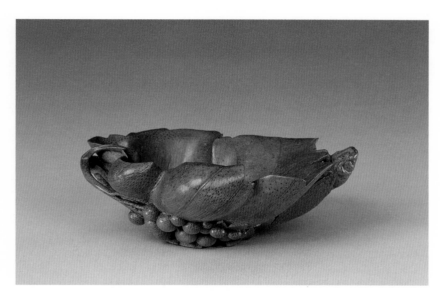

圖 80.3　金蟬瑪瑙葉　南京博物院藏
Collection of the Nanjing Museum

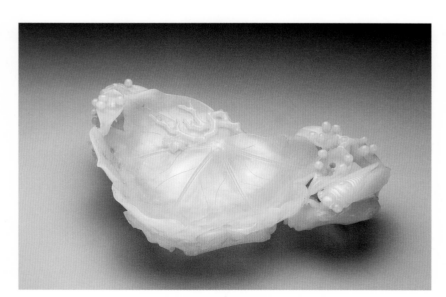

圖 80.4　竹雕葡萄寒蟬洗　故宮博物院藏
Collection of the Palace Museum

圖 80.6　象牙玳瑁小蟬　華蕚交輝樓藏

圖 80.5　白玉秋蟬桐葉洗　臺北故宮博物院藏
Collection of the Palace Museum, Taipei

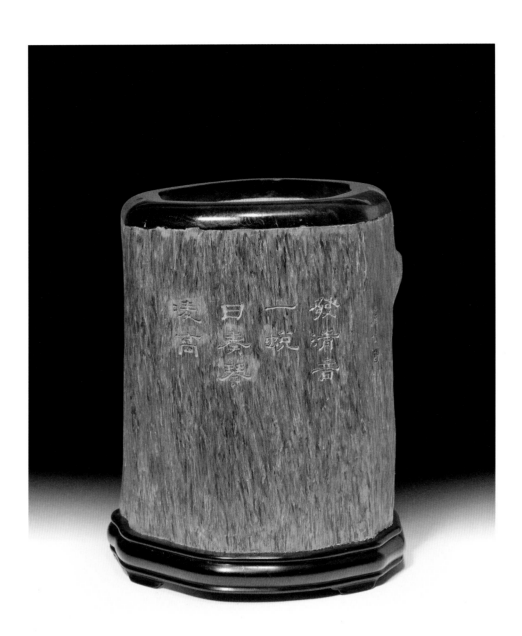

2015
Lid inscribed with the text of a Qing
circular ink pellet
Carving: Li Zhi
Rubbing: Zhang Pinfang

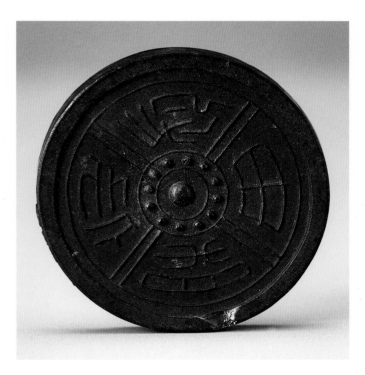

圖 81.1

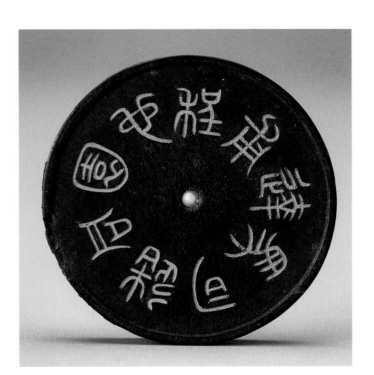

圖 81.2　華萼交輝樓藏

○八一

# 「司馬達甫程也園同造瓦當墨」硯盒

李智刻（二○一五）張品芳拓

底右「白完」款「一刀居」印

底左「孟澈雅製」款「夢澈」印「花萼交輝」印

最寬底徑29.8公分

墨乃董橋先生所賜，如港幣二元大小，正面作瓦當紋（圖81.1），陽文篆「長毋相忘」四字，背面陰刻填金篆字環書「大清乾隆年製」，藍布盒蓋鑲有「雪齋珍賞」印。丸墨本事備見董橋先生著《故事》內「如石」一文。

「司馬達甫程也園同造」（圖81.2），周邊款陽文楷書「大清乾隆年製」，

圓硯連木盒盈尺之巨，於翰墨軒許禮平先生案頭所見，謂早年得於荷里活道大雅齋黃伯，盒蓋車鏇拱起，素雅之餘，頗有氣勢。許先生慨以相勻，置於寒舍數年，一日突發奇想，曷不以丸墨紋飾刻於其上？蒙李智先生努力，半年而成。與丸墨同觀，相映成趣。

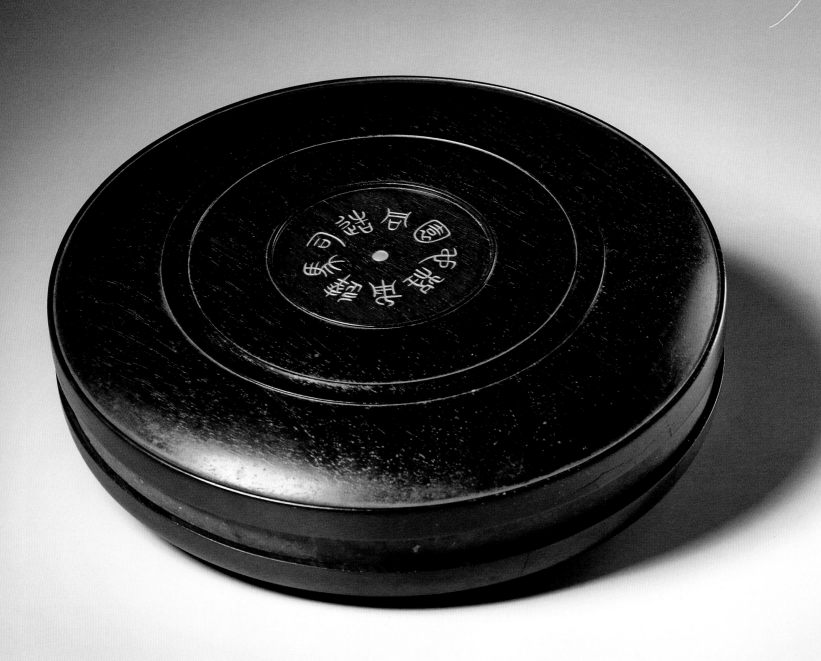

082

*Huanghuali* brush pot

2016
Decorated with inscription from a
Han dynasty mirror
Calligraphy: Huang Miaozi
Carving: Li Zhi
Rubbing: Zhang Pinfang

〇八二　黃苗子先生書漢鏡銘黃花梨筆筒

高14.7公分　底徑14.5公分

「孟澈雅製」底款　「夢澈」印　「花萼交輝」印

「白完」底款　「一刀居」印

李智刻（二〇一六）張品芳拓

故宮博物院藏西漢草葉紋鏡，鑄銘為「見日之明，長毋相忘」（圖82.1）。而前例丸墨正面作瓦當紋，銘「長毋相忘」四字（圖82.2）。斗方書漢鏡銘（圖82.3），乃苗公哲嗣大威博士所贈。

西方有「勿忘我」草（Forget me not, Myosotis），藍花。中國之「勿忘我」草，產於西藏、雲南、貴州、甘肅，又稱倒提壺（Cynoglossum）。「長毋相忘」，英譯可作 forget me not，即王維「相思」詩本意也：「紅豆生南國，春來發幾枝，願君多采擷，此物最相思。」

昔王老作火畫葫蘆紅木盒，盛紅豆以獻未來之王夫人（圖甲7），別開生面。圓硯連木盒（〇八一項）與筆筒，宜其為元宵節之禮也。

圖82.1　西漢草葉紋鏡　故宮博物院藏
Collection of the Palace Museum

圖82.2

圖 82.3

溥儒先生書「鴻遠」匾

傅稼生刻（二○一四）

左下「稼生刻字」印

「孟澈雅製」背款 「夢澈」印 「花萼交輝」印

香港私人藏

長 38 公分　寬 18 公分

083
Inscribed plaque

2014
Text: "Grand and far reaching"
Calligraphy: Pu Ru (1896-1963)
Carving: Fu Jiasheng
Private collection, Hong Kong

溥心畬榜書「鴻遠」二字，原跡高 85

厘米，長 166 厘米。薩本介先生讚曰：「溥

把這麼大的字寫得淡而厚，實而虛，壯而

活，緊而不滯。就是我們把它懸掛在宮廷的

那些殿堂之上，也照樣氣宇軒昂。究其原因

在哪兒呢？不能不說他的底氣足。」《末代

王風：溥心畬》

余取天數案餘木（見本書○九六項），請稼

生先生刻成小匾。

## 084

Set of 12 bamboo wrist rests

2009-10

Decorated with *liuqing* relief of "Plants from an Autumn Garden" (Pu Ru, 1896-1963) and "Postscript and Poems on Fallen Flowers" (Qi Gong, 1912-2005)
Carving: Bo Yuntian
Rubbing: Fu Wanli

## 085

Set of 12 granadilla scroll weights

2011

Decoration as above, executed in intaglio
Carving: Fu Jiasheng
Rubbing: Fu Wanli

---

〇八四

溥儒先生秋園雜卉 啓功先生落花詩跋
留青竹臂閣十二件

圖「雲天刻」款 「薄」印
詩右下「董橋歡喜」印 詩跋左下「雲天刻」印
背右下「孟澈雅製」款 「夢澈」印「花萼交輝」印
最長約33.3公分 最寬約9.7公分

〇八五

溥儒先生秋園雜卉 啓功先生落花詩跋
黑檀鎮紙十二件

傅稼生刻（二〇一一）傅萬里拓
圖「辛卯秋稼生刻」款 「傅」印
詩跋右下「董橋歡喜」印 左下「稼生刻字」印
「孟澈雅製」背款 「夢澈」印「花萼交輝」印
長32.8公分 寬10.5公分 厚2公分

二〇〇五年謁董橋先生，蒙出示珍藏溥心畬先生「秋園雜卉」冊頁六幀（圖84.1—84.6），余一見即呼：「與西方十八世紀花卉圖錄相似。」心畬先生生平，薩本介先生著《末代王風‧溥心畬》詳有研究：曾留學德國，取天文、生物學雙學位，必曾見此類書刊。此六幀以毛筆畫就，乃董橋先生歷年收得，與江兆申先生跋（圖84.7），合裱一册。啓功先生在董橋先生齋中見之，譽為「金鑄柔黃，人間奇品」，欣然以小楷書自擬落花詩四首（近見沈石田與諸友唱和落花詩，文衡山以小楷錄為長卷。因擬之，得四首。）見《啓功叢稿‧詩詞卷‧啓功絮語》），並附長跋，時啓老已高齡八十二矣（圖84.8—84.10）。該四首據趙仁珪先生「啓功先生詩詞三論」，乃刺四凶者，推許為「古今託物言志之絕唱。」

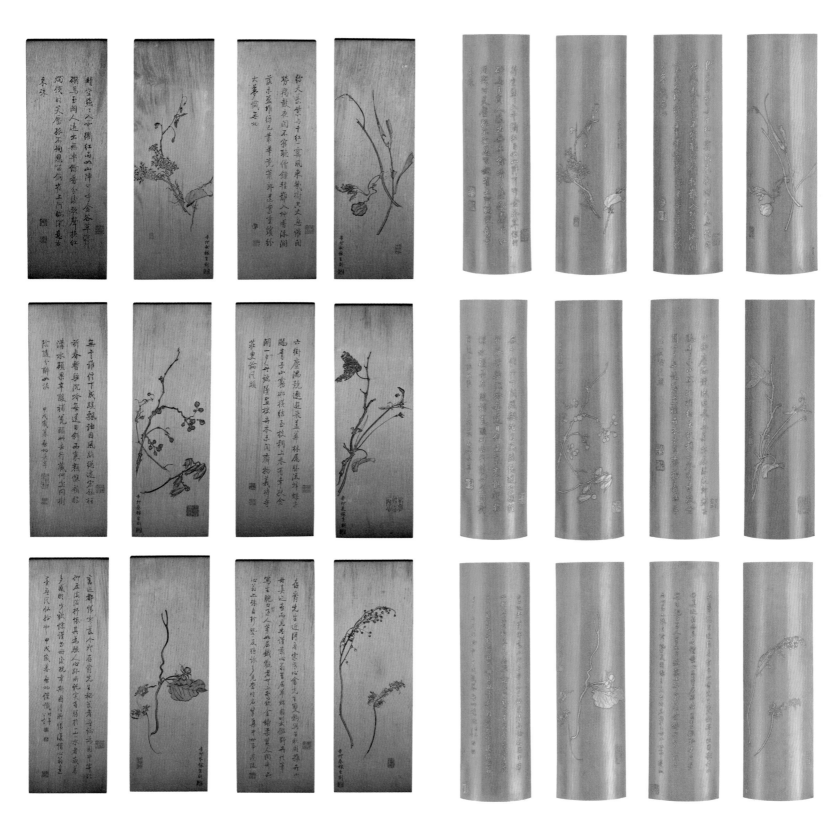

圖 85.1—85.12　　　　　　　　　　　　圖 84.11—84.22

圖 84.11─84.22　溥儒先生秋園雜卉，啓功先生落花詩題跋　留青竹臂閣十二件　薄雲天刻

称大荼縻与千红一雲風来發樹虫火總佳閒

勢猖鼓夜阑不寐聽僧鐘輕雜入地香深閨

落未盈堆綠已叢畢竟蕭郎建業重繒紗

大夢忱無功

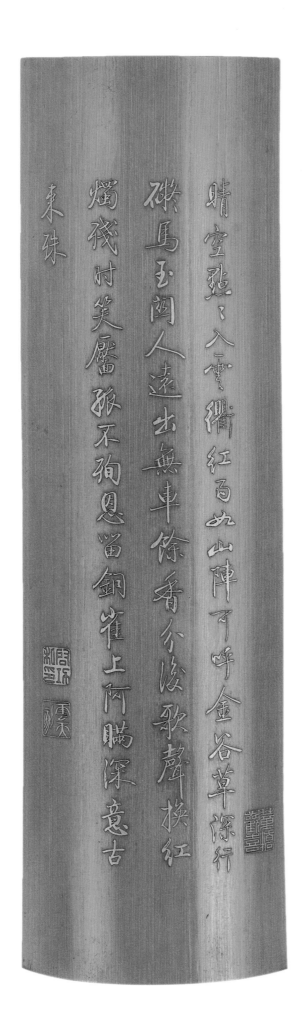

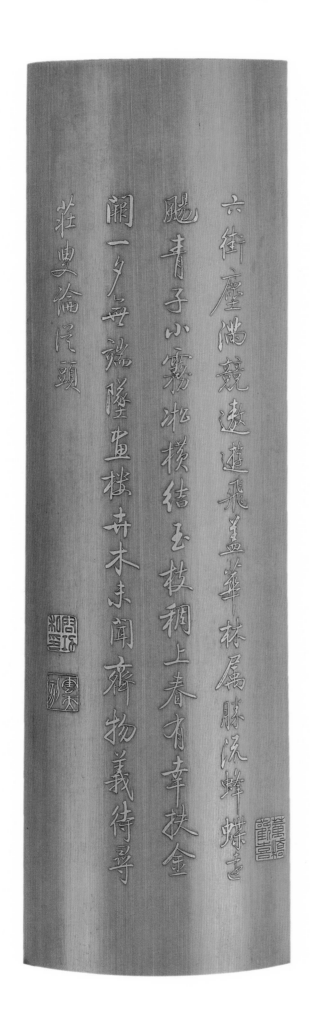

華萼交輝：孟澈雅製文玩家具　330

野卉鐵線描設色，頗合竹刻，商諸董橋
先生，亦欣表同意。蒙董先生惠賜影印本，
數年之間，欲倩人鑴刻而未果，蓋刻者需邃
於畫學而兼年輕眼利也。雲天先生大半年間
一蹴而成（圖84.11—84.22），復蒙董先生賜跋
（圖84.30），吾為之雀躍不已。

二〇一〇年，董先生將所藏書畫拍賣，
逐求董先生勻得此冊，後又「易陽為陰」，
取上等黑檀木，比紫檀紋理更為細膩，請
傳稼生先生刻成鎮紙十二件（圖85.1—85.12），
精緻之處，細入毫芒，與陽刻竹簡各擅勝
場。蒙董先生再賜跋（圖84.31）。竹簡與鎮
紙，皆承傳萬里先生精拓。

拙題秋卉冊四首

其一：

古垣芳草翠無垠，窈窕空靈淡墨痕。
秋色滿園花萃錦，堂前新綠舊王孫。

其二：

書畫琳琅此獨尊，
西山[1] 堅淨[2] 跡雙存。
靈漚[3] 妙筆留題處，
嘉卉扶疏馥滿軒。

其三：

試將冊頁剔青筠，十二簡成別樣新。
喜見薄君高妙手，出藍後浪奪天真。

其四：

黑檀片片細心裁，精入毫芒眾卉開。
金鑄柔荑凝素影，傳兄超邁逸羣材。

第一、二首呈董橋先生，第三、四首詠
竹簡與鎮紙。

1 溥儒先生號「西山逸士」。
2 啟元白先生題居所為「堅淨居」。
3 江兆申先生居「靈漚小築」。

圖 84.1—84.6

圖 84.8

圖 84.9　啟功先生「落花詩」

存爵先生近得吾宗芬心畬先生雙鈎寫生秋園

雜卉小冊真迹盡而見生謹案心翁耆居華錦園时嘗

擬野卉作筆寫生腕力乃人掌如屋鐵觀者世不多觀

金鑄柔葉人間奇品心翁六殊自珍摯友領詠多見

當时名彙集中世事遷流篇迹都歸零落今兹

存爵先生秘笈者每論為園木壽其抑屈海掞抒懷

其為騷人心跡所記实有勝於二山水者歲暮多感於

少歆惊謹書冊後玩幸斯圖得所歸後惜心翁逺

墨每沉收拾中甲戌歲暮啟功謹識 时年卅三

圖 84.10　啟功先生跋

雪點蘆花起白鷗片帆一葉畫中遊王

群芳草傷心色故作江南憶憶秋天上月

水邊邊樓兩露涼雲濕挂簾鈎室濛不見

山河影洗見山河影更悠

存壽兄近得西山溥先生雙鈎折枝兩幅筆

意秀勁而雲勁與晚年畧有不同天馬為駒

便以及賢所作何造之囷鈎　先生嶷城石餘音

迢閱以擊之羹牆斯在誠其景行而已

甲戌初夏涼風拂署江兆申於青丁雲匯小築

圖 84.7　江兆申先生跋

予喜溥心畬字畫多年即斥紙隻字尤愛為拱璧甲戌得其秋園雜卉冊頁工筆秀逸設色清雅誠神品也故功先生尤寫詩跋兆申先生摩挲时日尔有詞文贊美夢瀛仁季欣賞不已商請京中承家依影印本覓佳竹刻成秘藏數事留青生動神采萬千命付搨本題跋三位前辈都歸道山深宵低吟不勝人琴之感　庚寅小雪董橋　於香島半山

圖 84.30　董橋先生跋

秋園雜卉九湅心盦先生南渡前梧葊錦園時期之寫生花卉壬申癸酉
年間大雜葊主人陸續得自寶島香江每得一幅余即購藏至甲戌晚
去集得六幅尺寸相同筆調一致遂付裝池請啟元自江兆申前輩
賜跋啟先生所題落花詩四首樣趙仏廷先生云僅影射四凶之禍文化
之叔誠古今托物言志之絕唱也繫之謝得賜冊頁平添百鳥鶯心百花
瀠淚之深意與江先生所錄心盦瑞鶴鳩号譏故國山淪替影盡在
烟波蒼茫中美心盦雙鉤花卉我所愛也啟老獨家書法亦我所
愛世江云曠代才子深交多年無所不談誡我遺民友世三家合集一冊
堪稱拱壁今歸吾友盍澈秘篋余心安矣聊綴數語以誌雅緣
癸巳年白露前三日七一叟董橋
於香島半山

圖 84.31　董橋先生跋

把筆戲描芝圃迷夢
玲瓏行語王孫萬念
血鳥襟胸

觀溥心畬先生雙鉤
寫生秋園雜卉有感

孟澈先芊正　介敬題

把筆戲描芝圃迷夢玲瓏解語王
孫萬合血鳥襟胸

觀溥心畬雙鉤寫生秋園雜卉有感

孟澈先芊正　介敬題

薩本介贈詩

孟澈巧思我運刀心會
筆底選英豪王孫自有
皇家氣化得清新格
韵高
癸巳年稼生書於榮寶齋

孟澈巧思我運刀心會
筆底選英豪王孫自
有皇家氣化得清新
格韵高
孟澈先生指教
癸巳年稼生書

傅稼生贈詩

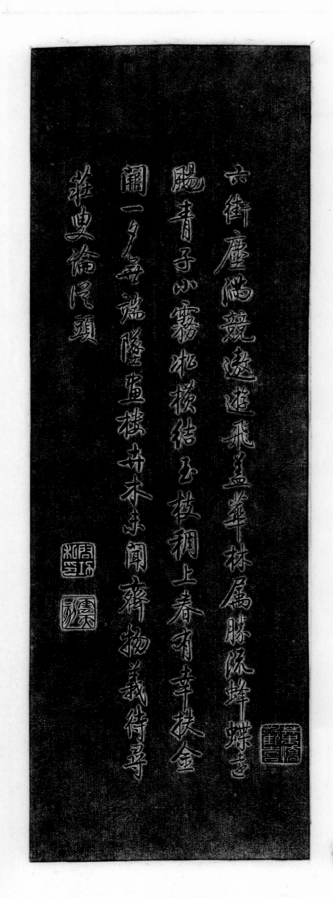

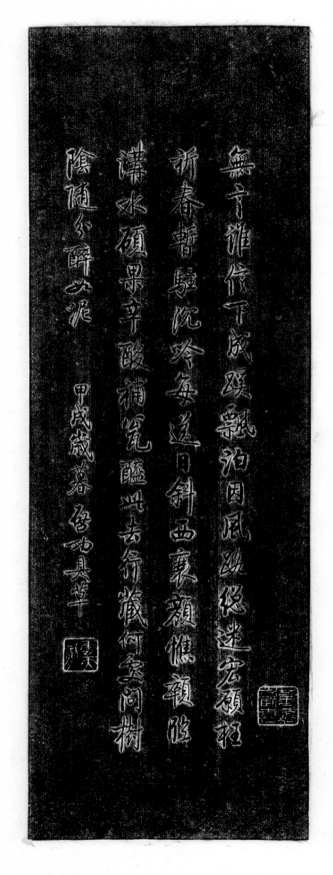

圖 85.1—85.12　溥儒先生秋園雜卉、啓功先生落花詩跋黑檀鎮紙十二件　傅稼生刻

六街塵滿競遠遊飛蓋華林屬勝流蜂蝶去
颸青子小霧淞橫結玉枝糊上春有幸扶金
闌一夕舞端隆畫樣奇木末聞齊物義待尋
莊叟論尼頭

辛卯夏稼生刻

無�言誰信下成蹊 飄泊因風路總迷宏願程
祈春暫駐沈吟 每送日斜西裏顏帳頹齡
溝水碩果辛酸補罄醮豳去行巖何委間樹
陰隨公醉如泥

甲戌歲暮 啟功具草

辛卯春稼生刻

存爵先生近得吾宗芸心盦先生雙鉤寫生秋園雜卉小冊真迹迤邐而見生謹案芸心翁首居華錦園時為撥鐙代筆寫生腕力了入業如屈鐵觀者莫不嘆欽金鏤柔黃人間寄品心翁六殊自珍蓺友頍詠多見當時名筆集中世事遷流

辛卯春稼生刻

蕭遠都帰零蒸今只存翁先生秘筬者每論為園中審興抑床海莛抒懷其為騒人心跡所託實有勝於一山一水者歲暮多感於少欽惊謹書冊後硯幸斯圖得所帰復惜心翁去畫筆況収拾中甲戌歲暮啟功謹識时平楫丁卯

辛卯冬稼生刻

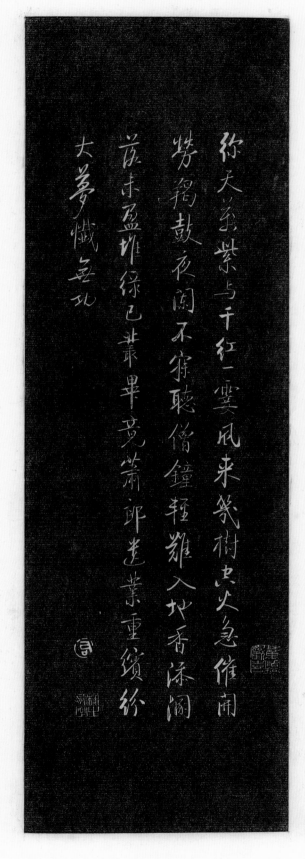

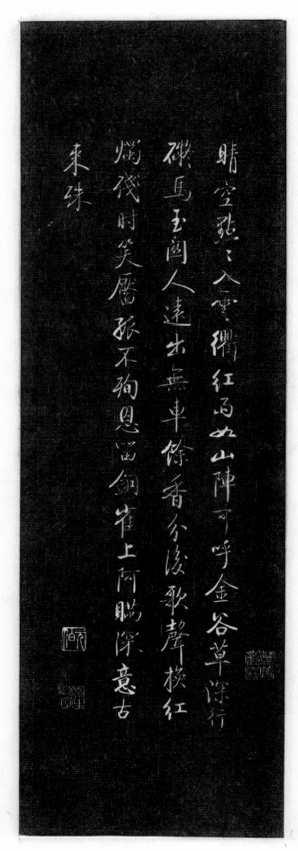

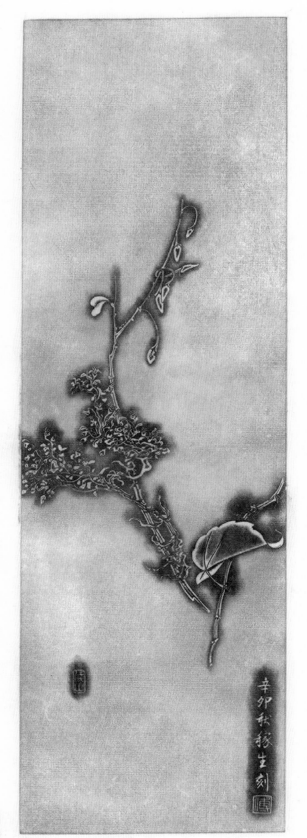

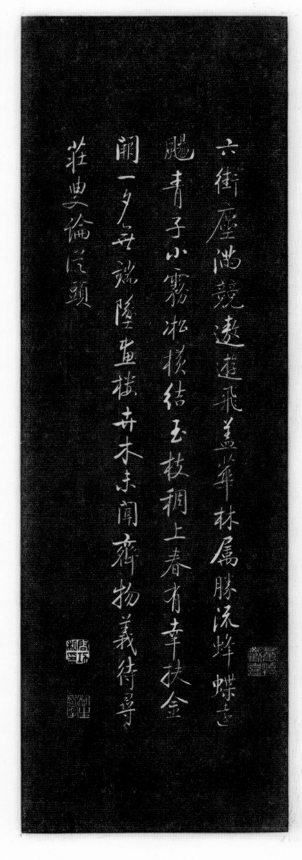

存爵先生近得吾宗忘盦先生雙鈎寫生秋園雜卉小
冊真迹出而見生謹案忘盦首居華錦園時嘗撥野卉代筆
寫生脆力孓人學如屈鐵觀者嘆不置欲金鑄柔黃人間奇品
心爲六驔自珍執友須詠多見當時名肇集中世事遼遼流

辛卯春稼生刻

窻遠都愕零落今災存實先生秘笈者無倫為圖十尋矣

抑亦逵簽抒懷其為騷人心跡所記實有勝於山水者歲暮

多感於少欽懔謹書冊後玖幸斯圖得所帰後惜心翁逺

畫無涘限收拾廾甲戌歲暮啓功謹識 時平楼中冬

○八六

## 紫玉案

王世襄先生銘　田家青監製

傅稼生刻銘（一九九八—一九九九）

長 195 公分　寬 105 公分　高 83 公分

○八七

## 黃玉案

田家青監製　蔡火豔作（一九九七—一九九八）

何孟澈銘　李智刻（二〇一五）張品芳拓

牙條背面刻：田家青書「凹凸齋」款

「田、凹凸」印　「蔡火豔」款

「東邑汾溪兩板橋文廟坊何氏」印

「白完」款　「一刀居」印

一九九七年七月一日，香港回歸祖國，余從牛津返港省親，後飛京，謁王老伉儷，時王老自芳嘉園喬遷朝陽門外芳草地新居。

甫進門，王老問：「香港回歸後如何？」余對曰：「待五年、十年後始知。」語畢，四目相投，共作會心一笑。

王老設計、田家青先生監製、陳萃祿先生操斧、傅稼生先生刻銘新製花梨獨板大案（《自珍集》：例 8.14）（圖 86.11、86.12），陳放廳中，省略牙子，頓得渾厚之趣，直如梁任公《飲冰室詩話》所云：「能以舊風格，含新意境」，亦深切近年「古為今用」之意。王老命余一讀案銘（圖 86.13）。銘曰：

仄　仄　仄

大木為案，損益明斫。[入聲「十藥」韻]

仄　平　平

椎鑿運斤，乃陳吾屋。[入聲「一屋」韻]

平　平　仄

龐然渾然，鯨背象足。[入聲「二沃」韻]

仄　平　仄

世好妍華，我耽拙樸。[入聲「一屋」韻]

圖 86.1.1

圖 86.1.2　王世襄先生設計與題銘，田家青監製，陳萃祿操斧，傅稼生刻銘　花梨獨板大案　中國嘉德提供

圖 86.3 紫玉案

圖 86.2　宋牧仲大案　上海博物館藏
Collection of the Shanghai Museum

城東芳草地西巷

操斧者陳萃祿，剞劂銘文者傅君稼生也。丁丑中秋　王世襄書於

郭君永堯，贈我巨材。與家青商略兼旬，始製斯器。繩墨

而笑。蓋案面獨板既厚且重，恰似鯨背，四腿圓肥，一如象足。

讀至「鯨背象足」時，不禁忘形，拍案叫好，王老亦頷首

付梓，風行海內外，一時洛陽紙貴。至一九九七年，發行過萬

溯一九八五年，王老著《明式家具珍賞》，經香港三聯書店

冊，創造大型藝術圖錄之世界紀錄。一九九四年冬田家青先生

來函，三聯為慶祝該書出版十週年，將於次年舉辦活動，田先

生負責展覽，羅致家具展品之外，亦會展出製作家具之工具及

家具模型。而田先生《清代家具》，亦將同時出版。

後至京，家青兄出示所製小模型，精巧靈動，遂請代製畫

案與香几模型，擬用舊料，唯一比四之畫案小模型一件，可耗

方桌整張，新料又怕開裂。至一九九七年四月，家青先生函余

有新進口「犀牛角紫檀」料，被暴發戶用作地板，何其暴殄天

物；又得林業大學幫助，以科學方法處理木材。余見田兄所撰

《清代家具》後附研究紫檀論文，見解精到，文內又有林業大學

電子顯微鏡檀木結構放大圖，田兄推薦，或可以一試。

宋牧仲紫檀畫案《明式家具研究》·乙119），王老收藏經香港莊貴

以來，推為畫案第一（圖86.2、86.4、86.6）。時王老謂晚清

崙先生收購，已盡入上海博物館。念及桓車騎新衣故衣一則（見

圖 87.1　黃玉案

本書〇一一項），新造家具，何讓舊製，如造模型，曷不製案？

一九九八年元月，承家青兄函告已代量度構件尺寸，向南通顧永琦先生訂購檀料。余又據《明式家具珍賞》圖片，按比例計算，以求無誤。得出數據與田兄資料略有出入，為此函詢田兄。

案雖師古，實非泥古（圖 86.3、86.5、86.7），是故構件大小，與原案有異。家青先生將雲頭牙子加寬，向內回收，視覺上更得勻稱之美（田函一九九八年三月三日）（圖 86.6、86.7）。腿足正面與側面，適當增加側腳；又謂「側腳度數，雖待製作最後一步『殺肩』前目測確定」。原案陰刻起邊沿燈草線（圖 86.8），家青先生商之於余，余以為鏟地起線（圖 86.9）更為雄渾，唯耗料之多可比乾隆內府造辦處之廣東匠人製紫檀家具矣！

檀料一九九八年初夏運京，為求比例精確，請家青兄先用花梨木按原大仿造一具。花梨畫案製竟，家青先生邀余往迴龍觀工作室一觀（圖 87.1–87.5）。案置室中，製案者蔡火豔君亦在，蔡君年輕，未及而立（圖 87.6）。花梨畫案，余以為尚有三處可改進：一、側腳可以再加大，外觀重心更為穩固；二、橫棖兩根，料子加厚，可與腿足寬厚成正比；三、橫棖與腿足合榫之記認符號可刻在下方，而非看面之上。

檀料存京，歷一冬一夏，一九九九年秋日鳩工，全以手工製作。檀案將成，余具函求王老作銘，家青先生將畫案牙條送至王老府上，晨夕相對，案銘立就：

平 仄 仄 平
紫檀作案，遵法西陂。
平 仄 仄 平
黝如玄漆，潤若凝脂。
仄 仄 平
可據覽讀，得就臨池。
平 仄 平
宜陳古器，賞析珍奇。
仄 仄 仄 平
更適憑倚，馳騁遐思。
平 仄 平
君其呵護，用之寶之。

製銘並書　稼生刊刻

監造一具，神采不讓原器。己卯中秋　暢安

孟澂先生喜予舊藏宋牧仲大案，乞家青

雙數句之末字「陂、脂、池、奇、思、之」押上平聲「四支」韻。

案銘墨寶（圖86.10），由田兄代送至榮寶齋裝池，又為予特製楠木小匣，紫檀蓋子，尤為感荷（圖86.11）。案銘第三句，原作「黝如古漆」，裝裱師傅以為古字重複，王

老精益求精，遂將「古漆」易為「玄漆」，玄字另書小紙，裱在手卷邊上。銘文請榮寶齋傳稼生先生鐫刻，極得神韻（圖86.12）。

案銘手卷裱就，余謁寶襄齋，呈朱家溍先生過目，並請賜題墨寶，朱老沉思片刻，曰：「紫玉案，可以罷！?」即題其後（圖86.10）。此後，又請黃苗子先生題引首，饒宗頤、傅熹年、董橋先生賜跋（圖83.10），合璧數美。按朱老之例，花梨畫案原大模型亦可稱「黃玉案」矣！

紫玉、黃玉二案成，余喜為之合贊，後又刻黃玉案上（圖87.2, 87.3, 87.6, 87.7, 87.8, 87.9）：

仄 平 仄 平
南國巨柯，斫寄舟軻。
平 仄 平
方桁萬斤，環材無多。（紫玉案材乃從壹萬公斤原材中選出）
平 平 平
精嚴厚重，雲章綺羅。（黃玉案與紫玉）

平 仄 仄 平
田兄繩墨，哲匠琢磨。
仄 平 仄 平
作式製模，晤對揣摩。
平 仄 仄 平
歷三寒暑，成案巍峨。
平 仄 平
暢公賜銘，傅君雕剟。
仄 平 仄 平
鳳翥龍蟠，氣足神完。
平 仄 仄 平
珍如珪琬，馨比幽蘭。
仄 平 仄 平
照我琳瑯，助余辭翰。
仄 仄 平
光吾軒堂，長樂和安。
平 平 平
用紀始末，祥哉梨檀。

紫玉案成，余為之贊。此乃原大模型，家青兄監製，蔡火鑪操斤。乙未秋，孟澂書銘，李智刊刻

（黃玉案與紫玉案之大邊及案面木紋瑰麗）

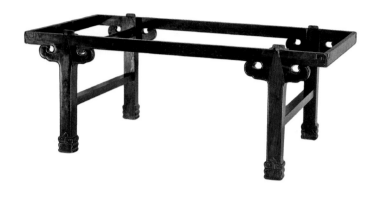

圖 86.4　宋牧仲大案

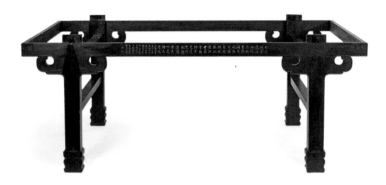

圖 86.5　紫玉案

圖 86.6　宋牧仲大案

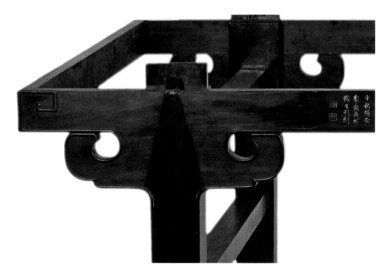

圖 86.7　紫玉案

86.8　宋牧仲大案
陰刻燈草線橫切面示意　朱榮臻繪

86.9　紫玉案
鏟地燈草線橫切面示意　朱榮臻繪

圖 87.2　黃玉案

二、為北京王之龍律師大案〈圖86.16〉題：

明之韻，韻如何，如旨酒，醇且和。

一、為田家青兄明韻系列家具：

王世襄先生題銘家具尚有：

（圖86.15）和《錦灰二堆・案銘三則》之中。

生案，載二〇〇〇年十月十五日中國文物報

王老自用花梨獨板大案、敝案與徐先

銘之。庚辰夏王世襄

斯製損益宋牧仲遺案而更饒明韻，喜為

善茲事者田大郎，用之寶之徐展堂。

所成大案生奇光，瑩潤不讓陳包漿。

紫檀美材碩且長，循古思變存其良。

案。王老銘曰（圖86.14）：

末端回紋（圖86.13），為徐展堂先生造一巨

二〇〇〇年，田兄再將紫玉案省略牙條

雙數句末字「剗、完、蘭、翰、安、檀」

押下下平聲「五歌」韻。

押上平聲「十四寒」韻。

雙數句末字「軻、多、羅、磨、摩、峨」

面宜寬厚，足貴正直，製器為人，原無

二則。甲申清明為之龍先生大案銘。暢安王

世襄時年九十

銘文為稼生兄鑴刻。

三、為鐵力面板架几案（見〇九四項

架几案）。

四、為郭君永堯題案

製器曾航達遠夷，新成大案世稱奇，喜

君留置堂中用，不為他人作嫁衣。

圖 87.6　田家青（左）與蔡火豔在黃玉案旁
何孟澈攝於北京迴龍觀田氏工作室

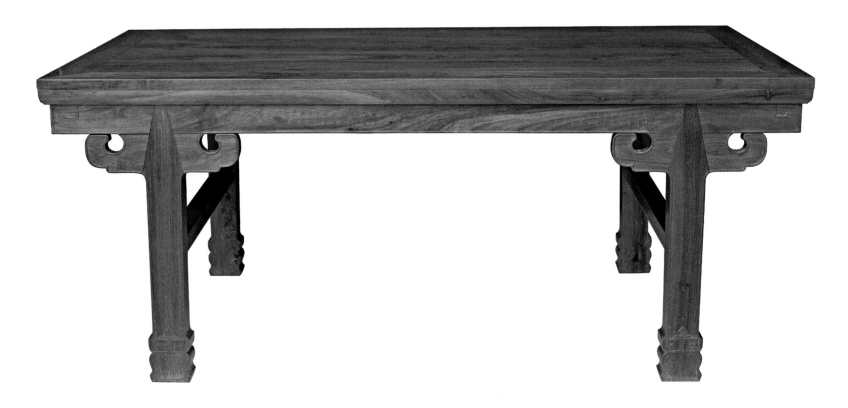

圖 87.3　黃玉案

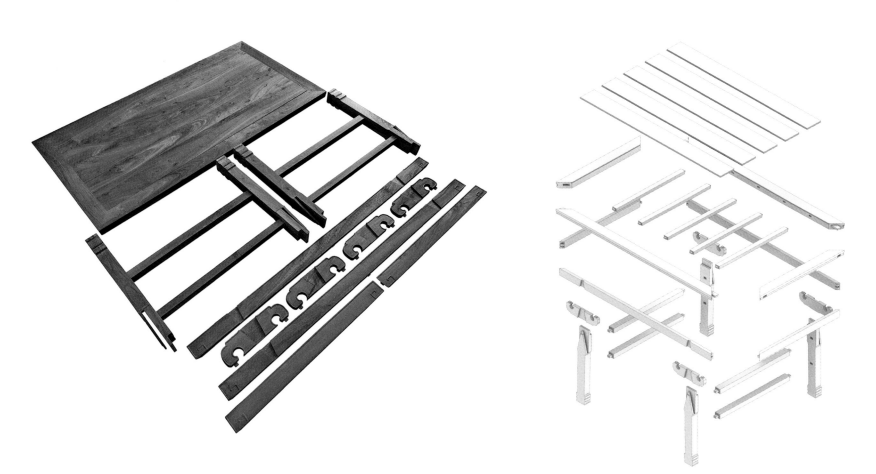

圖 87.4　黃玉案構件

圖 87.5　黃玉案構件線圖　朱榮臻繪

王暢安書

暢安道
兄書法顏
筋柳骨
神韻玉佩

珍奇　賞析　古器　宜陳　臨池　得就　覽讀　可據　凝脂　潤若　玄漆　黝如　西陂　遵法　作案　紫檀

紫玉案

朱家溍題

年前為壽襄先題
曾雷圖弓頃獲觀
此紫玉案題句又
有老友黃苗子引首
辣書喜為坡尾
以誌夭字因緣
甲申　選堂

王暢安先生得宗敉
仲紫檀巨案為交房
兄案中環寶盒澈
先生倩田君青原
式複製一具又得
暢安先生題銘即可
則又為世間增一文房
重器矣
丙戌夏陳嘉年題

庚杜陵聲年寫於蜀
郡赤遊鄭氏平遲群
山閣宋玉再平慶大

圖 86.11

図 86.10

紫玉案

紫玉案題記

辛巳冬　孟澈雅觀

稼生刊刻
製銘亞書
中秋暢安
魚器己卯
監造一具
神采不讓
紫雲家青
宋牧仲大
喜子舊藏
孟澈先生
寶之
用之
呵護
君其

遐思
馳騁
憑倚
更適

南國巨柯斫寄舟軻原木
萬千料揀為上斤枋中揀出瓊材無乏精
震厚重雲章綺羅宗初似木
田兄繩墨哲匠琢磨作式
製模略對揣摩先作原大花梨模型
歷三寒暑成案巍我
暢公賜銘傳君雕剜鳳
崑龍蟠氣足神完珍如
珪琬馨比幽蘭照我琳
瑯助余解翰光吾軒堂
長樂和安用記始末祥
武乘檀
紫玉案成余為之贊
甲午秋分何孟澈補書

董橋
拜觀

圖 86.15

圖 86.2.1　宋牧仲大案，傅侗題案銘　上海博物館藏

圖 86.1.3　王世襄先生設計與題銘、田家青監製、陳萃祿操斧、傅稼生刻銘　花梨獨板大案　中國嘉德提供

圖 86.13.1　宋牧仲大案，牙條末端回紋

圖 86.13.2　徐展堂先生藏案，省略回紋
徐展明女士提供

紫檀作案　遵法西陂　黝如玄漆　凝若脂　可攄覽　得就臨池　宜陳古器　賞析

紫檀美材　碩且長循　古思宴存　其良斲成　大案生哥　先縈潤不　讓陳

面宜寬厚　足貴正直　製器品

圖 86.12　紫玉案案銘　傅稼生刻

圖 86.14　徐展堂先生藏案案銘　傅稼生刻　徐展明女士提供

圖 86.16　王之龍律師藏案案銘　傅稼生刻　何孟澈攝

圖87.6

紫玉案成　余為之贊　此乃原大　模型家青　兄監製蔡　火豔操斤　乙未秋　孟澈書銘　李智利刊刻

梨檀　祥哉　始末　用紀　和安　長樂　軒堂　光吾　辭翰　助余　琳瑯　照我　幽蘭　馨比　珪琬　珍如　神完　氣足　龍蟠　鳳翥

圖 87.8，87.9　黃玉案銘與拓本

圖 87.7

雙束腰腳踏成對（配牡丹紋南官帽椅用）

田家青監製（一九九九）

長 65.3 公分　寬 36.3 公分　高 11.2 公分

088
Pair of footstools
(For use with southern official chairs)

1999
Workshop of Tian Jiaqing

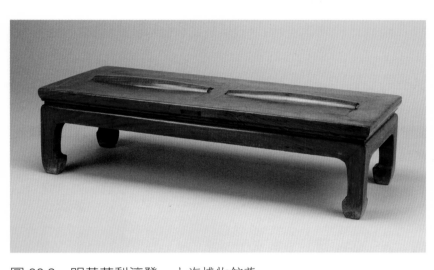

圖 88.3　明黃花梨滾凳　上海博物館藏
Collection of Shanghai Museum

故宮藏傳李公麟《維摩演教圖》（圖88.1）與紐
約大都會博物館藏元王振朋《臨馬雲卿維摩不二
圖》（圖88.2），二者大同小異，維摩詰坐榻上，前
陳腳踏，上置雙履。曾細觀故宮本，榻與腳踏，
通體飾捲草紋，精密如髮，似為漆器描金。

余在牛津，將二圖寄上田先生，提議可依式
作腳踏之用，田兄函覆「寄來的腳踏式樣很好，
我也曾設想過做相類似的家具。只是我感覺與官
帽椅風格不太統一」（田函一九九九年九月五日）。

後田兄將圖呈王老，王老以為該樣與南官帽椅亦
可匹配。

二○○○年元月，余晉京，田兄出示製成腳
踏，兩足之位，各有圓滾軸三件，構思巧妙，則
腳踏可兼滾凳之用矣。

按足部骨骼之構造，內側數節隆起似石拱橋。
中醫謂足少陰腎經，起於湧泉，穴在足心陷中。
三軸並用，似難按摩湧泉，反不若王老舊藏明黃
花梨滾凳（圖88.3）《明式家具研究》∴戊52），足
下只裝紡綞形活軸各一根。田兄未知以為然否？

後田兄將腳踏放大，作成紫檀雙束腰臺座式
榻，形制恢宏，與腳踏不可同日而語，器載《明
韻──家青製器》例13（圖88.4）。

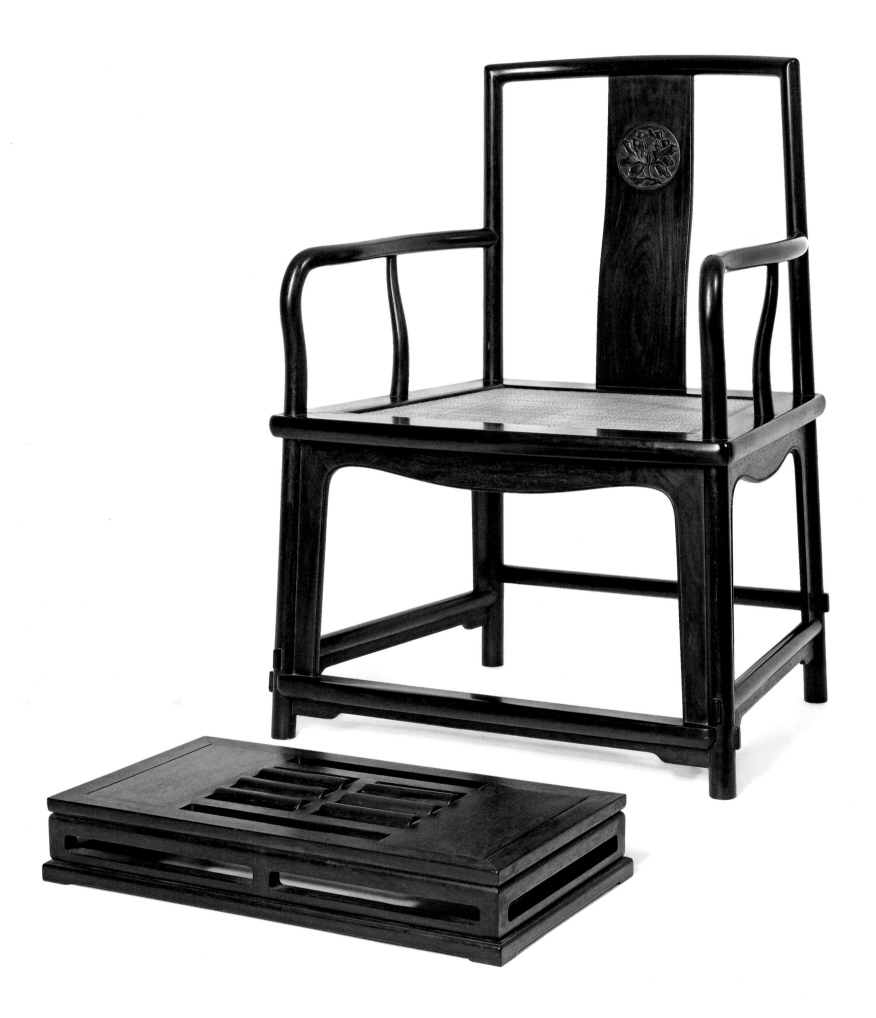

田家青製南官帽椅與腳踏

圖 88.1 《維摩演教圖》局部 李公麟（傳） 故宮博物院藏
Collection of the Palace Museum

圖 88.2 《臨馬雲卿維摩不二圖》局部 （元）王振朋 紐約大都會博物館藏
Collection of the Metropolitan Museum of Art

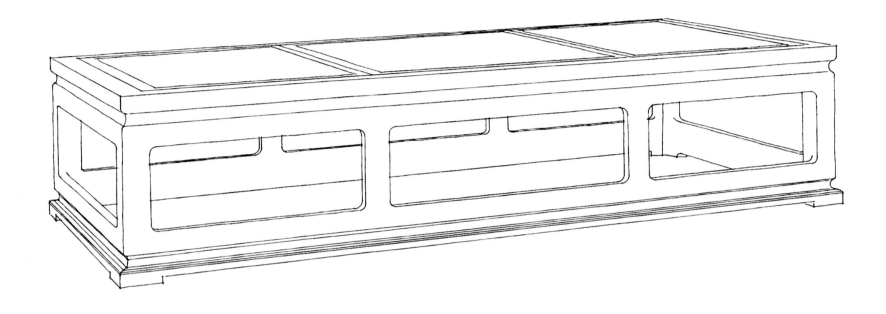

圖 88.4　雙束腰臺座式榻　田家靑監製　朱榮臻據照片繪

○八九
唐式、宋式壺門腳踏

何孟澈監製（二○一二—二○一三）

高 11 公分　寬 62 公分　深 34 公分

上例之腳踏，其時代風格與意趣較晚，因取唐代
（圖 89.1）與宋代壺門（圖 89.2），再設計兩種，壺門線條
不同，觀感亦有別。

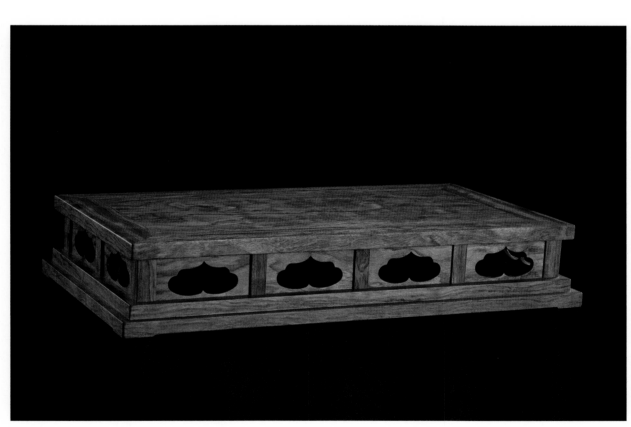

圖 89.1　唐式壺門腳踏

圖 89.2　宋式壺門脚踏

○九○

黃花梨攢接十字欄杆架格成對

田家青監製 （一九九七─二○○二）

高 198 公分　寬 100.5 公分　深 50.5 公分

黃花梨攢接十字欄杆架格成對（圖 90.1），載《明式家具研究》丁6，為王老所喜愛者，一九九○年代於故宮曾一見實物。

王老記述：「此架亦為方材，四層，第二層之下安抽屜兩具，其高度約當人之胸際。欄杆用短材攢接出十字和空心十字相間的圖案，表面全部打窪（註：線腳的一種，把構件的表面做成凹面。見《明式家具研究・名辭術語簡釋》）。此器選料及施工均精，用材大小比例適宜。欄杆結構謹嚴，榫卯緊密，處處見棱見角，予人一種凝重中見挺拔的感覺，是明式家具中的精品。」

一九九○年代中期，為請田家青先生製造模型與家具，備材一項，頗費躊躇。遂於回港省親時購得拾塊長達兩米、寬近半米黃花梨厚板；後在港又得黃花梨大方材十二件。其時余在牛津攻讀博士，付款、運輸、儲藏木料，均蒙家嚴代為安排打點，家嚴嘗喟歎曰：「我今作汝之私人秘書矣！」購得以後，在港陰乾數年，經家青兄過目，以為可用，始付運北京。

既有製作架格之想，蒙家青兄測量原器。凹凸齋匠師先用花梨製作攢接十字圍欄一片，極盡工巧，送余一覽（圖 90.2）。

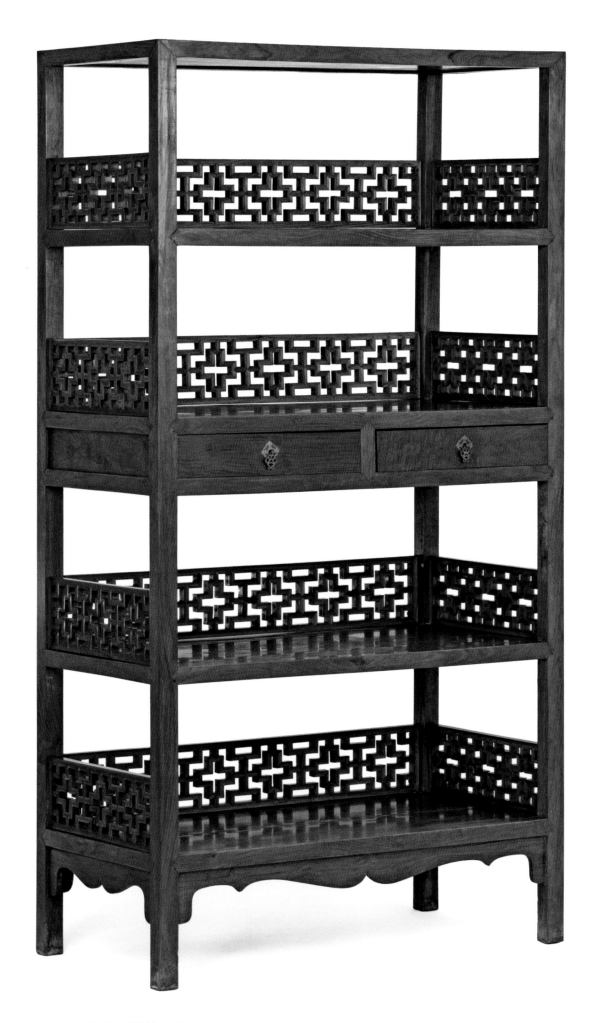

圖 90.1　黃花梨攢接十字欄杆架格　故宮博物院藏
Collection of the Palace Museum

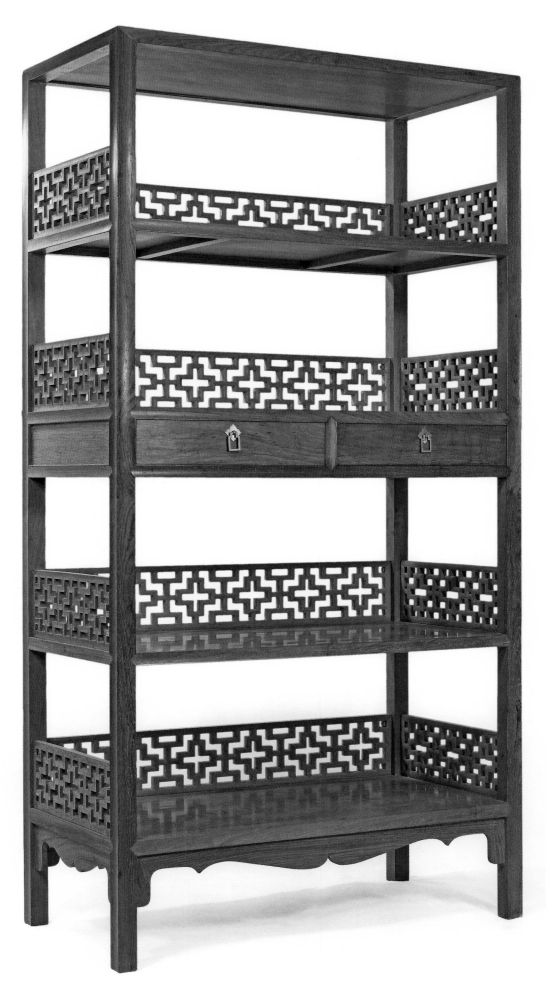

田家青監製黃花梨架格

原器圍欄，裏外兩面全部打窪（圖90.3: 1.2）。家青兄設計圍欄一面打窪，一面鼓起（圖90.3: 2.2）。圍欄打窪一面，家青兄提議或可再加陰刻邊線（圖90.3: 2.2）。余以為圍欄細小，此舉過於繁複，未若單一打窪，更為簡潔明快（圖90.3: 3.2）。

架格原物框架全用方材（圖90.3: 1.1），家青兄以為正面可改作打窪，其他三面，均為鼓起（田夫人函）（圖90.3: 2.1）。架格既可靠牆陳置，亦可如多寶格，作間格房間之用。愚意以為框架向外兩面與圍欄正反兩面打窪，似更一致（圖90.3: 3.1）。

抽屜吊牌，原作鏤空垂魚式（圖90.1）。余取東周雙龍玉飾，請家青兄倩有關部門試製，惜工藝太繁，未能如願。家青兄姑以白銅長方吊牌暫代，則與十字欄杆亦有所呼應。

架格製成運港（圖90.4），打開包裝，黃花梨木芳香無比。架格抽屜後面立牆，家青兄留有墨書題記（圖90.5）：

此對架格精選黃花梨料，由經六位工匠近二年時間手工製成。其框架靠榫卯咬合，未施膠，二十四扇圍欄則由近千片外鼓內窪的小料以揣手榫攢接而成，圍欄與架格由活銷活插，其製造工藝相信達到了中國傳統木器的最高水準。田家青識 公元二〇〇二年

圖90.2　攢接十字欄杆圖　田家青提供圖則

田家青監製黃花梨架格

圖90.4　2003年架格使用情況　何孟澈攝

細觀架格，框架向外兩面均作打窪。圍欄作成「外窪內鼓」，與框架打窪有所照應。題記稱「外鼓內窪」，信為一時筆誤（圖90.3、90.5）。

今日思之，框架向外兩面如鼓起，圍欄如作「外鼓內窪」，或「內外皆鼓」，亦可成佳器。

建築師關善明博士，親為余攝製家具照片，深為感荷。善明博士見抽屜題識，語余曰：「傳統建築，窗花槅扇多用攢接鬥簇，交接之處均施榫卯。古代常大量製造。今凹凸齋工費時造成，恐尚在摸索階段，一俟取得法門，自可突飛猛進矣！」

二〇〇五年冬，於家青兄府上見用檀料所製此件架格成對，始悟牡丹有姚黃、魏紫：一道釉瓷器，亦有黃釉、茄皮紫與烏金釉。形制雖一，顏色不同，觀感各異。

此对架格精选黄花梨料，由经六位工匠近二年時间手工制成，其框架靠榫卯咬合，未施胶，二十四扇围栏则由近千片外鼓内洼的小料以揣手榫攒接而成，围栏与架格由语铺活插，其制做工艺相信达到了中国传统木器的最高水准。

田家青识
公元二〇〇二年

圖90.5　田家青抽屜立牆題記

框架　　　圍欄

故宮架格　1.1　1.2

田家青構想　2.1　2.2

最終架格結構　3.1　40mm　3.2　16mm

圖90.3.2.2　圍欄打窪一面再加陰刻邊線
據田家青圖則　朱榮臻重繪

圖 90.3　框架立柱與圍欄橫切面　朱榮臻繪

何孟澈抽屜底題記

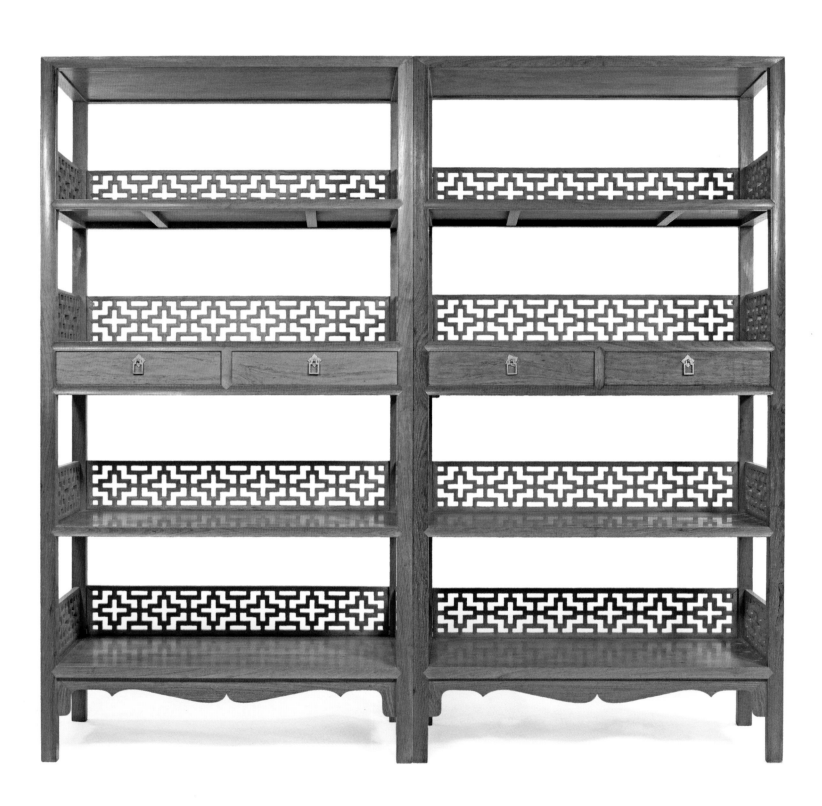

091

Pair of recessed-waist *huanghuali kang*
tables with cabriole legs
(with model)

1999-2000
Workshop of Tian Jiaqing

黃花梨有束腰三彎腿炕桌成對
與模型

田家青監製（一九九九─二○○一）

牙條背左：「凹凸齋」款　「田、凹凸」印

長 96 公分　寬 68 公分　高 30 公分

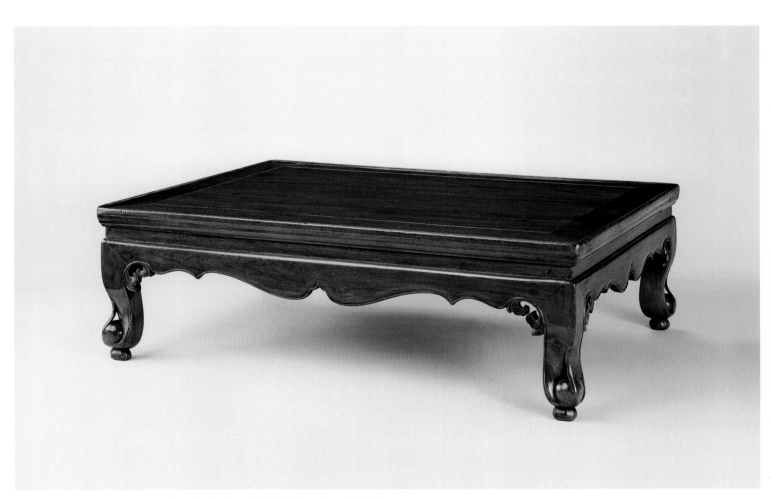

圖 91.1　三彎腿炕桌　中國古典家具博物館藏　佳士得提供

炕桌之中，以中國古典家具博物館舊藏此件較為雅致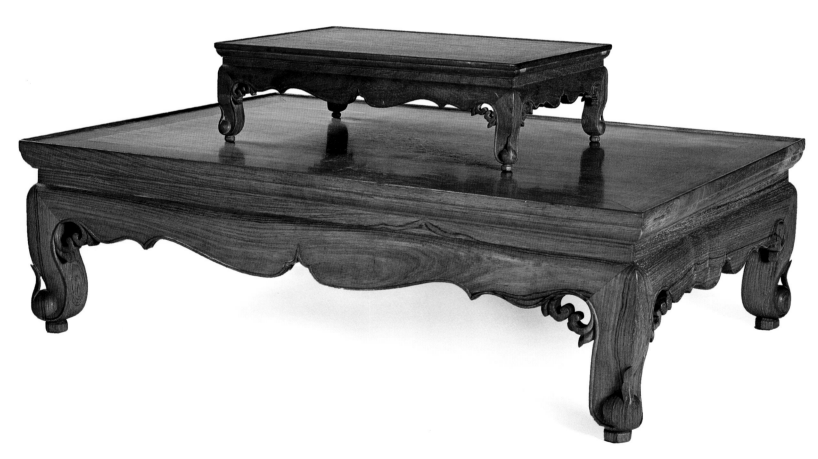（圖91.1）。王老在「明式家具萃珍」26例形容此件：「邊抹頗厚，起攔水綫。束腰較高，但四足上截不露明。牙條鏟出壼門輪廓，三彎腿。⋯⋯其不尋常處在三彎腿足端圓球又翻出花葉。這一做法在高形香几足上較常見，而在炕桌上極少見。還有每面壼門輪廓轉彎處，鏟出兩葉，一在牙條，一在腿足，彷彿兩卷相抵。⋯⋯但在腿足上⋯⋯除非是另外用料雕製⋯⋯（兩葉）將大大耗費腿足的用料。正因如此，這一做法十分罕見。」

一九九九年，舍妹孟盈客廳需要茶几，遂提議用此式，請家青兄先做1:2花梨模型，再用自購黃花梨料製作（見本書○九○、○九二項），田先生又補上几面料一片。葉紋與腿足亦同用一料鏟出，牙條背面刻款。

炕桌與模型

092

"Fine Greens from a Rustic Kitchen"
Set of four yoke-back *huanghuali*
armchairs with projecting crest rail
and armrests and model

1998—2001
Workshop of Tian Jiaqing
Inscriptions: Qi Gong, Wang Shixiang, Zhu Jiajin,
Huang Miaozi
Inscription carving: Fu Jiasheng
Rubbings: Fu Wanli

〇九二

黃花梨「山廚嘉蔬」四出頭官帽椅

四具成堂

一九九八—二〇〇五

啓功先生、王世襄先生、朱家溍先生、黃苗子先生題詩

田家青監製　傅稼生刻　傅萬里拓

「家青製器」背款　「田、凹凸」印　「稼生刻字」印

高 119.5 公分　椅盤寬 61.5 公分　深 49.5 公分

花梨四出頭官帽椅原大模型

黃苗子先生題詩

田家青監製　（二〇〇一）「家青製器」左下背款

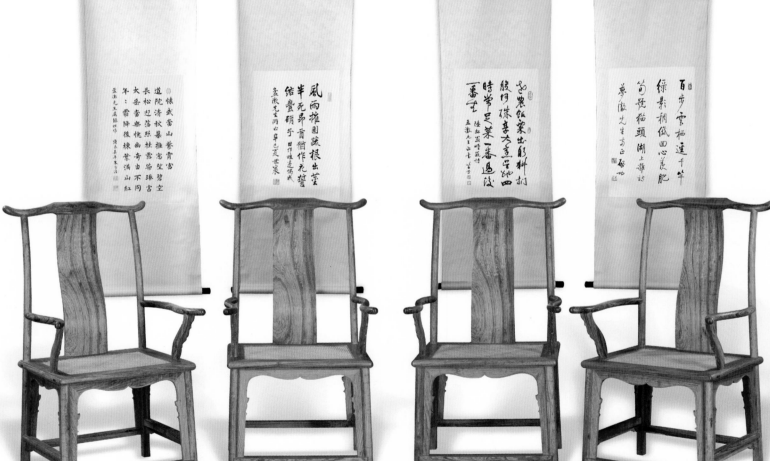
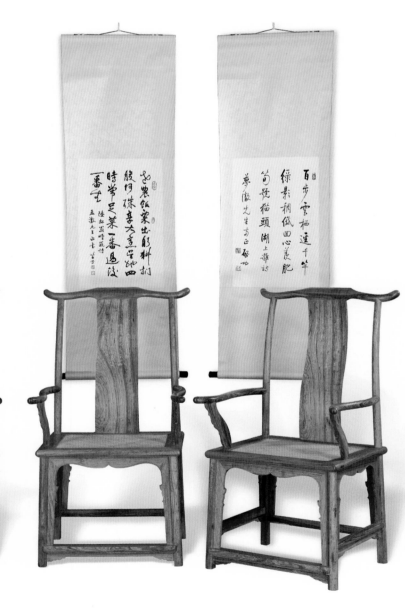

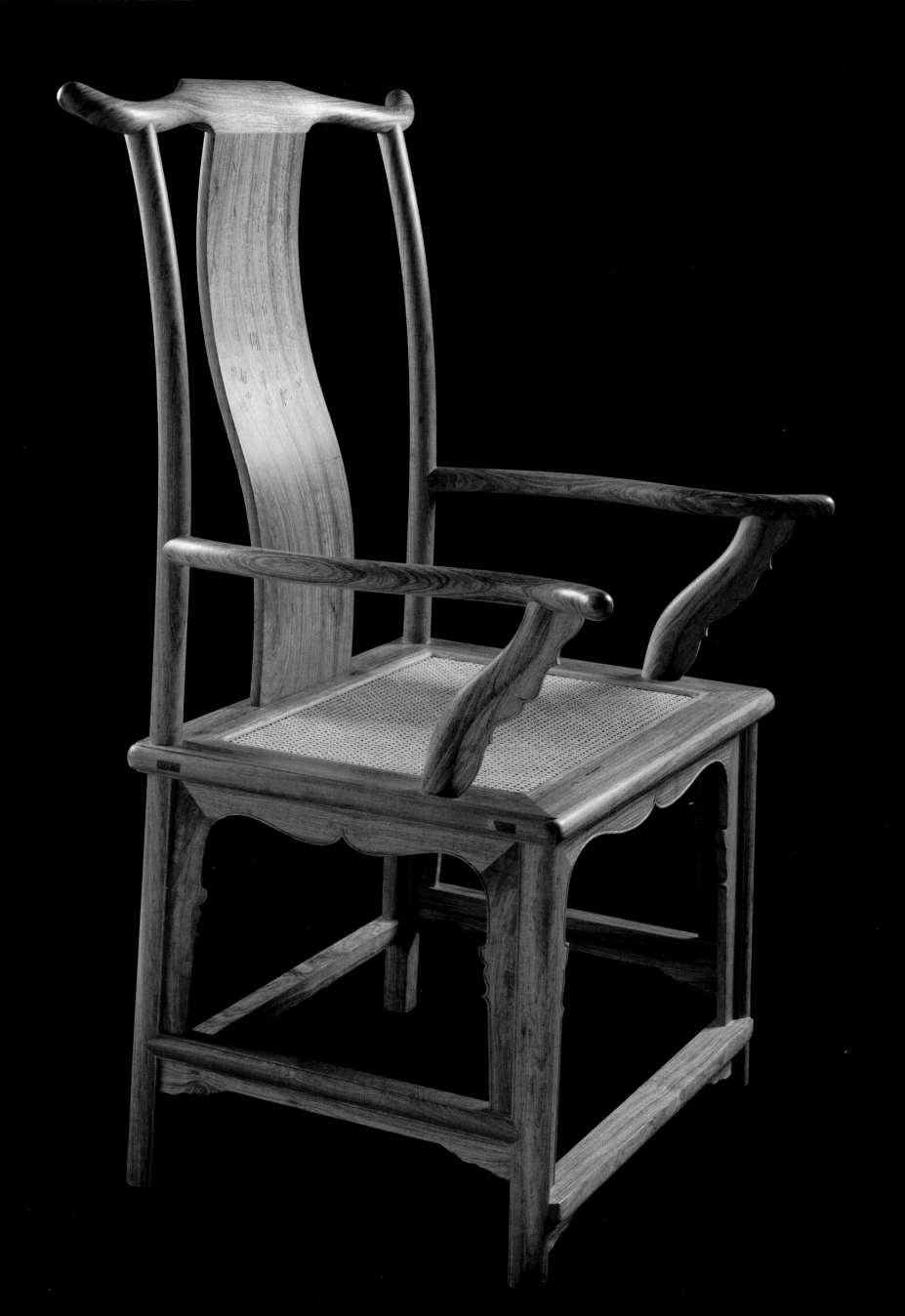

## 四老大椅構想

一九九七年，於牛津大學完成博士課題研究，即回牛津大學醫院繼續泌尿外科臨牀培訓。時耽竹刻，與王老、范遙青先生書信往來。一日忽發奇想，遂於一九九八年正月初四致函王老，提出構想，濮仲謙款山水臂閣法，可移之於圈椅背板。以王老松石圖句，配錢選山居圖卷末松石；啓老句配元顧安竹石圖，而山石改作湖石；又以朱老、黃苗老句，損益宋元名跡局部，作成圈椅四具成堂，請范遙青先生陰刻詩文，周漢生先生淺浮雕山石草木。

後又覺明式圈椅結構尚有不愜意處，因憶一九九〇年代初，曾至美國加州中國古典家具博物館參觀，廳中陳置四出頭官帽椅成對 (圖92.1, 92.2)，印象深刻，遂定此為式。

王老於「明式家具萃珍」說：「它屬於四出頭官帽椅的基本形式，似乎還有幾十對乃至上百對存在世間。不過仔細觀察一下它又有不太尋常之處。扶手和鵝脖相交處有長角牙直落椅面，而常見的多不及其長度的一半。三面壼門輪廓�口牙子，線條圓婉而勁挺，可謂柔中有剛。突出的鉤尖雖小，破除了岑寂，卻為全椅增添了嫵媚。尤其是足部側腳之大，超過一般扶手椅，充分顯示明代家具穩定大方的特色。至於選料之精，紋理之美，也是不多見的。」

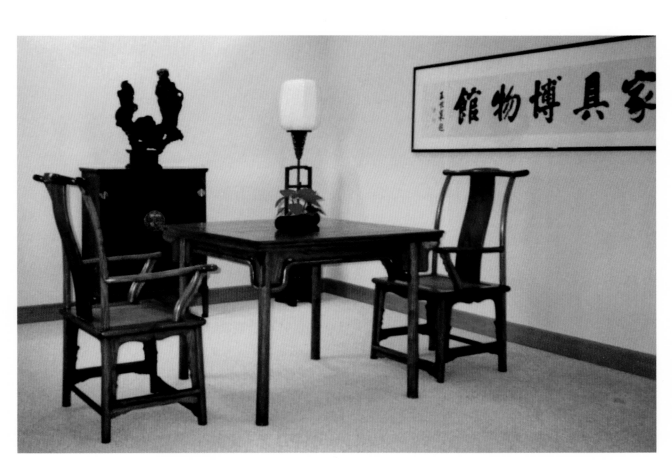

圖 92.1　加州中國古典家具博物館　何孟澈攝

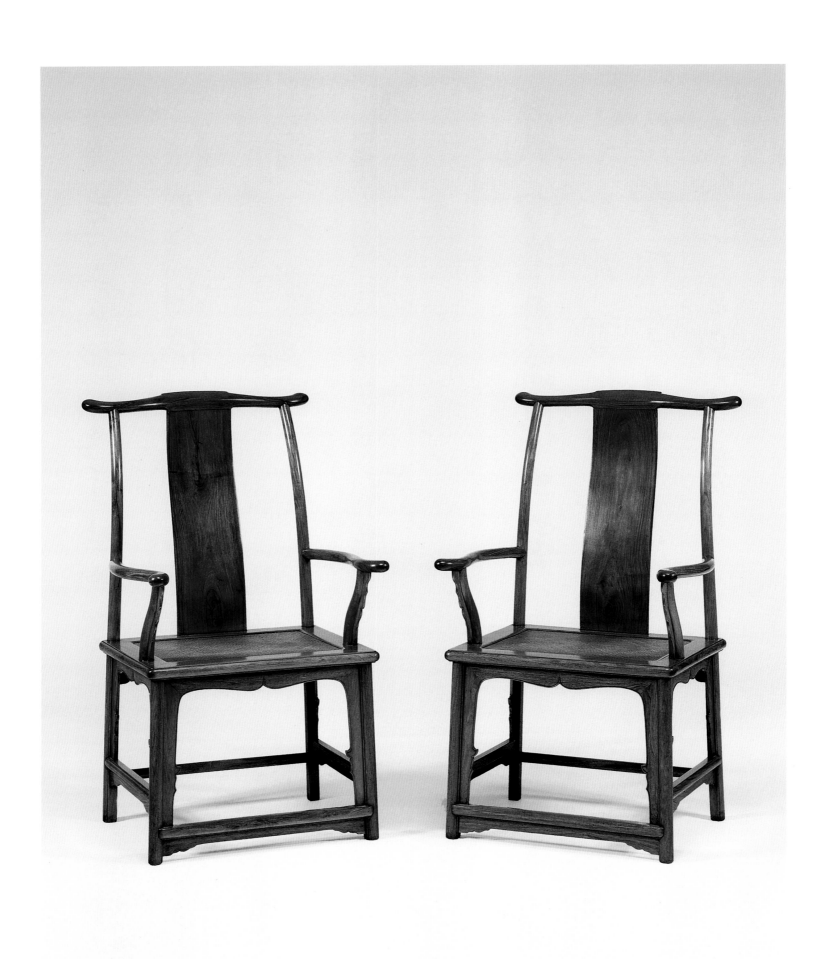

圖 92.2　中國古典家具博物館藏　佳士得提供
© 1996 Christie's Images Limited

圖 92.4　王世襄先生題詩

圖 92.3　啓功先生題詩

## 四老題詩 (圖 92.3–92.8)

### 啓元白先生詩軸：詠竹與筍 (圖 92.3)

啓功先生法書自成一家，一九九〇年代中期，拍賣會上尚少見啓老墨寶，欲求書而無門。王老知之，親詣啓功先生府上，為余求得一紙，為「蘭亭集會後至西湖小住十首」之三，另書一軸，為十首之終篇，贈與家嚴。

啓老賜書：詠「雲棲竹徑」

　　百步雲棲竹徑，千竿綠影稠。

　　低回心獨美，肥筍號貓頭。

啓老年高，書時脫獨字。敘款孟澈，以孟、夢同音，題為夢澈。王老以為夢澈二字，深富哲理，余亦欣以為號，後又求傅稼生先生以此二字篆印 (見本書一〇四項)。

「肥筍號貓頭」句頗不解，後由傅熹年先生帶領，與家青兄同謁啓老請教。始知竹有貓頭竹，筍稱貓兒頭筍，宋代范成大與黃庭堅均有詩記之。

圖 92.6　黃苗子先生題詩

圖 92.5　朱家溍先生題詩

王暢安先生詩軸：詠茶花 (圖92.4)

一九九三年七月謁王世襄先生，獲贈《竹刻》一本。時余在英國醫院工作學習，回英以後讀「述例」一章，第三器為儷松居藏明朱小松「歸去來辭圖」筆筒 (圖92.9,見卷二「看山堂習作」)，有「唯秋燕一雙，頡頏上下，出人意想，信是神來之筆。似喻不為五斗米折腰，乃可徜徉天地間，深得詩人比興之旨。」「此君經眼錄」一章，第二十三器為清代無款牧童臥牛，器藏美國丹佛美術館，云：「余往歲放逐向陽湖為牧豎，與牛共晨夕者三載。」

余讀之覺隱隱有所指，唯未明底蘊。致函王老，亦有提及。一九九六年十月，王老贈連載《文物天地》之「回憶抗戰勝利後我參與的文物清理工作」三文 (圖92.10)，始知王老於一九四〇年代之貢獻。

一九九九年冬，朱家溍先生賜贈《故宮退食錄》上下冊 (圖92.11)，拜讀「王世襄和他的《髹飾錄解說》」，始略知王老一九五〇至一九七〇年代的經歷。朱老文曰：「一九五三年世襄離開了故宮，到中國

圖 92.10 的文件內容：

## 回忆抗战胜利后我参与的文物清理工作
（一）

1982年我写过一篇回忆录，叙述1945—47年间的文物清理工作，后来刊载在《文史资料选辑》。由于《选辑》不是专业性的文物刊物，故作了较多的删节，不少事情的来龙去脉及具体经历看不到了。本来准备插入文中的青年接拔照片及若干重要文物照片也未能用上。上引不少文博工作者更因为没有意识到《选辑》中有关于文物的资料而未看到。《文物天地》的编辑同志有鉴于此，要我拿出旧稿来重新发表如下：

王世襄

### （一）引导我搞文物清理工作的三位前辈

在叙述抗战胜利后我参与文物清理工作之前，有必要介绍一下我和马衡、梁思成、朱启钤三位前辈的关系，不经过他们的引导我是不可能从事文物清理工作这一段经历的。

马衡，号叔平，自本世纪三十年代起直到1952年止任故宫博物院院长。我父王继曾（号述勤，早年留学法国，自清末至民国前期在外交界工作，曾任墨西哥、古巴公使）和马衡先生中学时在南洋公学同学，交谊较深。记得我从小就知道有一位马老伯。他也曾几次对我说："我是看你长大的。"故宫有外宾参观时，我父亲常被邀陪同接待，遇有外文函件，也曾代译并扎复。故宫古物南迁之前，马衡在北京期间，我父亲受聘为该院顾问。

梁思成，他的父亲梁启超是我伯祖王仁堪（光绪丁丑状元）的门生，因此梁启超先生和我父亲是平辈。我长兄王世富和思成先生是清华学校同学，同时留美。思成先生长兄梁思顺（周国贤夫人）周也在外交界工作，与我父亲交熟）是我母亲（金章，号陶陶，画家，工花卉鱼藻）的好友。思成先生的外甥女周念慈，外甥周斌是我在燕京大学的同学。同斌还有我住过一间宿舍。因此在中国营造学社南迁之前，我虽和思成先生只见过几面，但后在重庆相遇，彼此一见如故。思成先生长我十几岁，论世交是平辈，论学古建筑则是我的启蒙老师。

朱启钤，号桂辛，民国初年曾任交通总长及内务总长。职位显高，对祖国文化却十分重视，有提倡营树之功。在他的主要筹划下，清廷在热河行宫的大批文物物得以运回北京，成立古物陈列所，成为我国最早的艺术博物馆。我的大哥金城（字拱北，号北楼，名画家，民国时期北方画家多出其门下）当时是桂老的手下，曾参与筹备、布置古物陈列所工作。解放前研究古代建筑的唯一机构中国营造学社开始是桂老自己出资创办的，后来得到英国庚子赔款委员会的资助，古建筑专家梁思成、刘敦桢等都出桂老门下。桂老对营造、缂丝等也有收藏和著述。他因对古代文化许多学科都有贡献，受到中外人士的推崇。我父亲的年龄、辈分都晚于桂老，但仍有来往。1960年前后有一天，我去桂老家，他对我说："找出了一把画金鱼的团扇，是你母亲给我内人画的，现在还给你去保存吧。"看一看画的年月我还在上小学呢。桂老于1964年逝世，享年93岁。

·21·

圖 92.10

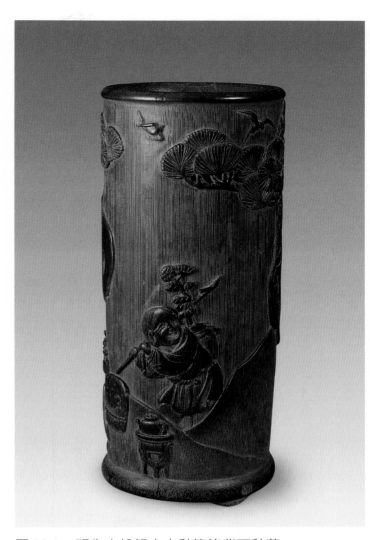

圖 92.9　明朱小松歸去來辭筆筒背面秋燕
中國嘉德提供

音樂研究所工作……一九五七年他被錯劃為「右派」……一九六九年世襄是帶着肺結核病來到幹校的。連部分配他到菜地做些輕微勞動。我們在「四五二」高地的七、九兩連毗鄰，可以朝夕相見（圖92.12.2）。疾病纏擾，歲月蹉跎，並不能消沉他的意志。有一天我經過菜地，看見有倒在畦邊而色燦如金的一株菜花，我說：「油菜能對付活着的勁頭真大！已經倒了，還能扭着脖子開花！」他說：「我還給它做了一首小詩呢。」從衣服兜裏掏出一張紙給我看。上面寫着：

昂首猶作花，誓結豐碩子。

風雨摧園蔬，根出莖半死。

我說：「不要給人看了，你現在還沒解放呢！這也能招禍！」他笑了一笑。

此二十字詠物言志詩，如孔子所說：「三軍可奪帥，匹夫不可奪志。」又可比美陳毅元帥詩：「大雪壓青松，青松挺且直。要知松高潔，待到雪化時。」爾後四十年，王老身體力行，著述等身，果然是碩果纍纍。

王老書此軸時，筆墨遒勁，感情飽滿，後跋「放逐咸寧，正在病中，偶見畦邊菜花，口占小詩以明志。」先鈐「王世襄印」，繼鈐「暢安」篆書印，一時不慎，印章右

圖 92.12.1　朱家溍先生與夫人（左一）及千金傳杦（右一）傳榮（右二）在幹校　朱傳榮提供

圖 92.11

圖 92.12.2　湖北咸寧幹校「四五二」高地
聶崇正畫　朱傳榮提供

圖 92.12.3　長江邊上，幹校運磚的船。朱老當年其中一個任務是用扁擔把磚從船挑到岸上。　聶崇正畫　朱傳榮提供

轉九十度，只好上面再鈐「芳草地客」白文印掩蓋（圖92.7）。王夫人不依，着王老再書一軸，此軸跋語簡化為「舊作畦邊偶成」矣（圖92.4）。刻大椅靠背，取後者。

朱家溍先生詩軸：詠松、桂、棟樹（圖92.5）

明初朝廷，崇奉真武，成祖朱棣，遣民伕工匠三十多萬，於武當山重建、新建九宮九觀等道教廟宇共三十三處。成祖聖旨碑十二座，尊武當山為「大嶽」。爾後仁宗、宣宗、英宗、憲宗、孝宗、武宗、世宗，歷朝均有御碑多通，存武當山，允稱明代皇室家廟。

朱先生於湖北幹校期間（圖92.12.1—92.12.3），應丹江縣政府之邀，曾數上武當山調查古建築（圖92.13），與紫霄宮道士毛法師相善（圖92.13.3）。前曾於中央文史研究館成立

四十週年誌慶「詩書畫」叢刊（一九九一年印）上拜讀朱老所作，時

余尚在牛津醫院工作，遂用毛筆具函向朱老求書：

懷武當山紫霄宮

道院清秋暮，推窗望碧空。長松迎落照，桂露染琳宮。
太嶽當無愧，幽奇自不同。年年霜降後，棟葉滿山紅。

紫霄宮，乃武當山現存最完善宮殿之一，創建於宋宣和年間，元代名「紫霄元聖宮」，明永樂十年奉敕擴建，現為全國重點文物保護單位，亦為全國重點道教活動場所。

先生初次所書（圖92.8），第二句與第四句末字均為「宮」字，對比叢刊所刊，第二句「碧空」與第四句「琳宮」不同，「空、宮、

同、紅」均為上平聲一東韻，竊思詩作不會連接同用一個韻字，顯然文史館刊物不會有「手民之誤」，故此委婉向田家青兄說明，後承王老直接聯繫朱老，請朱老改正。（附錄一：師友寵題十九）朱老亦欣然再次命筆，而朱老第二次所書（圖92.5），筆法更為優勝。

黃苗子先生詩軸：詠畦蔬（圖92.6）

黃苗子先生，一九九〇年代時居澳洲，先生具函請教。後黃老伉儷遷回北京。乃於二〇〇〇年，始從英倫致函黃老求書。黃老所賜為：

陸游「畦蔬詩」

老農飯粟出躬耕，捫腹何殊享大烹。
吳地四時常足菜，一番過後一番生。

圖92.7　王世襄先生題詩錯鈐印本

圖92.8　朱家溍先生題詩錯體本

圖 92.13.1　武當山　朱家溍先生攝　朱傳榮提供

圖 92.13.2　武當山　朱家溍先生攝　朱傳榮提供

圖 92.13.3　武當山紫霄宮道士毛法師
朱家溍先生攝　朱傳榮提供

圖 92.13.4　武當山　朱家溍先生攝　朱傳榮提供

圖 92.14　模型甲

## 大椅設計

田兄既知余屬意美國加州中國古典家具博物館四出頭官帽椅（圖92.1，92.2），先見示其新製椅子照片一張（模型甲，圖92.14），余未覺合意。二〇〇一年十二月晉京，田先生出示原大花梨木模型（模型乙，圖92.15.1），靠背由凹凸齋匠師刻黃苗子先生書詩（圖92.15.2），余覺構件造形比例尚有改進之處。

爾後余在香港大學外科部，工作繁冗，營營役役，無暇兼顧椅子事。二〇〇三年十二月十四日，余在比利時首都醫院學習泌尿外科微創手術，工餘始得靜心具函田先生，提出意見（圖92.16.1，92.16.2）：

圖 92.15.2　模型乙靠背刻字

圖 92.15.1　模型乙

關于四老詩「山廚嘉蔬」椅子模型的一些看法

座椅後腿上截分靠背，綜合似有兩種做法

(一)前者靠背作S型，後腿上截的弧度分此完全相同。看上去椅子有輕柔婉約之致。
實例如《珍》37、45、46、49。

(二)後者靠背作C型或S型，用材寬大，後腿上截向後彎。二者一正一反。設計原理如黃花梨書格攢接欄干的內凹外凸一樣。側面看去，有一種弓如彎月，箭在弦上的力發千鈞的感覺
實例如《Ecke》102/80，《明華》11、12、14、16。

若從詩詞的角度來作比較，前者是纏綿婉轉的溫庭筠和柳永；後者則是要關西大漢用鐵板銅琶來唱的蘇東坡的大江東去。若以書法來作比喻，前者如趙松雪之姿媚，後者如歐陽詢的疏宏斂正，顏魯公祭姪文稿之飛動鉄宕。又似啟老論書的「王侯筆力能扛鼎」，「结字須如懸崖結屋牢」。

四老的詩，當以王老為主，四老為輔，葦花一詩鏗鏘有力，摚地有聲，王老一生的遭遇和成就都在这八个字中表現出來。故此我覺椅子應有相同的氣質。Ecke 102/80一例，只用一个

壺門，身边各用兩條根，靠背闊大，深有氣勢，《明華》11例。親薇一見，側脚明顯，弧度完美。吾兄或擇其一，或二合為一，可試作模型否？

《Ecke》 Chinese Domestic Furniture
《珍》 明式家具珍賞
《明華》 明式家具萃珍

另附南宮帽椅相尾，風格分(二)後者的氣質相似，隨位奉上。

圖 92.16.1

# 一、搭腦

搭腦乃椅子神氣所在，即如幞頭之兩翅（周文矩、文苑圖卷（宋摹），傳唐韓滉《文苑圖》，圖92.17），微向上翹，生機勃勃。又如傳統戲曲武生冠上之雉尾，功架一流，雉尾則由靜變活，深富彈跳動力。實例如南京博物院所藏鸂鶒木四出頭大官帽椅。中國古典家具博物館原藏，搭腦乃從大料剜出，模型乙之搭腦（圖92.15.1），則略失平板而帶扁。

# 二、靠背與後腿上部

坐具亦可擬人。靠背窄，靠背與後腿上部弧度未夠，則形體單薄，如林黛玉之弱不禁風。靠背闊，靠背與後腿上部弧度充足，則似儀仗隊之雄赳赳，氣昂昂，英姿颯颯。靠背闊，弧度足，側觀似「箭在弦上」具張發力，美不勝收（圖92.18）。雖然受木料限制，後腿上部弧度過大，亦容易折斷，但模型乙之靠背如略闊（圖92.15.1），靠背與後腿上部弧度加深，則更為美觀。

# 三、腿足側腳

嘗至浙江天童寺，宋代殿柱側腳明顯；敝宗祠大廳，明隆慶年間所構，廳柱側腳顯著，重心穩定，

圖 92.16.2

如武師之站樁紮馬。木結構建築與傳統家具相表裏，啟功先生論書：「結字如懸崖置屋牢」，亦家具側腳之喻也。故此提出，可考慮側腳加大。

四、壺門
坐具有一面壺門、三面壺門及四面壺門者。模型乙為三面壺門，提議四面壺門（圖92.18）更得玲瓏之美。

五、尺寸
模型乙形制較小，提議尺寸加大，則更具氣勢。

六、雕字
模型乙刻字固佳（圖92.15.2），然尚未及傅稼生先生之形神兼備。故提議由傅稼生先生之刻。靠背之後，請刻王老題「家青製器」，用凹凸齋印；又請稼生先生落款印。

二〇〇三年十二月二十九日，余晉京，田先生出示改動數次之樣式，再商議，寫成備忘錄確定：

1 搭腦按新樣式，扶手盡端再略向外彎。
2 靠背弧度與尺寸按新樣式。
3 自椅盤之上，後腿中段加大向後彎曲弧度。
4 自椅盤之下，加大側腳。

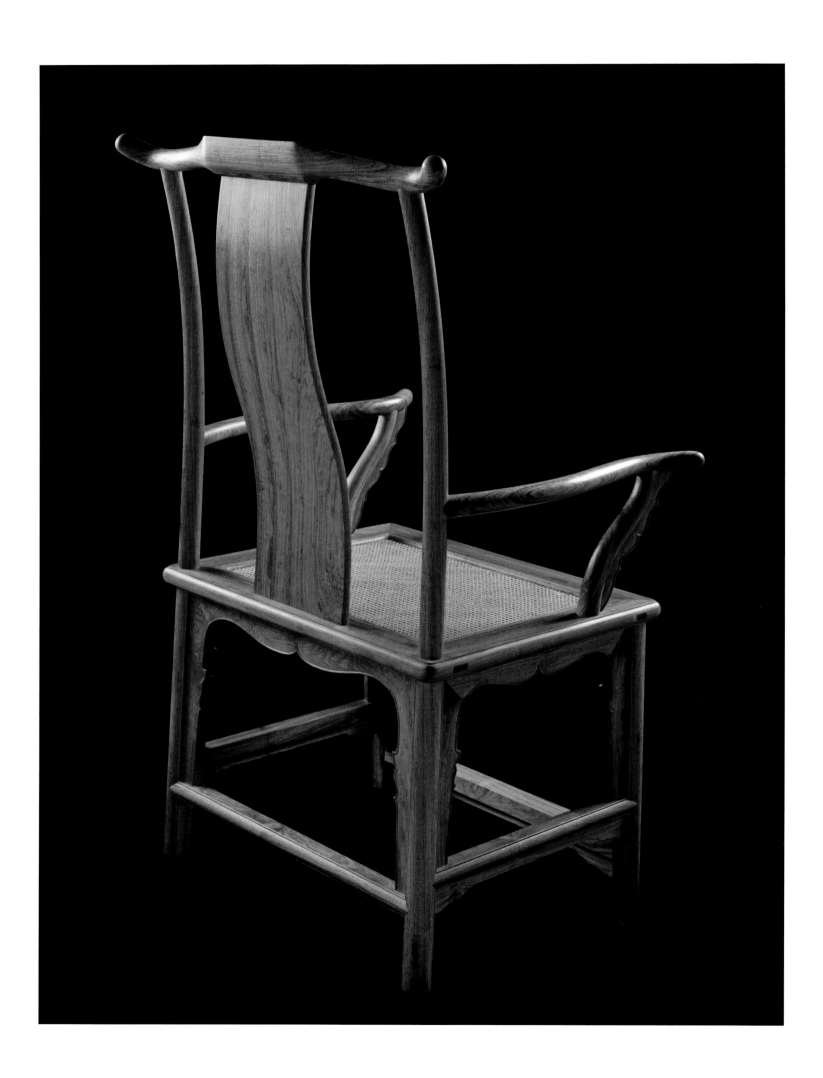

5 四面造壺門。

6 整體尺寸不變。

7 傅稼生刻字。

黃花梨料乃我自購，由香港運往北京（見本書○九○、○九一項），靠背料由田兄代購，二○○四年三月余具函請傅稼生先生鐫刻。

二○○五年中秋，大椅靠背刻竣，再送傅萬里先生傳拓。從孕育構思，七年之後，蒙四老不棄，田兄、無名匠師、稼生兄與萬里兄之努力，二○○五年底打磨完工。

王老與朱老為總角之交，有通家之好。啓老尊朱老為「季黃四兄」；「元白尊兄」乃王老稱啓老之謂。苗子先生一九五○年代，受王老邀請，於芳嘉園比鄰而居。四人同被劃為右派，患難與共，大落大起，又互有酬唱，交誼甚篤，道德文章，不啻商山四皓。詩作所詠竹筍、畦蔬、松子、桂花，俱可入饌，故名之曰「山廚嘉蔬」。椅子四具成堂，與書法掛軸同時陳列，古所未有，當不讓香山詩會、西園雅集也（圖92.19）。

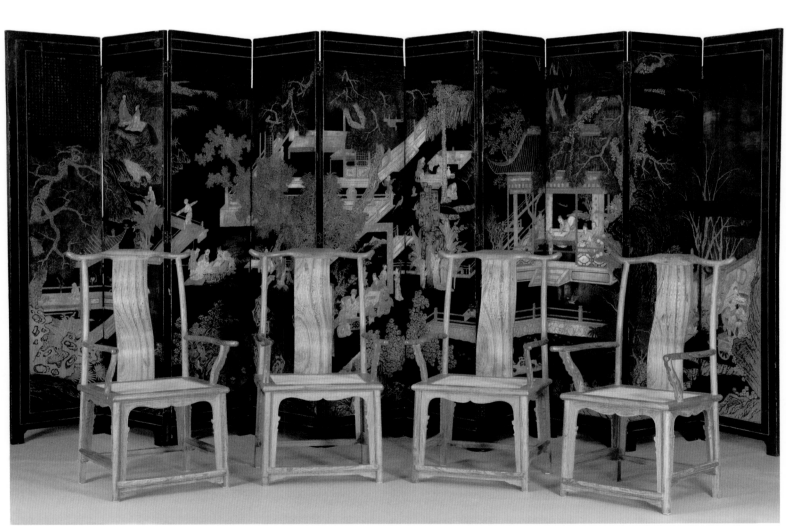

圖 92.19　四老題詩大椅與乾隆款彩西園雅集屏風

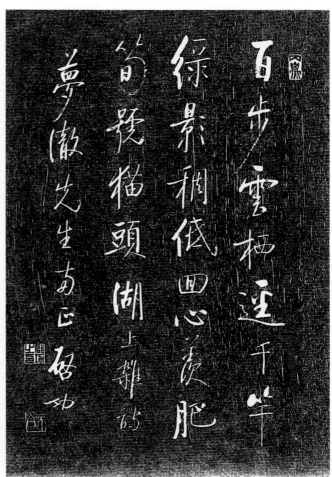

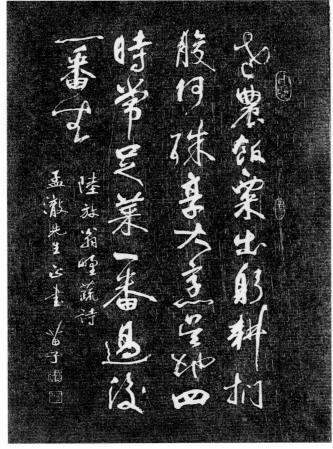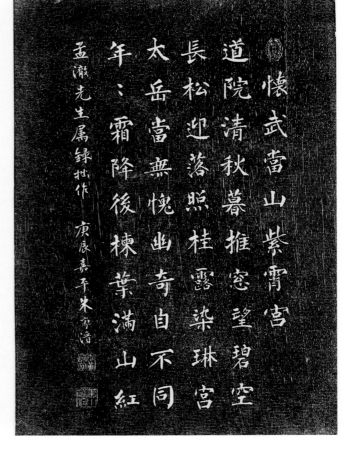

傅萬里拓椅子靠背

傅稼生刻椅子靠背

圖 92.17　周文矩「文苑圖」（宋摹）　傳爲唐韓滉寫　故宮博物院藏
Collection of the Palace Museum

圖 92.18　黃花梨南宮帽椅後腿與靠背弧度特大

093
"Fine Greens from a Rustic Kitchen"
Five bamboo brush pots

2013
Inscriptions: Qi Gong, Wang Shixiang,
Zhu Jiajin, Huang Miaozi
Carving: Zhou Hansheng, Bo Yuntian

○九三
「山廚嘉蔬」四老題詩竹筆筒五個

啟功先生、王世襄先生、朱家溍先生、黃苗子先生題詩
周漢生刻圖　薄雲天刻字（二○一三）
「漢生」款　「周」印
「雲天刻字」底款　「薄」印
「孟澈雅製」底款　「夢澈」印　「花萼交輝」印
啓老、王老、朱老（桂花）：高 19 公分　最寬底徑 13 公分
黃老：高 18.2 公分　最寬底徑 14.3 公分
朱老（桂花楝葉）：高 18.8 公分　最寬底徑 14.5 公分

作「山廚嘉蔬」四老題詩大椅成堂之其中一個構思，仍取「十竹齋箋譜」之法，靠背板上，刻詩中植物，下刻題詩。早於十餘年前，即請漢生先生畫稿備用，唯田家青兄以為單用文字較為雅馴，遂罷此議。

大椅既成，拙藏恰有黃花梨筆筒四個，大小相若，商之周漢生先生，以為用竹更能彰顯植物之輪廓。遂請雲天先生備料，先用陰刻鐫四老題詩，詎料邊刻邊裂，最後得四個，送至香港，又裂三個，只餘朱家溍先生題詩筆筒完整無缺。遂改變策略，請雲天先生用留青刻四老題詩，另面保留竹青，刻成送周漢生先生，請其於筆筒另面刻圖，期年而成（圖 93.1—93.9）。後又請漢生先生於桂花圖上添加楝葉，刻於陰刻朱老題詩筆筒之上而成筆筒，一共五個。

（圖 93.10, 93.11）

圖 93.1

圖 93.2

圖 93.3

圖 93.4

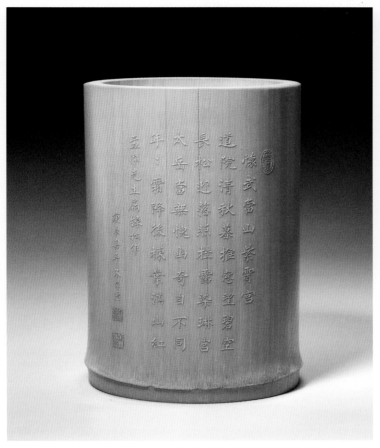

圖 93.5

圖 93.6

圖 93.7

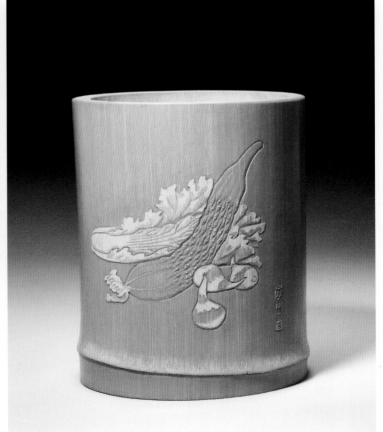

圖 93.8

圖 93.9

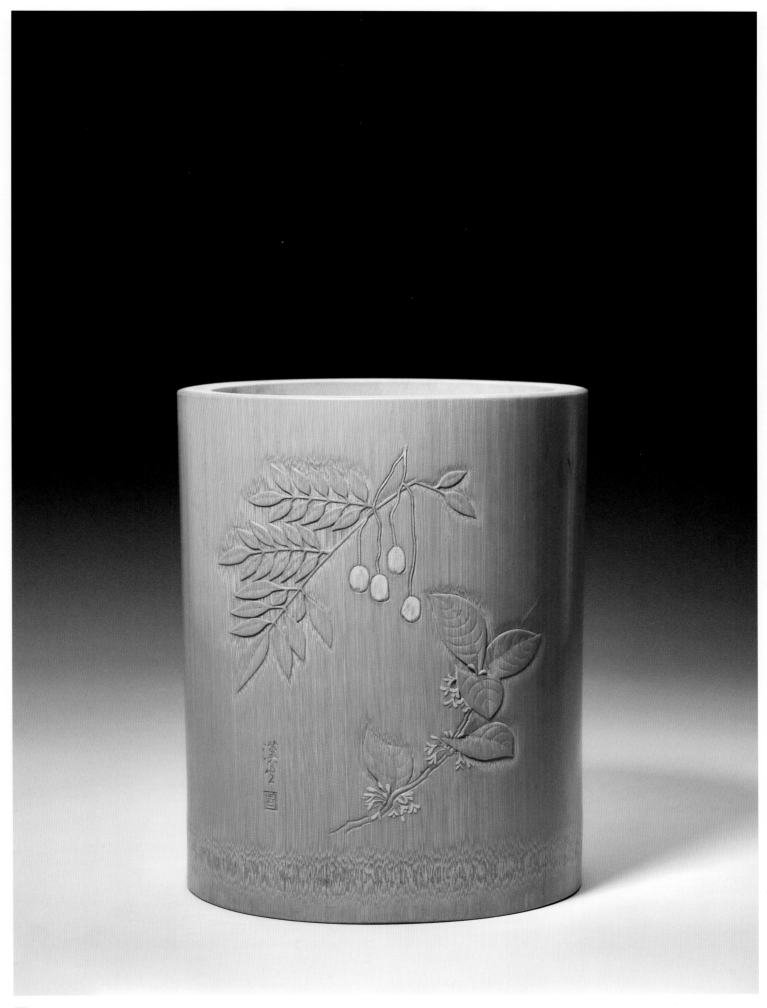

圖 93.10

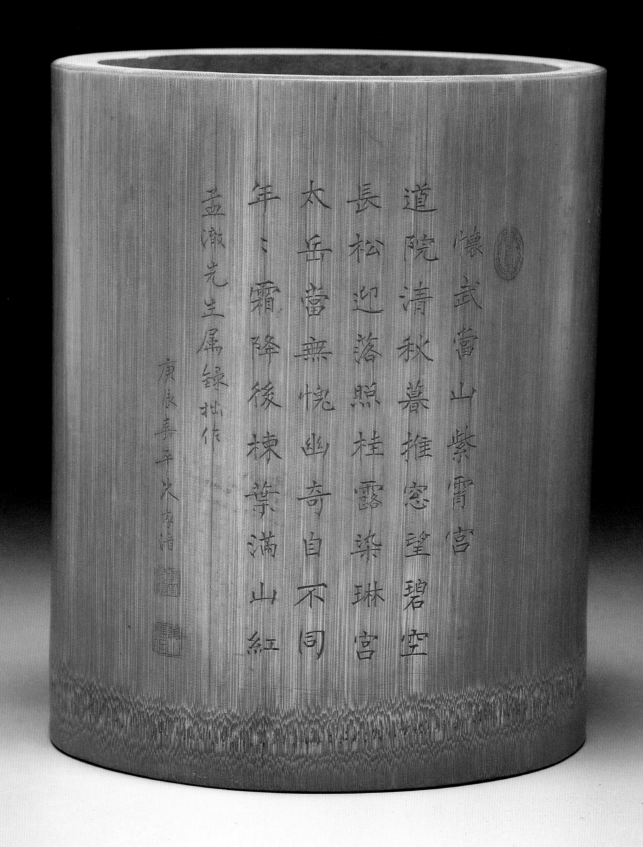

懷武當山紫霄宮

道院清秋暮推窗望碧空

長松迎落照桂露染琳宮

太岳當無愧幽奇自不同

年三霜降後棟葉滿山紅

孟澂先生屬錄拙作

庚辰嘉平沈家清

圖 93.11

## 架几案

〇九四

田家青監製（一九九七—二〇〇六）

几高 82.5 公分　几面長 53.5 公分　寬 42 公分

面板長 438 公分　寬 46 公分　厚 8.5 公分

作紫玉案（見本書〇八六項）同時，即有作架几案之議。當時構想，架几案案面擬為紫檀框嵌黃花梨面板。故此田家青兄代我訂紫玉案料之時，亦有向供應商探詢架几案料，供應商覆曰：「几料沒問題，唯案面大邊料不能超過兩米。」嵌黃花梨面板料，余在香港購備十片。

几之藍本，余取美國納爾遜—阿特金斯藝術博物館所藏黃花梨方几（圖94.1），倩牛津退休建築師李德門先生製圖（圖94.2）（按：Robert Reedman 英國人，抗戰時參加國際紅十字會於滇緬公路上工作，亦曾為抗戰盡力），再請田家青兄依圖製作模型。模型兩几（圖94.3），加面板共三件，送至牛津供余一覽。

圖 94.1　黃花梨方几　納爾遜—阿特金斯藝術博物館藏

Collection of the Nelson-Atkins Museum of Art

圖 94.3　架几案之几

圖 94.3　田家青製模型方几

後時約二〇〇三年沙士（非典），致電王老府上，王夫人接聽，興奮地說：「田家青為你的架几大案做好了。」隨即將電話交與王老，王老表示案銘亦寫就，並在電話裏高興地朗讀起來：

紫檀几架鐵梨面，莫隨世俗論貴賤。
大材寬厚品自高，相物知人此為鑒。

此案（圖 94.4）後在王老著述《錦灰二堆・案銘三則》文後之附錄發表。詢之家青兄，於二〇〇三年十二月二十二日蒙覆傳真：

圖 94.2　李德門先生繪架几案圖則　朱榮臻重繪

孟澈兄，你好！

首先祝聖誕、新年、新春愉快，萬事如意！

你對椅子的改進建議很有建樹，待我認真領悟。（即四老題詩大椅，見本書○九二項）關於王老題跋的大架几案，實在是一個陰差陽錯的產物：三年前我按你給的圖紙以1:3.5的比例製作了一個小模型（圖94.3）（胡航將其帶去英國給你看過）。後來在實物製作時我把比例記錯了，依照模型放大了四倍下料製作（因為以前我們製作的模型多是1:4比例的），架几制後才發現太大了，也太高了，搭上楠木瘿子面案面後（澈按：因余購置之黃花梨板長度只有兩米，未達三米目標，當時田家青兄建議用其手頭一片檀木框嵌楠木瘿子的案面），比例嚴重失調，難看極了。

記得有一次通電話，我提到此案做錯了，但好像你沒太聽明白，我也就未多再解釋，後來我又按3.5倍尺寸重新下料並重做了一對架几墩。

做大了的這對架几墩當時真成了我的一塊心病，曾想改成香几等物件，但怎麼都不合適。後來有位朋友送來一些鐵力料，求做家具，其中有一塊長達3.5米。我突發奇想：將就着利用這兩隻碩大的紫檀墩，配上鐵力獨版案面，做一個巨型架几案，待獨板案面加工後，架到墩上，發現架几墩太高矮了十多厘米，比例終於合適了，大家都很滿意。只是此器實在太大了，重近1000斤，連故宮都沒有這麼大的架几案，一般家具根本沒法安放。後來，我拍了一張照片給王老，他有感於鐵力和紫檀的搭配，題了銘文。

此案的製作真是「歪打正着」，看上去文雅又有氣魄，我也由此悟出了架几案設計的真諦：案面需用厚厚的獨板，長到至少要近3米，架几的高度整體和諧。再說按3.5倍製出的兩個紫檀架几（也就是與你給的圖紙尺寸相同），架上楠木瘿面案面，比例仍然失衡。原因是案面寬了，但長度太短，顯然這個案面不適合製作架几案。為此，我已託木材生意的朋友尋找長度夠3米的優質獨板了。過一段就會運來北京，屆時我有把握給你打造神形兼備的架几案。（尺寸也會控制在可搬運上）……

讀後始知設計過程之艱難。

迨二○○六年秋，獨板大架几案製成（圖94.5），蒙家青兄相贈，感荷之至。案面一端刻有題識：

花梨獨板大架几案，一塊玉案面通體無瑕疵殊為難得，惠贈摯友孟澈仁兄用之賞之。丙戌立秋 田家青

爾後，田兄又改變几墩，做成「有束腰」式，製成大案，王老命名「臥龍」（圖94.6），著錄「明韻」。數年前隨敏求精舍會友至田兄府上參觀，見大案，詢之田兄，知悉王老只有命名，而未題寫案名。

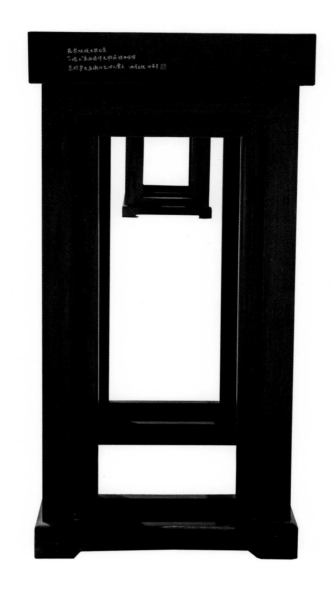

花梨独板大架几案
"一块玉"案面通体无瑕疵殊为难得
惠赠挚友孟澈仁兄用之赏之　丙戌立秋　田家青

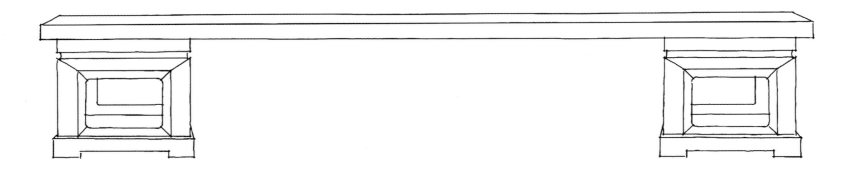

圖 94.6　臥龍案　王老命名而無題款　朱榮臻據照片繪

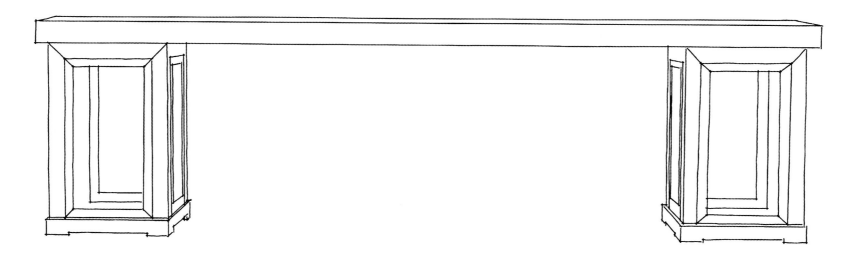

圖 94.4　王老題銘鐵力紫檀架几案　朱榮臻據照片繪

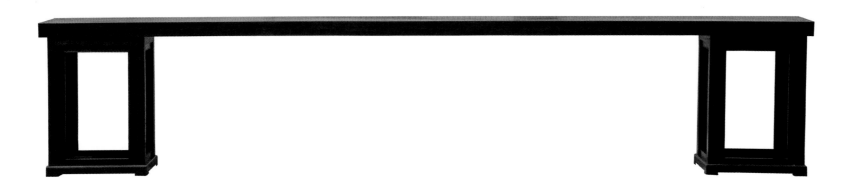

圖 94.5　架几案

# 天數案第一號、第二號

一九九七—二〇一五
王世襄先生書銘　何孟澈設計並銘
傅熹年先生跋
傅稼生刻（二〇一四，二〇一五）

天數案第一號
長 892 公分　寬 98.5 公分　厚 18 公分

天數案第二號
長 888 公分　寬 100 公分　厚 17.5 公分
上海博物館藏

095 & 096
Heavenly Numbers Tables
Numbers One & Two

Two designs
Inscription calligraphy: Wang Shixiang
Postscript: Fu Xinian
Design & Inscription text: Kössen Ho
Woodwork supervision: R. Hampton
Carving: Fu Jiasheng
Collection of the Shanghai Museum
(Table two only)

圖 95.2 良渚玉璧，清高宗乾隆加刻乾字與乾卦（三劃）臺北故宮博物院藏
Collection of the Palace Museum, Taipei

圖 95.1　良渚玉琮　上海博物館藏
Collection of the Shanghai Museum

巨形大案之構思，自一九九七年起，無時不在念中。二〇〇三年夏至二〇〇四年秋，余道出埃及、比利時與德國，於前者學習膀胱癌手術，於後二者學習微創前列腺癌與腎癌手術，見聞備見書後附錄「看山堂習作」。行篋之中，攜有王老所贈陶陶女史自用《詩韻集成》，與香港大學林仰山教授舊藏《易經》成函。

一日於比利時布魯塞爾上班坐火車時，無聊之際，於火車票上畫圖，將前例架几案之几簡化（見本書〇九四項），几面面板省略，每几得十二件構件，再用獨板，合共二十五件構件。時讀《易經》，知「繫辭」中有「天數二十有五」，遂名大案曰「天數案」。繼而又思不能因循單作明式或清式家具，必須力求突破傳統。几墩式源自良渚玉琮（圖95.1），再參以易經「乾卦」之象（圖95.2），務

必簡約而含意深刻。

原則既定，再思作銘，王老年高，不便勞煩。竊思寫詩之平仄格律押韻，於此大有用場，遂勉力而成：

平仄　仄平
材成天數，案象飛梁。

平仄　仄平
几崇簡約，板貴厚長。

平仄　仄平
廣平正直，制合乾陽。

平仄　仄平
褐玄糅雜，燦爛文章。

平仄　仄平
待時藏用，君子自強。

雙數句末字「梁、長、陽、章、強」押下平聲「七陽」韻

寫成以後，呈王老，欣蒙許可，毛筆函求賜書。唯求長者書晚輩習作，實為不敬之舉，故此同時用毛筆抄錄「隨園詩話補遺」一則寄上王老，以作解嘲：

郭頻伽秀才寄小照求詩，憐余衰老，代作二首來，教余書之。余欣然從命，並札謝云：「使老人握管，必不能如此之佳。」渠又以此例求姚姬傳先生，姚怒其無禮，擲還其圖，移書噴責。余道，此事與岳武穆破楊么歸，送禮與韓張二王，一喜一嗔，人心不同，亦正相似。劉霞裳曰：「二先生皆是也，無姚公，人不知前輩之尊。無隨園，人不知前輩之大。」

丙戌元月，王老欣然命題，郵寄舍下（圖95.3）。精裱以後，求黃苗子先生題引首（圖95.4），傅熹年先生作跋。

營造及製作家具，首重備材，二〇〇九年春開始搜求大木，翌年二月始得合適巨材。同年四月，余飛德國監督開剖（圖95.5），至二〇一二年底全部完成乾燥。

案板先平整上下，繼而切割兩邊為長方形。為求比例合適，先做1:10模型，又做1:2模型，几墩又得關善明博士之助，做原大模型。易稿多次，最後始定式。

孟澈先生：
實在慚愧，目昏臂僵，已寫不成字了。棄之可也。
世襄　正月初九日

香港
何孟澈先生
航空 PAR AVION
北京朝外芳草地　王緘　100020

圖 95.3

圖 95.4　黃苗子先生題引首

天數案第一號（圖 95.6）邊沿全為平直，用木製几墩二，每墩十二件構件（圖 95.7），榫卯嵌成。刻王老書拙銘，傅熹年先生跋日（圖 95.8）：

案成以後，請傅稼生兄刻字，「稼生刻」三字，乃王老早年書，放大附於銘後。

此二案耗資甚鉅，得舍妹孟盈贊助，協力策劃，二〇一五年夏始大功告成。

總括而言，天數案第一、二號，其構件數量、坐墩外形和獨板與坐墩之關係，乃依據「易經」原理：

甲、「天數二十有五」：每案共由二十五件構件組成，故名「天數案」。

乙、「乾卦」：墩仿良渚玉琮之制，每面弦紋三道，合八卦之乾卦。

丙、天數案第二號更包含「天一生水、地六成之」之含義：案身獨板，每墩六件構件組成。

天數案第二號（圖 96.1）邊沿略為鼓起，用四几墩，几墩乃法國大理石製成（圖 96.2）。刻王老書拙銘，傅熹年先生跋日（圖 96.3）：

此案為孟澈利用天然巨材精心構思而成，案身獨板，長近九公尺，寬及一公尺，下置四墩，每墩六件構件組成，取周易繫辭「天數二十有五」之義，又應「天一地六」之象，四墩仿良渚玉琮之制，每面弦紋三道，合八卦之乾卦。

此案為孟澈精心構思而成。案獨板，長近九公尺，寬及一公尺，下置二墩，每墩十二件構件組成，取周易繫辭「天數二十有五」之義，墩仿良渚玉琮之制，每面弦紋三道，合八卦之乾卦。

故宮現存最長大案，乃包鑲紫檀螭龍紋架几案（圖 96.4），長 490.8 公分，寬 70.8 公分，高 100 公分，氣勢恢宏，有皇者之霸氣。與「天數案」相比（圖 95.6、96.1），後者是外觀現代而簡約的文人家具。

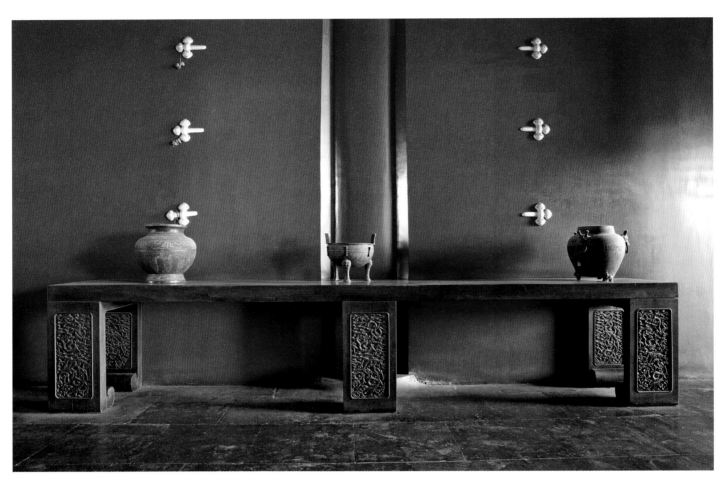

圖 96.4　故宮最長大案：包鑲紫檀螭龍紋架几案，長 490.8 公分　故宮博物院藏
Collection of the Palace Museum

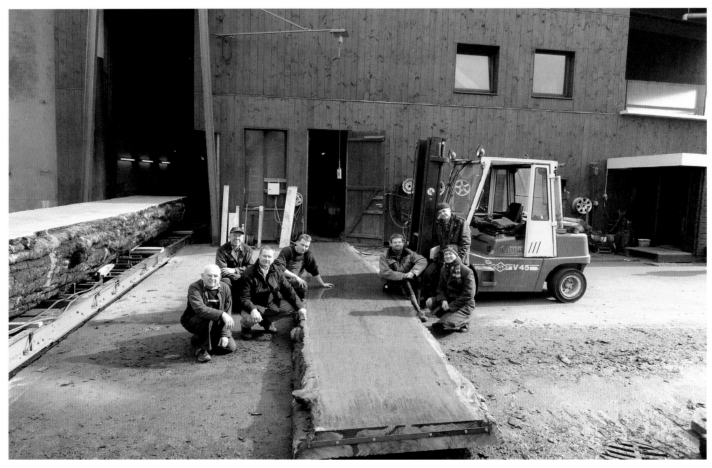

圖 95.5　2010 年德國，作者（前右一）與木材開剖團隊。站立者爲 R. Hampton，其所製明式家具，
刻有「夫」字爲記。

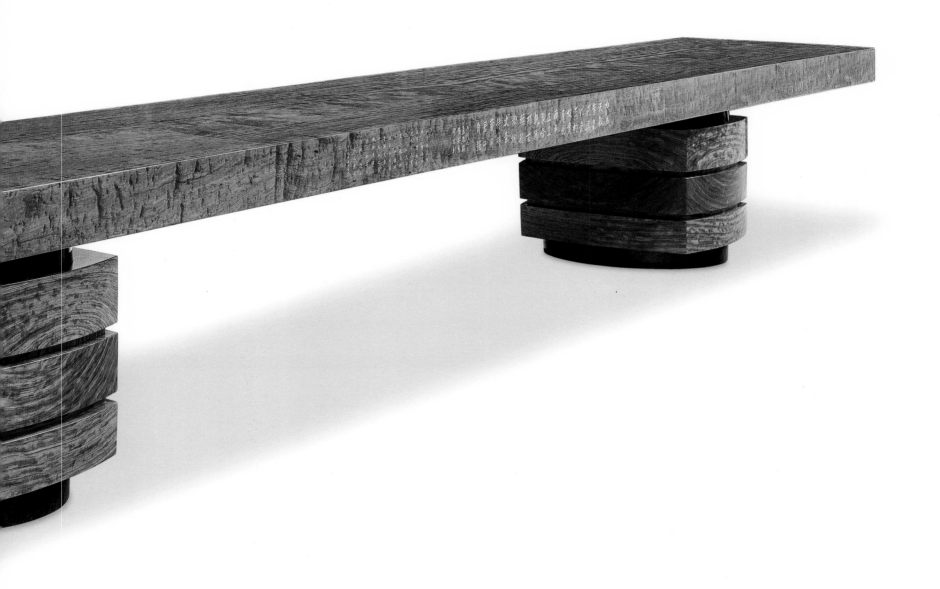

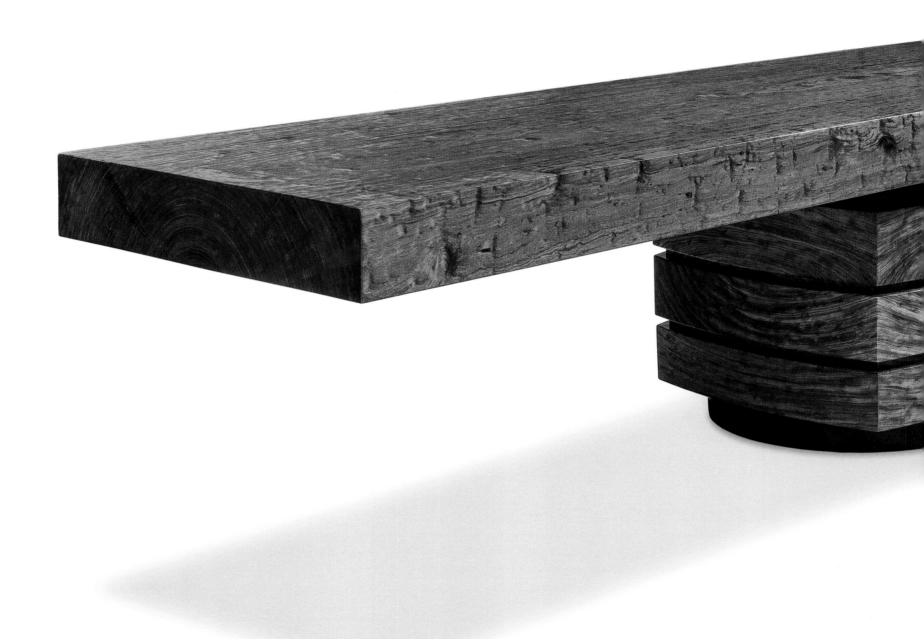

圖 95.6 天數案第一號

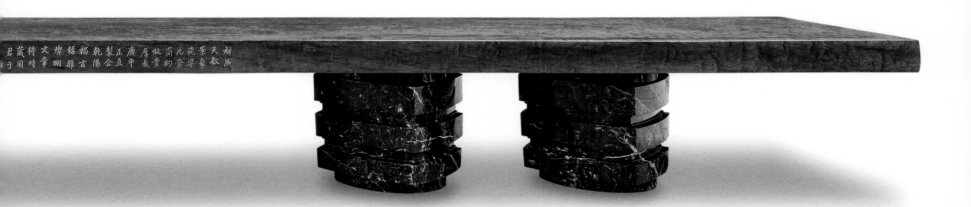

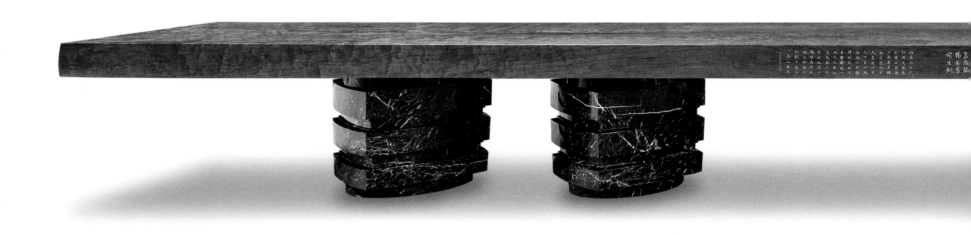

圖 96.1　天數案第二號

待文燦糅褐乾製正廣厚板簡几飛紫天林
時章爛雜玄陽合直平長貴約崇梁象敷成

君藏待文燦糅褐乾製正廣厚板簡几飛紫天林
子用時章爛雜玄陽合直平長貴約崇梁象敷成

圖 95.8　天數案第一號銘與跋

圖 96.3　天數案第二號銘與跋

圖 95.7 天數案第一號木墩

圖 96.2　天數案第二號法國大理石墩

自君之出矣

自君之出矣，不復理殘機。

思君如滿月，夜夜減清輝。

097

Large, rounded-corner cabinet with *chilong* dragon motif

2014-2016
Design, inscription and calligraphy: Kössen Ho
Carving: Li Zhi
Rubbing: Zhang Pinfang

〇九七

螭龍紋大圓角櫃

二〇一四—二〇一六

何孟澈設計、銘並書

李智刻　張品芳拓

高 232 公分　寬 149 公分　深 86 公分

二〇〇〇年初，余購得螭龍捧壽大窗花成對，多年棄置一旁。因造天數案，見有餘料，遂就窗花尺寸，構思作四抹大圓角櫃。先畫圖，定為板格六層，再精選門板、兩側立牆與後牆料，以求如鏡影相對。

大櫃櫃身先鳩工。櫃門兩扇，則請恒藝館王就穩先生統籌，區冠華師傅操斤，袁健國師傅打磨，閱月而就。

架格邊框外刻拙製銘 (圖97.1)：

仄仄　仄平
圓角大櫃，氣勢雍容。
平仄　仄平
雙門四抹，上嵌螭龍。

仄仄　平平
木紋瑰麗，層巒疊峯。
平仄　仄平
左圖右史，架格六重。
平仄　平平
可裝可卸，天衣無縫。
平仄　仄平
器成勒銘，德務中庸。

丙申清明
何孟澈銘並書
李智刻

雙數句之末字「容、龍、峯、重、縫、庸」押上平聲「二冬」韻。

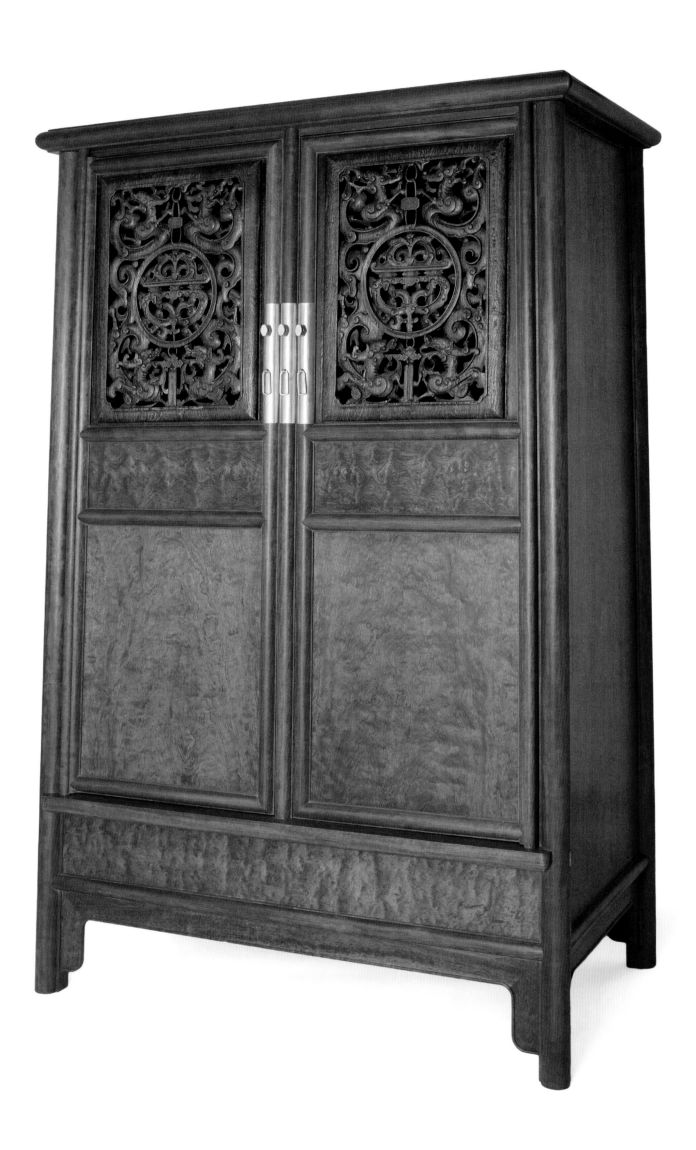

| Many Fair Blossoms Make a Fine Tree: Commissions of Scholar's Objects and Furniture by Kössen Ho

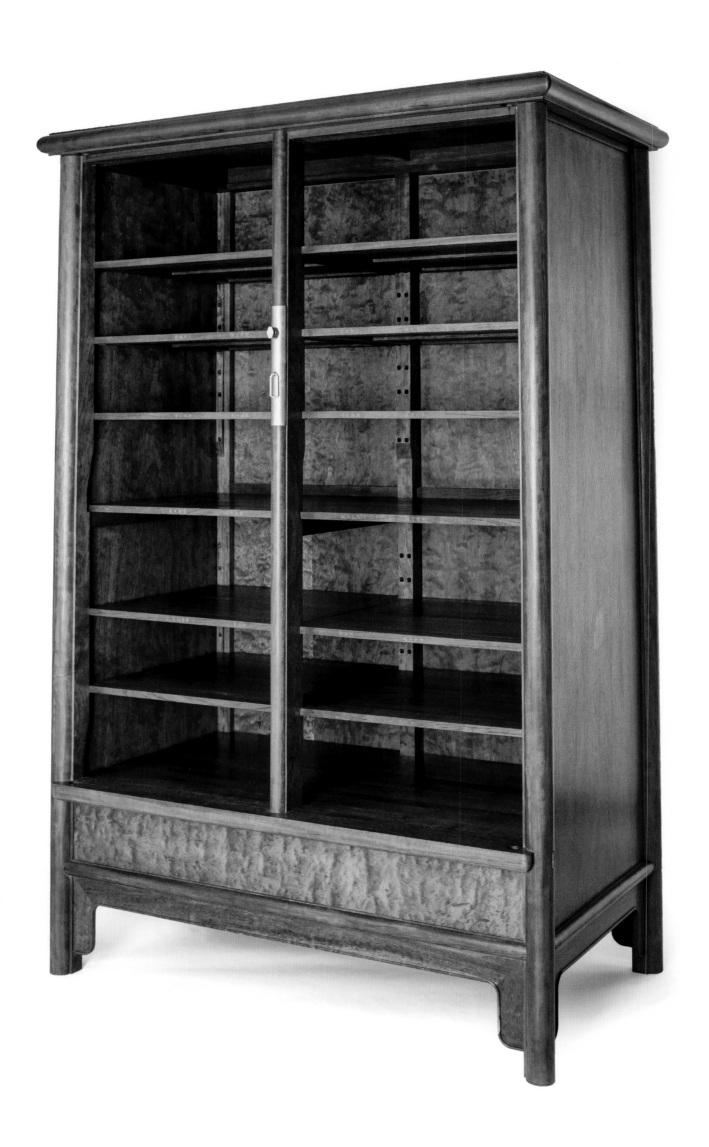

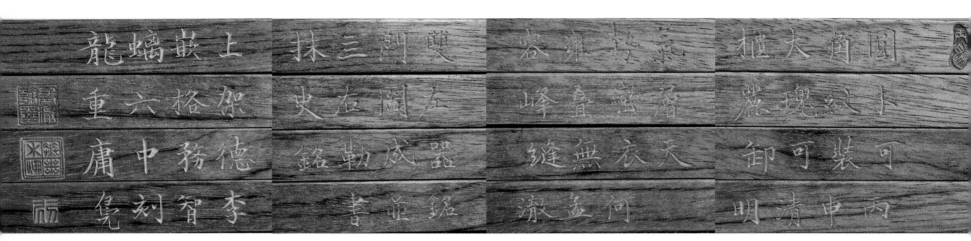

圓首方座，上下兩截，可裝可卸，榫卯清明。
層巒疊嶂，宿容層疊，天衣無縫，何盂澈激。
雙門左右闊狹，左右各三，器成勒銘，並書銘書。
上嵌蟠龍，架格六重，德務中庸，李智刻凳。

（框左鈐印三方）

圖 97.1　架格框外銘文

圓角大櫃  氣勢雍容

木紋瑰麗 層巒疊峰

可裝可卸 天衣無縫

丙申清明 何盍澂

雙門三抹　　　　　　　　　　　上嵌螭龍

左圖右史　　　　　　　　　　　架格六重

器成勒銘　　　　　　　　　　　德務中庸

銘並書　　　　　　　　　　　　李智刻凳

圖 97.1　架格框外銘文拓本

098

Five-legged *zitan* incense stand

2016
Design: Shen Ping
Workshop of Zhou Tong
Inscription and calligraphy: Kössen Ho
Carving: Fu Jiasheng

〇九八

五足紫檀香几

沈平設計　周統監製　何孟澈銘並書
傅稼生刻（二〇一六）　餘味齋拓
面徑 42 公分　高 89 公分

二〇一二年夏，薩本介先生招余往北京皇城藝術博物館參觀「與物為春——明味・沈平家具設計展」。翌年冬，沈先生惠贈《沈平家具設計作品集》一冊。冊中收五足香几一式，余患其略短，請其依式加高，再作原大模型後，余往梓慶山房一觀，始開料，由周統先生監製，蒙傅稼生先生刻銘填金。背面穿帶二，一刻「斲」字印，一用金屬「斲」字章。香几面刻拙銘：

仄平　平仄

五足香几，造型文綺。

仄平　仄仄

其木為檀，其色為紫。

仄平　平仄

底板金楠，冰紋依恃。

仄平　仄仄

腿牙斂張，剛動柔止。

仄平　平仄

蓮瓣初開，差堪相似。

仄平　平仄

可設瓶花，爐薰供使。

仄平　平仄

擘畫經營，沈周兩子。

沈平設計　周統監製

何孟澈銘並書

傅稼生刻

雙數句之末字「綺、紫、恃、止、似、使、子」押上聲「四紙」韻

IN COMPANY OF SPRING

沈｜平｜家｜具｜设｜计｜作｜品｜集
Shen Ping's Furniture Design Art Works

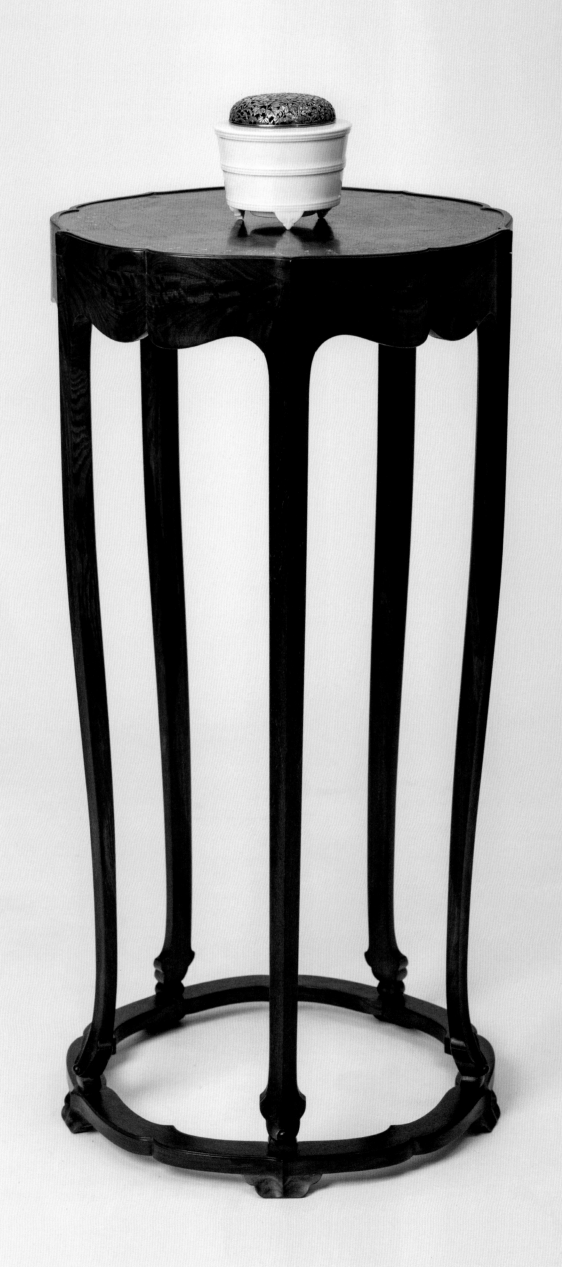

099

Small *zitan* screen

2017
Inlaid with a jade belt plaque
Design: Kössen Ho, Shen Ping
Workshop of Zhou Tong

〇九九

嵌玉帶鉈尾紫檀小屏風

何孟澈、沈平設計　周統監製（二〇一七）

「孟澈雅製」背款　「夢澈」印　「花萼交輝」印

高 24.5 公分　寬 27.7 公分　深 14.6 公分

一九九四年家嚴六十壽辰，余無以為賀，遂往倫敦 Spink 購得蟠紋玉帶大鉈尾，參照《明式家具珍賞》立屏（圖 99.1），用方格紙製圖，在英倫倩工製造，唯坐墩與外形，尚有可以改進處（圖 99.2）。二〇一六年，攜坐屏訪沈平先生，蒙沈先生改進設計，用五足香几餘料，周統先生監製，傳稼生先生刻背款（圖 99.3）。

圖 99.1　黃花梨小座屏　上海博物館藏
Collection of the Shanghai Museum

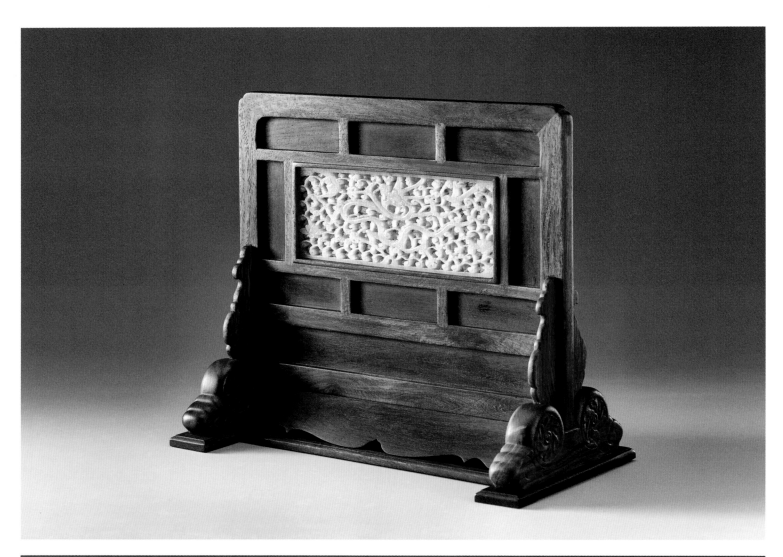

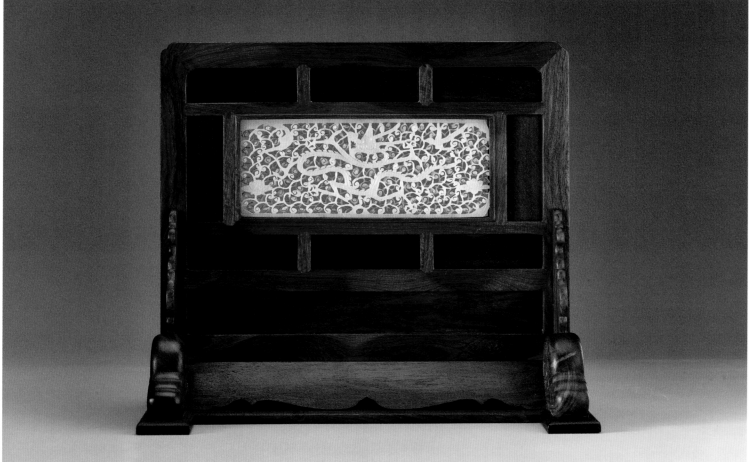

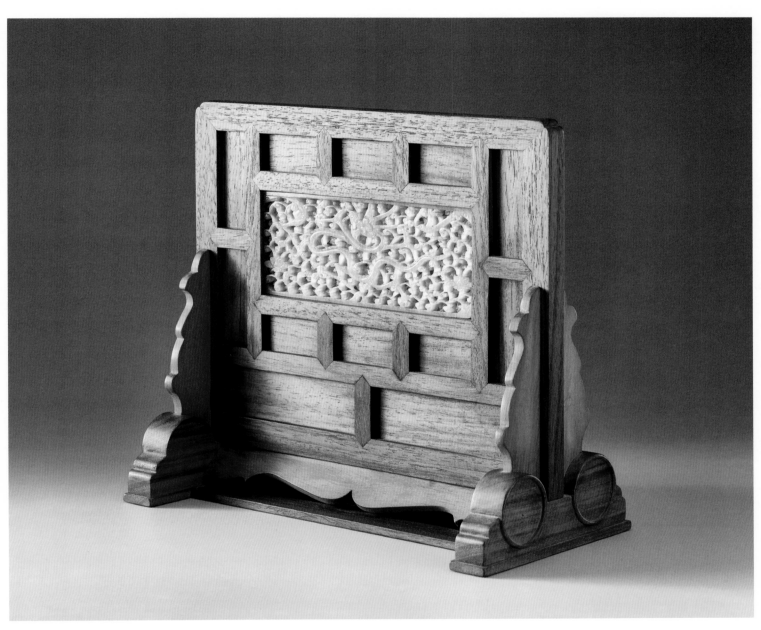

圖 99.2　1994 年 R. Hampton 製　何孟澈設計

圖 99.3

100

Small *zitan* inkstone screen with jade inlay

2017

Design: Kössen Ho, Shen Ping
Workshop of Zhou Tong

一〇〇 嵌玉紫檀小硯屏

何孟澈、沈平設計　周統監製（二〇一七）

「孟澈雅製」底款　「夢澈」印　「花萼交輝」印

高 16 公分　寬 22.7 公分　深 8.8 公分

一九九〇年代初，余在香港上環
戴添店見紫檀嵌理石小硯屏，圓渾可
喜，時耽黃花梨，遂失之交臂。牡丹
綬帶花鳥小玉件，一九九〇年代於
倫敦 Spink 購得，二〇一六年始出
京都南禪寺山門普拍枋圖（圖 100.1），
請沈平先生設計成立柱站牙小屏，用
五足香几餘料，請周統先生監製，傅
稼生先生刻底款。

圖 100.1　京都南禪寺山門　余宇康教授攝

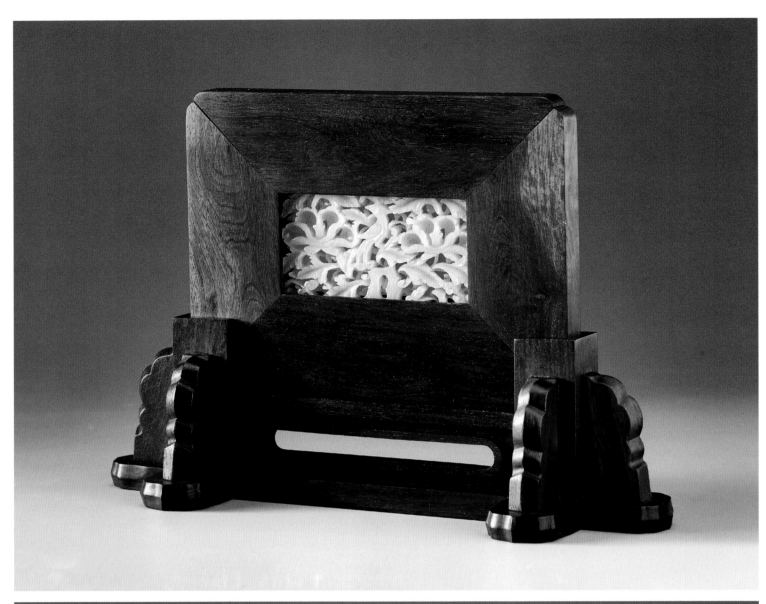

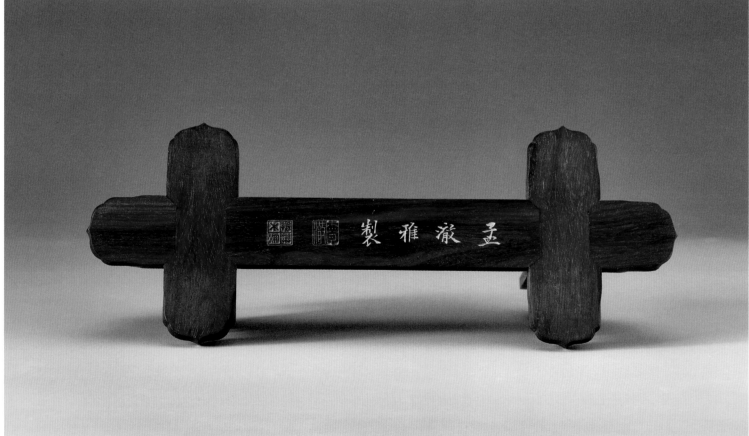

最短刀柄 13 公分
最長刀柄 15.8 公分
傅萬里拓
傅稼生手製並刻（二〇一四）
何孟澈銘並書

IOI
Set of four knife handles

2014
Inscription and calligraphy: Kössen Ho
Manufacturing and carving: Fu Jiasheng
Rubbings: Fu Wanli

二〇一四年年初及年終，稼生先生為刻天數案銘及跋，余與傅兄晨夕相對，得觀察刻字過程及了解所用工具。有刀、鑿、梨木鎚、棕掃、刮鐮。

小字須用雁皮紙影印，大字可用普通紙張影印。先在案沿量度定位，貼上試樣，木上塗釋稀膠漿，再將字樣貼上（圖 101.1），字樣之上，再護以報紙。

雕刻刀刃彎如鈎月，盡頭為長鋒，近刀柄處為短鋒，刀刃皆從鋼條手磨製成。右手四指握持木質刀柄，右手拇指固定刀柄上方，刻時左手拇指抵住刀刃鋼片，如目力退化，左手食指與中指可同時握持放大鏡（圖 101.2）。雕刻從左至右，步驟有五：

一、發刀：用「刀」刃長鋒在字跡外圍刻一圈（圖 101.3）。

二、捌：動詞，用「刀」之長鋒撕裂發刀範圍內的木紋（圖 101.4），並用短鋒將木片挑走（圖 101.5）。

三、重刀：在字跡外圍用「刀」再刻一圈，使刻痕更深入（圖 101.6）。

四、剔：用梨木鎚敲「鑿」，清除字跡內的木條（圖 101.7）。

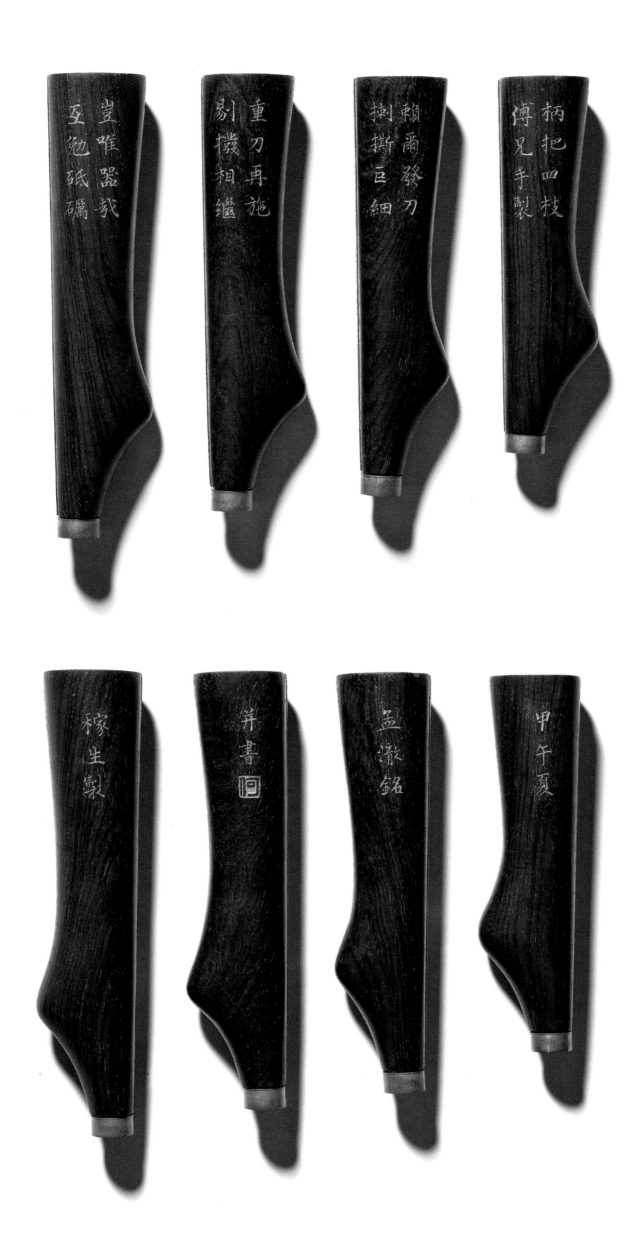

柄把四枝
博兄手製

賴爾發刀
捌撕巨細

重刀再施
剔撥相繼

豈唯器裁
互勉砥礪

甲午夏

孟澂銘

并書 回

稼生製

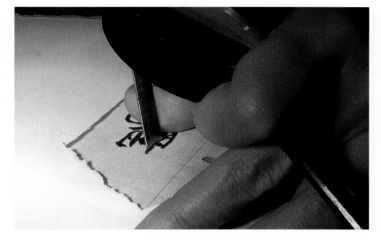

圖 101.4

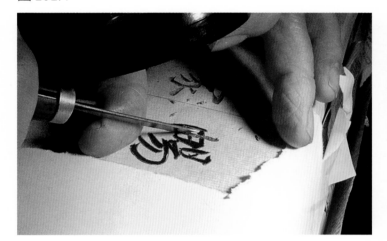

圖 101.5

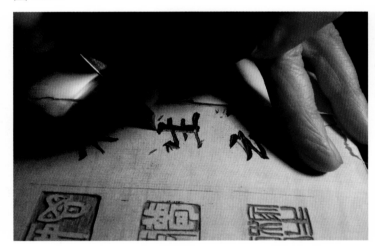

圖 101.6

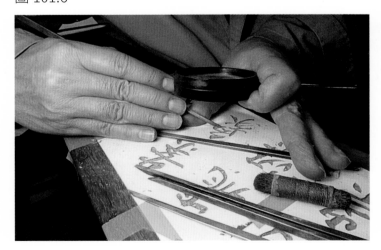

圖 101.8

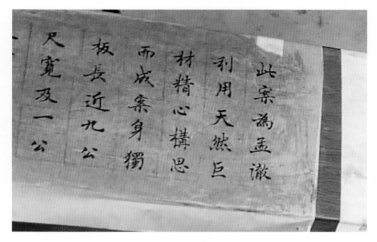

圖 101.1　圖 101.1-8 為何孟澈攝

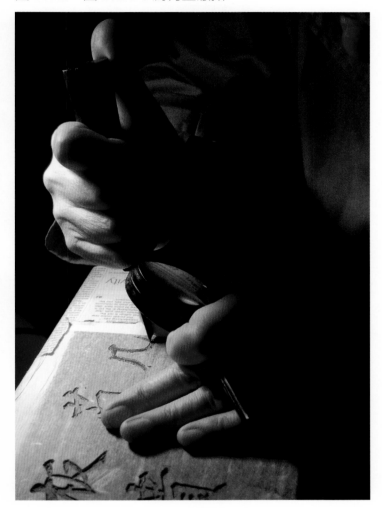

圖 101.2

圖 101.3

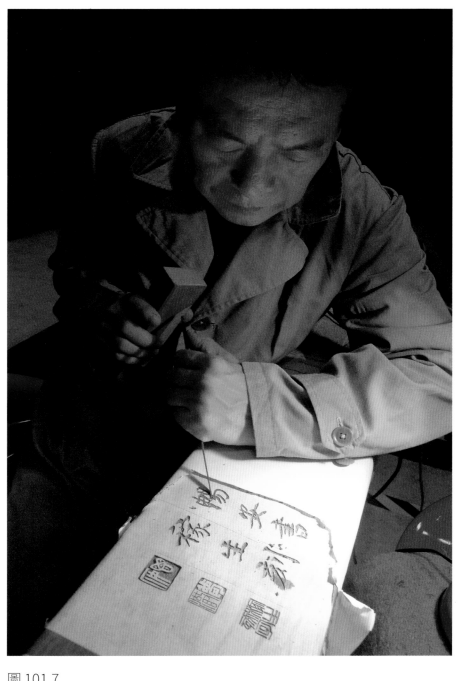

圖 101.7

五、撥：單手運「鑿」，剷平字跡內的
槽（圖101.8）。剔撥之後用棕掃掃去木屑。
為此，余出南美花梨木一片，剖成四
件，請稼生先生手製大小刀柄一套，又蒙手
磨刀刃四片，余爰為之銘，再請稼生先生刻
於刀柄之上，承傅萬里先生精拓：

仄　平　平仄

柄把四枝，傅兄手製。

仄平　平仄

賴爾發刀，捌撕巨細。

平平　仄仄

重刀再施，剔撥相繼。

平平　仄仄

豈唯器哉，互勉砥礪。

甲午夏

孟澈銘並書

稼生刻

雙數句之末字「製、細、繼、礪」押
去聲「八霽」韻

按：刀刃用木楔固定在刀柄上（圖101.5）

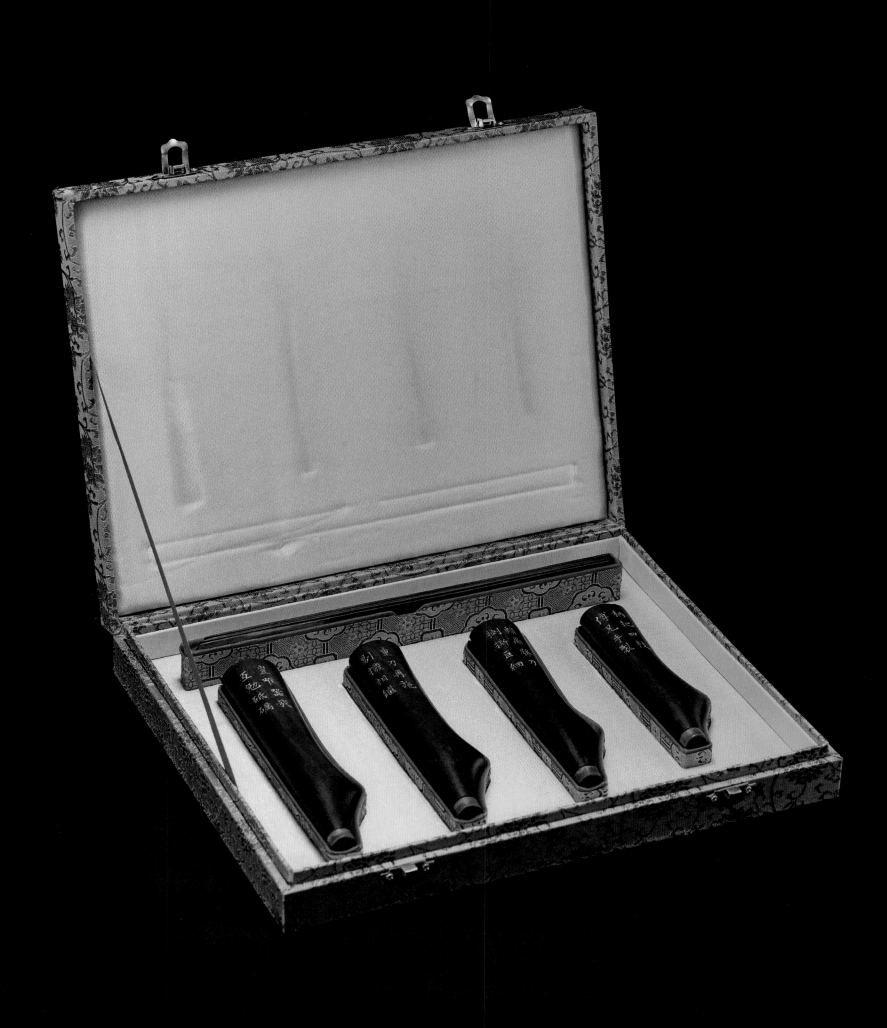

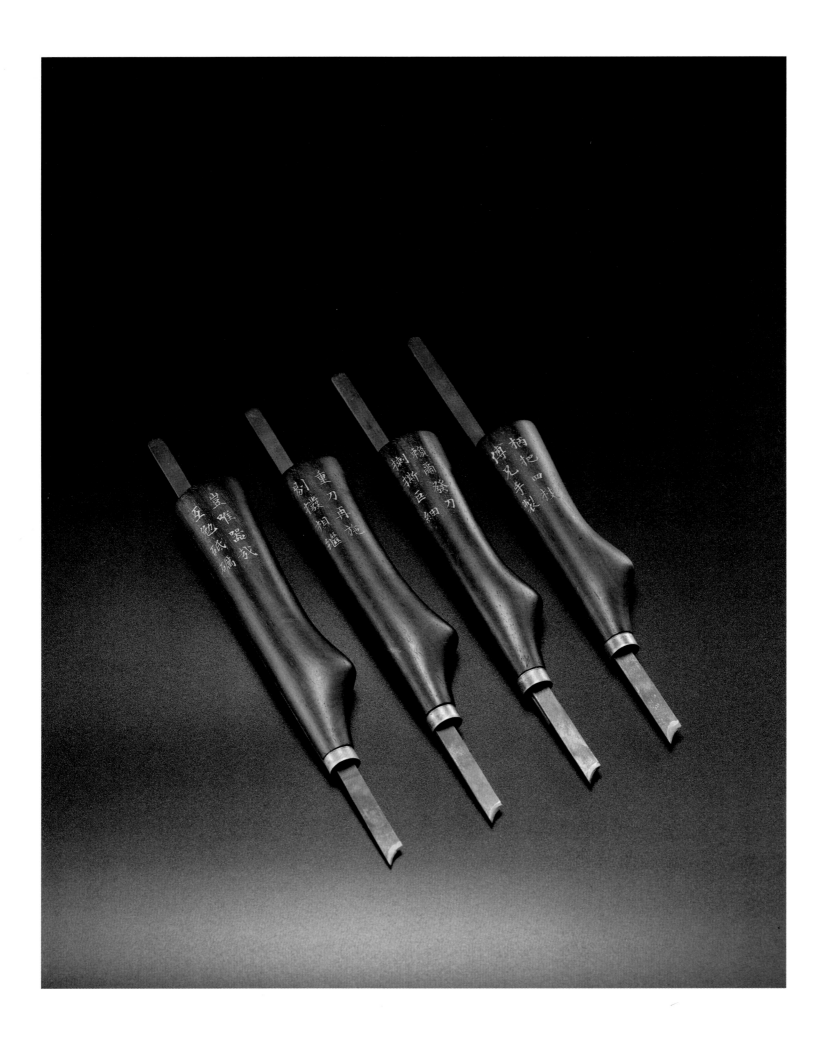

「東邑汾溪兩板橋文廟坊何氏」印

徐雲叔篆 （二〇〇八）

Text: "The Ho family, residents of Confucius
Temple Lane, near the double plank bridge over
Fen Creek, Dongguan"
2008
Carving: Xu Yunshu

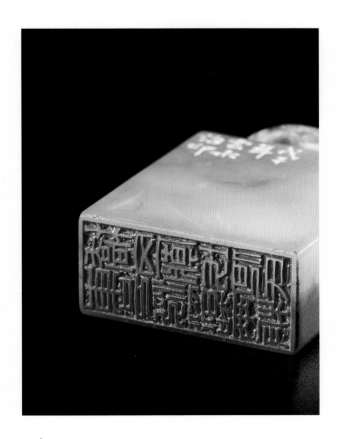

《澳門日報》前社長李鵬翥先生將贈余印章，謂倩徐雲叔先生刻，問願有何文，余曰：「願以祖籍入印。」先生欣然同意。

先祖於宋末徙居南雄珠璣巷，復於度宗咸淳九年（一二七三），漂泊連州，再至廣州南海縣。歷三代，本支二世祖東起公，仕元，為番禺沙灣巡宰，任滿遷居東莞。歷經明清，至先祖父一九二〇年代遷香港，吾家居東邑，不覺五百多年。

猶憶一九八〇年代回鄉，阡陌縱橫，小橋流水，青磚紅粉石，衡宇相接，真有世外桃園之感。三十年間，滄海桑田，俱化作石屎森林矣。

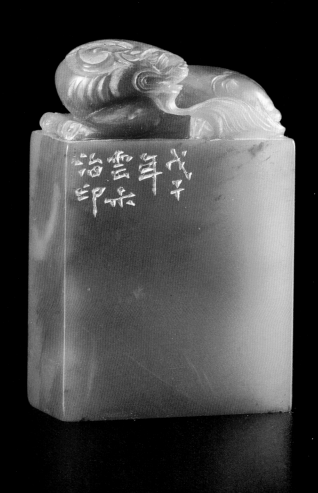

103

Two seals

Text: "Many fair blossoms make a fine tree"
2000, 2007
Carving: Fu Jiasheng

一○三

「華萼交輝」印兩方

傅稼生篆（二○○○，二○○七）

華萼交輝本事，見書首朱家溍先生跋。

白文印乃余二○○○年庚辰歲請稼生先生刻（右），古文，印章較大，七年後丁亥歲，再請刻一陽文小印（左）。

筆墨交輝一印乃古文情

孟澈先生雅玩

庚辰樸生鐫於篆室齋

孟澈兄雅正

丁亥稼生鐫印

104
Two seals

Text: "Piercing through dreams [夢澈]"
2005, 2015
Carving: Fu Jiasheng

一○四
「夢澈」印兩方

傅稼生篆（二○○五，二○一五）

王世襄先生代余求啟功先生惠賜墨
寶，啟老誤書賤名為夢澈（見本書○九二項，圖
92.3）。王老以為深富哲理，提議取以為號。
余欣表贊同。

二○○五年乙酉歲，請稼生先生刻瓦紐
章，半陽半陰，分朱布白，古雅可愛（左）。

二○一五年乙未歲，又蒙稼生先生取舊牙章
為刻陽文小印（右）。

孟鏊兄雅玩

乙未稼生治印

乙酉稼生
治於榮宜
瘌

105
Seal

Text: "A work of the brush by Kössen Ho"
2008
Carving: Chen Mingwu

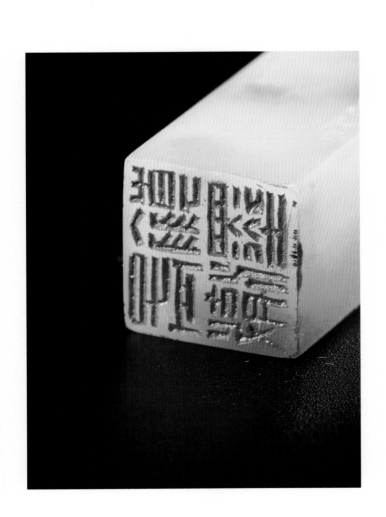

李鵬翥先生將贈余印章，問願有何文，

余曰：「孟澈翰墨，作鈐蓋拙作之用。」龍

睛金魚紐。

「孟澈藏書」印

傅萬里篆（二〇〇七）

106
Seal

Text: "From the library of Kössen Ho"
2007
Carving: Fu Wanli

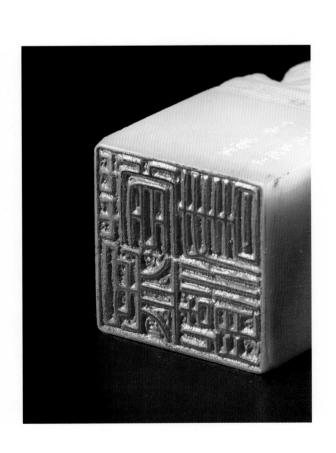

壽山石章乃余一九九〇年代購於中環中藝，獬豸幼獸印紐，肥憨可愛。先經中藝倩人刻「何氏藏書」。二〇〇七年丁亥歲，請萬里先生磨去，改刻「孟澈藏書」。

一〇七

「何」印兩方 「孟澈」印

傅萬里篆（二〇一二）

「何」字一朱文（右），「孟澈」白文（中）。為寫小楷而求萬里先生刻，章約六毫米見方，刻時甚傷目力。

108

Irregularly shaped bamboo root
*ruyi* sceptre

2019

Inscription: Zhou Hansheng
Carving: Li Zhi
Rubbing: Fu Wanli

一〇八

隨形竹根如意

周漢生銘　李智刻　傅萬里拓（二〇一九）

背款：漢生偶作並題以奉　孟澈先生雅玩　己亥三月滬上李智鐫

長 45.6 公分

漢生先生得天然竹鞭如意（圖 108.1），素雅可喜，示余短文並所製銘（見後）。

二〇一九年春，余請周先生書銘，倩李先生刻。銘文安置，又頗費周章，方案有三，最後採用每節一句銘文（圖 108.2），連續四節；跋文與款印（圖 108.3），刻在背面。

如意四月初寄抵滬上，五月中刻竣。

周先生讚曰：「竹刻小字未曾見能深入竹裏，又如此之精者。刻法提升了材質的美感，溫潤如玉，出乎意想，實非常見的淺刻可比。」

竹鞭如意蒙傅萬里先生全形拓（圖 108.4），詫為絕藝神技。

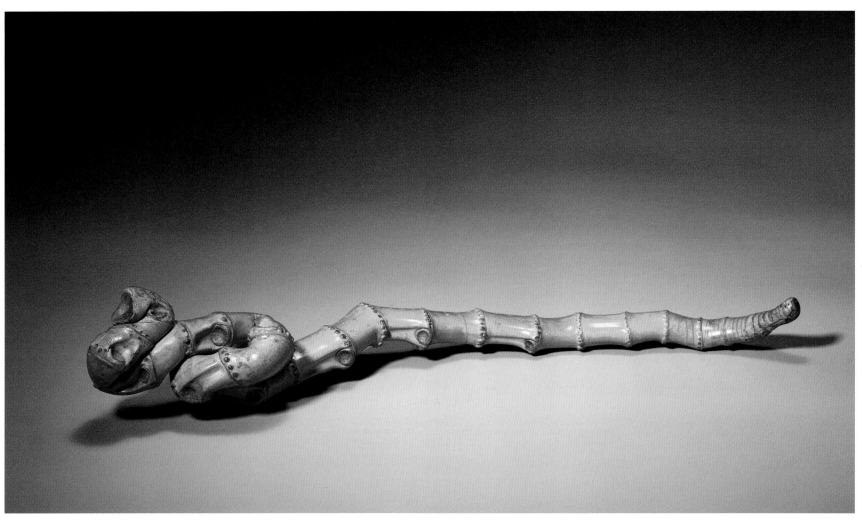

圖 108.1

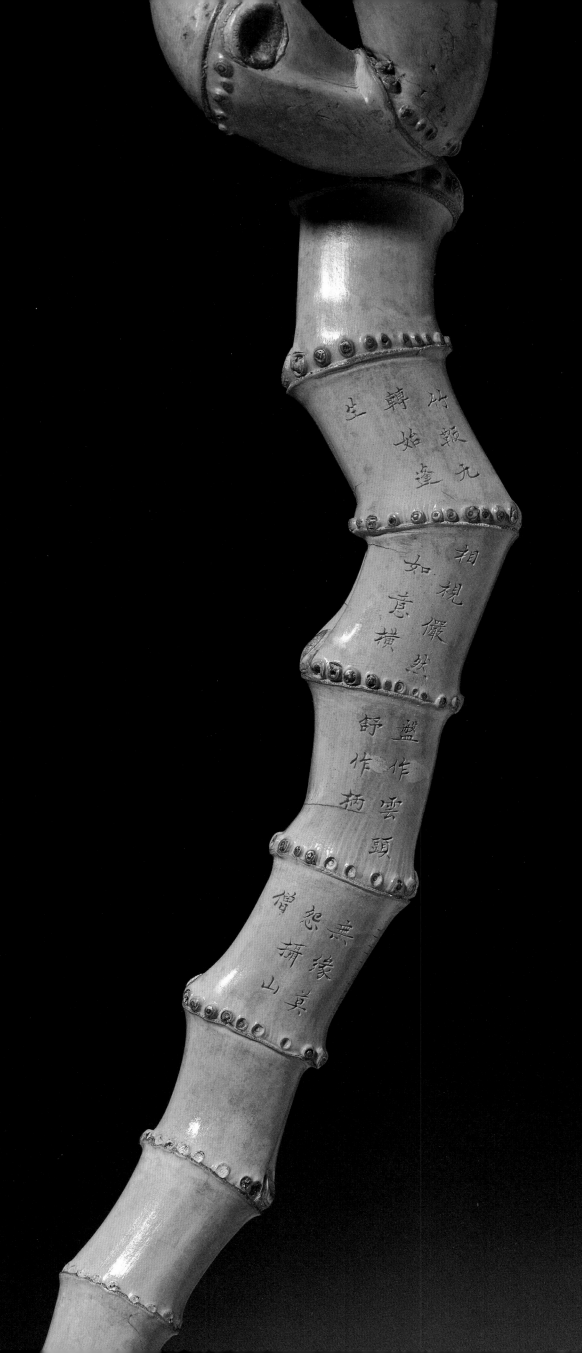

以竹報虯
轉始童尤
生

相
視儼
如然
意橫
盤作
舒作雲
栖頭

無
怨緣
補真
山僧

圖 108.2

# 竹根如意　周漢生

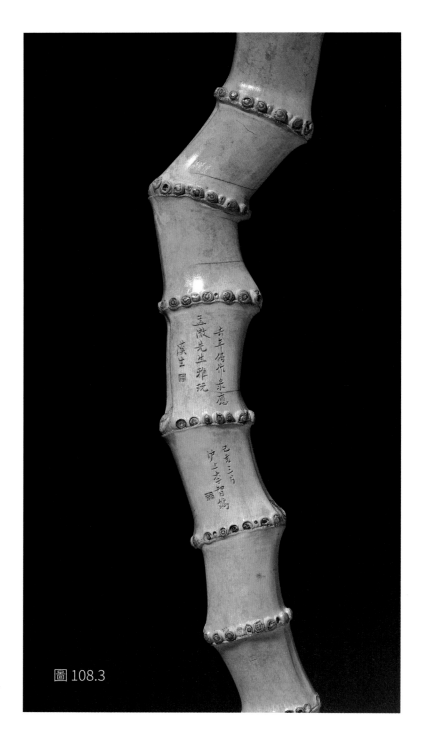

圖108.3

去年在《紫禁城》（二〇一六年六號）上讀到劉岳先生的〈竹刻「考古」〉一文中，稱南齊高帝賜予明僧紹的那件竹根如意「是文獻中所見最早的竹製圓雕器物」，對這認定其為「圓雕」的結論，總不免生疑。依《南齊書·明僧紹傳》所記，齊高帝賜予明僧紹的物件一共是兩樣，即所謂的「竹根如意筍籜冠」。從字面不難看出，這兩樣物件如果是以竹基為材，當然必須人工雕鑿才能成形，但若是竹鞭又當別論，因為竹鞭的生長形態總不免要隨地下土石混雜的環境變化而發生改變，一但遇阻不能前行，勢必要輾轉反復，孜孜以求脫困，於是往往會形成局部盤曲如迴腸的各種形態。而那竹根如意應該更簡單，須知「竹根」通常是個泛稱，泛指竹基、竹鞭以及竹的所有地下部分。

僅形式相近，而且都極具竹林的野趣，畢竟像明僧紹這樣出世的隱者，大多喜歡返璞歸真，還有點竹林情結，齊高帝自是擇其所好，以示對其人品的敬重。先說那筍籜冠，筍籜自須連綴起來才能成冠，但如常見的羽毛扇一樣，斷不致因此而有損筍籜的天然形狀，其中若有形似如意的也在情理之中。

其實民間早已將這樣的竹根當成玩物，而齊高帝賜予明僧紹的竹根如意，可能就是這樣的一支竹鞭。不久前，褚傑輩送我一支竹鞭，據說是經過某工地時從土方中撿的。竹鞭長二尺許，一端盤虯如龍蛇，另一端伸展自如，雖說是見仁見智，但其身首分明，已具如意的基本造型，且足證上述可能的存在，不禁為之讚：

竹鞭九轉始逢生，相視儼然如意橫；
盤作雲頭舒作柄，無緣莫怨攝山僧。

攝山僧：《南齊書·明僧紹傳》：僧紹住江乘攝山，建棲霞寺而居之。此亦齊高帝賜其竹根如意筍籜冠之時，故此處稱僧紹為攝山僧。

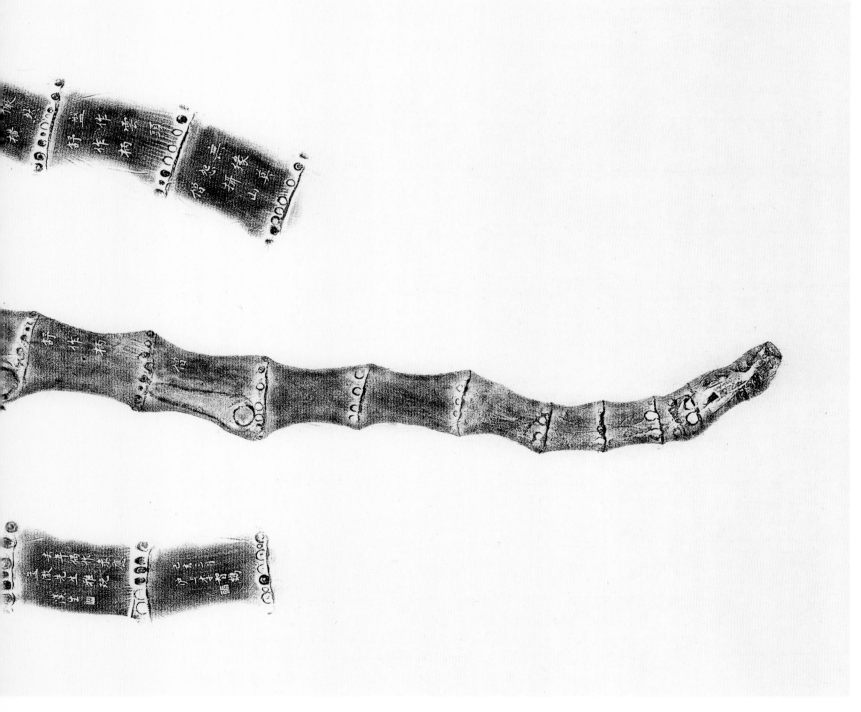

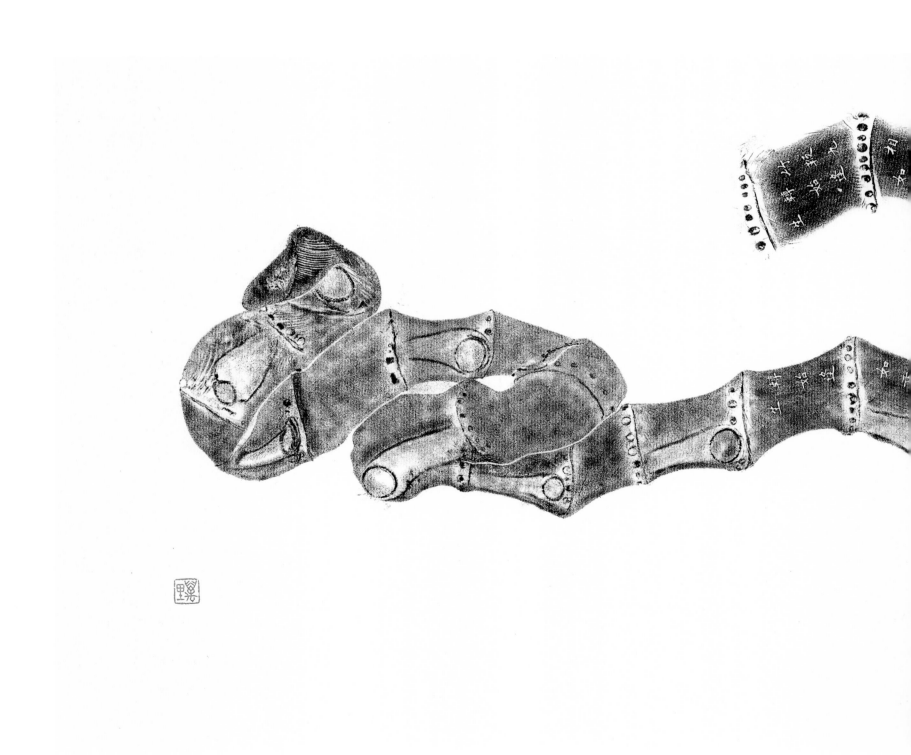

圖 108.4

# 索引

附錄一

# 師友寵題

一　王世襄　孟澈先生書齋額後又題一絕

宛似春花競綻枝，何家千載令名垂。今從花萼思前範，玉樹交輝又一時。

二　周漢生　二○○四年一月函贈

胡蔬胡果古胡牀，萬里猶聞椰棗香。史照張騫通異域，詩隨院士訪岐黃。
雲接沃野念珠江，疫漫尼羅動慣腸。千古文明期共濟，空餘金字塔輝煌。

三　黃君實　二○○六年題自畫一枝獨秀圖

渭川千畝今安在，嶻谷正聲亦寂寥。移種一株君屋畔，閒時聊聽雨瀟瀟。

四　陳文岩　給孟澈（見「吹水集」）

今夜和君傾酒卮，昔年愧為兩旬師。*問余好句從何得，有感動人即妙詞。

*何君學醫時曾有兩星期跟我習臨牀

五　薩本介　觀溥心畬先生雙鈎寫生秋園雜卉有感

把筆幾樹空，圈點夢玲瓏。解語王孫舊，合血寫襟胸。

六　傳稼生　題溥心畬先生秋園雜卉鎮紙十二件成套　二〇一三年

孟澈巧思我運刀，心畬筆底逞英豪。王孫自有皇家氣，化得清新格韻高。

七　關善明　一九年新春賀歲，詠水仙題贈孟澈仁兄

不懼冬寒出壯芽，春來競發幾枝花。清香一束芝蘭氣，淡抹雲裳客萬家。

八　洪肇平　多首之十

何孟澈醫生於京師得木匾，集蘇軾寒食帖字刻「苦雨齋」三字，以贈董橋先生，余題詩以紀其盛事。

雅士何孟澈，於藝有真覺。好古勤敏求，京師得雕木。
集得東坡字，粲然躍雙目。來自寒食帖，吾心記爛熟。
莫謂此木匾，其價勝珠玉。燈下賞之久，餘味猶未足。
萬古有知音，藝文非孤獨。董橋逢覽揆，贈之飾其屋。
神物歸佳士，當誌藝林錄。吟詩寄孟澈，一笑同其樂。

何孟澈醫生贈余「孟澈雅製」月曆，並題六言詩一首於其端，古意盎然，風雅之士也，即用其明晴韻答之兩首：

孟澈饋余雅製，雲林墨竹精明。頓憶東坡佳句＊，窗前遠望新晴。

＊蘇東坡詩云：寧可食無肉，不可居無竹。無肉令人瘦，無竹令人俗。

從此寒齋月曆，相看節序分明。玩賞筆筒傳刻＊，竹枝搖曳開晴。

＊傳稼生刻元倪迂竹枝圖筆筒。

何孟澈醫生以其所編著周漢生竹刻藝術一巨冊贈余、即次其贈周公韻謝之。

藝術刻竹少人知，絕技天留最耐思。尚有多情何孟澈，沉迷珍瓻已多時。
竹葉棱棱根侶鬚，虛心勁節展鴻圖。以刀雕刻成奇器，借問丹青畫得無。
意造兼參神與形，漢生妙手可通靈。夕陽一抹誰留住，傾國來看娉與婷。
羨彼周公善竹雕，栩然人物活堪邀。而今行世成書冊，燈下觀摩境更超。
贈我寶書情極深，置之案上日追尋。筆筒文采須參透，悟入浮生銘與箴。
書序讀來言最真，董橋是我故鄉人。何當喚聚文岩叟，同賞竹林風雅新。

題何孟澈編著《周漢生竹刻藝術》

可以食無肉，不可居無竹。低誦東坡詩，便覺清我腹。
以竹喻君子，歲寒並松菊。吟詠寫已多，雕刻看未足。
孟澈勤搜羅，輯書成專錄。饋余一巨冊，攜歸飽眼福。
楚人周漢生，技雕手甚熟。碾玉可成器，雕竹可脫俗。
件件皆精品，撩我多感觸。一技可成名，傳世自堪樂。
藏之名山中，孟澈得真覺。題詩鼓其勇，當今誰與角。

# 九 王世襄 案銘三則（部分）

《王世襄自選集：錦灰二堆壹卷》（75—78 頁）三聯書店 二〇〇三

第二具是田家青為何孟澈先生製作的畫案，銘曰：

紫檀作案，遵法西陂。黝如玄漆，潤若凝脂。
可據覽讀，得就臨池。宜陳古器，賞析珍奇。
更適憑倚，馳騁遐思。君其呵護，用之寶之。

孟澈先生喜予舊藏宋牧仲大案，乞家青監造一具，神采不讓原器。己卯中秋，暢安製銘並書，稼生刊刻。

清初文學家兼收藏家宋犖，字牧仲，號西陂。所遺大案（見拙著《明式家具珍賞》頁一一五、二七四、二七五），即刊有紅豆館主（溥侗）題識，現陳置在上海博物館展室者。孟澈先生久居香港，現在英國牛津大學攻讀醫學博士，對祖國傳統文化十分崇仰，讀古籍、學書法，日以為課。亦喜收藏文物，時時賞析摩挲，故銘文及之。

# 十 董橋　初八瑣記

《故事》（133—137 頁）　牛津大學出版社 二〇〇六

何孟澈初七立春前夕匆匆去了一趟北京，巧遇二十二年來最冷的零下十四度，他說他在一家四合院旅館留宿一宵，忙完事情又趕回來了。看望王世襄，看望傅熹年，看望黃苗子和郁風，他還找了傅稼生叙舊，順便拿回好久以前請傅先生刻畫刻字的紫檀筆筒。筆筒是舊的，揚無咎的一樹蠟梅是新刻的，疏枝冷蕊沒有一刀不雕出荒寒清絕的意境，年初八午後帶來我家說是送給我清玩，我當下也把一方配着紫檀木匣的綿綿瓜瓞老端硯交給他試墨練字。幾陣微風輕輕送來水仙的清芬，我們算是交換了一次最古舊的開春禮物。

何孟澈是泌尿外科醫生，牛津拿了博士在德國行醫，去年回香港開診，微創手術造詣很高。他很年輕，國學修養又好，毛筆小楷寫的舊詩詞北京幾位老先生都樂意給他潤飾，言談間還對我誇讚他，我們就這樣結識交往了。何醫生相貌身量和藝術品味八分像新月派舊文人，偏愛的書畫文玩也不離書齋閑淡的雅趣，挑揚無咎《四梅花》圖卷的〈盛開〉一段請傅稼生刻入筆筒足可看出他的識見。他告訴我說傅稼生跟他一樣年輕，在北京榮寶齋刻慣了木版水印字畫，運刀運得熟透了，連世襄先生都稱許，一九九六年自製的花梨木大畫案都要傅先生刻闌銘文。

中國古畫另有一番風情，可惜真者難求，假者難辨，老一輩人偶然還碰得上機緣收幾幅，現在不容易了。我少年時代在南洋程先生的藏品中見過揚無咎一件墨梅小橫幅，老先生愛得深沉，求顧鶴逸題跋鑲入鏡框掛在牀頭朝夕溫存：「南宋大畫家大詞家，瞧不起秦檜，拒絕做官」，他指點我說，「筆下每一枝寒梅都畫出了風骨！」小畫真的漂亮，樹幹帶着飛白透着鐵骨，花朵不多，白描勾圈，疏落蒼秀裏又不失野逸之趣。我一生愛梅說不定是那時候種下的癡緣。

畫裏花卉最怕畫滿，滿了是富麗媚俗的宮廷鋪張，疏了才滋潤得了書窗下的荒村情懷。揚無咎的梅花世稱「村梅」，那是存心抗衡「宮梅」的高士精神。吳祖光夫人新鳳霞寫過一篇〈四合院

的斷想〉說，一九六六那年她家的六盆曇花一齊開放，有一大盆開了六朵花，親戚朋友都來觀賞奇景，她婆婆偷偷跟她說：「花開了這麼多，這叫花怕開絕了，國家不太平啊！」那年，文革果然爆發。

天黑了，何孟澈匆匆趕去照拂病號，晚上八點多鐘老穆緩緩進門說要討一壺上好的龍井解渴。

他是世外閑人，平日山居簡出，星期天喜歡進城買書看朋友：「下午到梁家看幾件老青田石章，他們晚上有應酬，我吃了一碗麵過來歇一歇腳，行不？」他頻頻摩挲何醫生那件筆筒，驚歎傅稼生刻工了得，從布袋裏掏出小照相機照來照去都照不好細緻的刻紋，還說北京乾燥，要我趕快給紫檀上點蠟。我找出畫冊裏揚無咎的《四梅花》圖卷給他看，他說揚無咎的畫他不熟悉，《逃禪詞》倒是讀過的：「畫比詞似乎高明多了！」他呷了一口龍井喃喃自語。

我們忽然覺得讀揚無咎的梅花真像讀伊秉綬的行書，篆籀筆意裏盡是精秀古執的異彩，清湛其體，凝華其神，沒有沉實的功底根本創造不出這樣的曠世氣魄。老穆要我找出家藏這柄伊秉綬的梅竹扇子：題上「墨卿」的那一面畫我的專欄和舊文集裏都刊登過，題梅花舊句的這一面行書看過的人不多。畢竟是乾嘉年間叱吒到現在的墨海名將遺澤，張學良珍護過數十春秋，供養在我家裏也五年了，每次觀賞都彷彿悟徹廉頗不老，鐵郭無恙，而梅影深處的牧笛漸去漸遠，悠忽衰邁的竟是老穆和我了。

十一 董橋 王世襄的獅子在我家

《青玉案》（64—70頁） 牛津大學出版社 二〇〇九

王先生當然是永遠永遠的鑑藏家。近年寫文物寫文玩寫收藏的專書充斥坊間，寫得像樣的其實並不多，寫得出牢靠集藏經驗的更少，王世襄先生寫儷松居長物志的那部《自珍集》始終是我敬愛的良伴，大版本小版本都買來參考，工餘清閒讀讀書中典雅的文字看看書中煥發的彩圖，那是無盡的樂趣。二〇〇三年書裏所收珍品在北京嘉德拍賣那天，我請朋友試試替我舉了幾次牌，終於一件都買不到。那次拍賣會真是太哄動太搶手也太矜貴了。我打電話告訴王老說我果然沾不上這份雅緣，買不到儷松居半件重器是我收藏生活的一大憾事！電話那邊老先生用一貫禮貌而矜持的笑聲開解我的沮喪。

王世襄幾部明式家具專著是中外家具收藏家的《聖經》；這部《自珍集》著錄家具以外的古琴、銅爐、雕刻、漆器、竹刻、書畫、圖書、玩具和諸藝，玩不起家具玩文玩的人誰都奉為稀世指南，坊間偶然邂逅一件品相近似的老東西傾囊收存之餘還不忘自我陶醉一番：「王世襄也有一件！」前幾年我花一堆銀兩買進明代一件剔紅《進獅圖》圓盒正是因為恬念王世襄家裏藏着這樣一件漆器。上星期，我的醫生朋友何孟澈深夜傳真一紙短簡給我，他說王先生《自珍集》裏著錄的那件宋代青銅臥獅後天在香港拍賣，勸我明天先去看預展，後天請朋友替我試試競拍，何醫生說他趕着出門不跟我爭了。王老先生《自珍集》的〈諸藝〉一章為這尊臥獅的藝術造詣和歷史價值寫了八十幾個字：

頭顱下豐上隘，怒睛隆眉，闊吻高鼻，無不碩大逾恆。耳卻短小，豎立不垂。髮鬃稀疏，全不誇飾。尾毛回拂，亦甚簡略。凡此均與元明以來獅子形象迥別。樸質無華，轉增其威武雄偉。鑄造年代似不能晚於宋，或謂可能更早。

臥獅要是宋朝的，那是宋詞的明慧；要是唐代的，那是唐詩的浩茫；聽說還有幾位鑒賞家認定是六朝的，那是金粉江山的倒影了。坦白說，斷代斷在哪一代我並不很在意。我在意的是青銅臥獅是一件又古又精的藝術品，更是王世襄儷松居的舊藏，稀疏的髮鬢裏回拂的尾毛中依稀蘊藏着王老先生一九四九年之後的陰晴圓缺：政治的，學術的，收藏的，人生的。老先生平日少說私事多說學問，難得《自珍集》裏一段一段的著錄他零零星星寫了一些珍品的出處和入藏的經過，紙短意遠，百讀不厭。他回憶初見青銅臥獅的情景確是他那一代人獨有的奇遇：

六十年代初經人介紹，城北有老者願出讓所藏文玩雜項。趨訪入臥室，見炕側貼牆置黑色四頂大櫃。上下分隔五層，器物雜沓交疊，全無次序。清代青銅小件居多，少數可能為明，但無佳者。惟此獅壓在他件之下，探之取出，頓覺光輝耀目，亟購之而歸。老者姓氏及所居街巷，久已忘其名矣。

京城尋常百姓家裏讓王世襄挖出這樣一尊絕美的前朝風華，那是老先生一生集藏的寫照：從無聲無息的角落裏發掘有聲有色的霸業，幾經寒暑，幾經磨難，回眸處換了人間，白了鬚眉，紅了名望，一批藏品往市場上一撒，市場頓時發亮，東方西方整個古董鑑賞界都驚歎他平生識見之遼遠品味之高超氣度之瀟灑。

從前，我在倫敦一位老邁的漢學專家書房裏看到零星幾件明代家具，壯麗如山，蜜亮如水，他說原先是祖上儲藏室裏的老宮女，讀了王世襄的書搬出來抹塵上蠟，一下子化成了典秀的少奶奶了。「還有書桌上這幾個銅爐，灑金的，帶款的，王世襄書中輕輕品題，一個個都撥開烏雲浮出古舊的月色！」那尊青銅臥獅捧回我家的時候滿身塵埃，枯澀無光，失了生機，一方素淨棉布潛心擦拭，連夜摩挲，獅子慢慢醒了，古銅慢慢活了，肅靜的光影也像蒼老的月色，透着宮闈燭光下千年寶劍古穆的英氣。

五年前誰在北京嘉德買到這尊臥獅我懶得尋查。五年後為什麼交給另一家拍賣行拍賣我也懶得知道。價錢誠然應該貴些卻也貴得客氣。王世襄懷念張伯駒的那篇《《平復帖》曾藏我家》寫得細膩，說他向張伯駒借名帖回家細觀，每次展閱，都先鋪好白氈子和高麗紙，洗淨雙手，戴上手套，靜心屏息慢慢打開手卷欣賞。幸虧青銅獅比《平復帖》硬朗多了，我不必鋪氈子也不必戴手套。「府上那尊獅子藏在我家了！」我打電話向王老先生稟報。電話那邊依舊傳來禮貌而矜持的笑聲，這回分明是分享我的喜悅了。

## 十二　董橋　冬夜箚記四帖‧採藥竹雕

《景泰藍之夜》（8—15頁）牛津大學出版社 二〇一〇

### 採藥竹雕

韓康是東漢時候京兆霸陵人，字伯休，一名恬休，常在山中採藥到長安市上零賣，三十多年口不二價。桓帝派人請他做官，他不肯，逃入霸陵山中隱居。我寫〈王老的心事〉說王世襄微微一笑，相貌像他家所藏那尊竹雕採藥老人。讀友黃先生來信說，王老《自珍集》中謂此類人物題材世多稱之為韓康，只是遠古緬邈難稽，與其說是漢代衣冠，不如視之為明人裝束，「謂此乃李時珍採藥像，孰曰不宜」！黃先生說從竹雕上老人之束髮岸幘看，是漢代之韓康不是明代之李時珍，王老似也拿不定主意，不然標題不會只說是〈清竹根雕採藥老人〉。歷代古人裝束學問大了去，讀沈從文服飾考已然嚇壞，江兆申先生說他的老師溥心畬也在行：「我只跟老師學得皮毛！」王老這尊竹根雕藝術造詣極高，清代竹人仿作不少，都難到家，我昔日偶得一尊，竹材比王老那尊小，形似而已。《自珍集》裏說：「六十年代初見此像於東華門寶潤成，謂係藏家寄售，索值頗昂。議價難諧，藏家收回。一年後復出，索值三倍其原價。不敢再議，如數交付，挾之而歸」，讀來神馳！我這尊竹雕是王老藏品拍賣天價成交之前買的，索值尚算客氣。儷松居藏品拍賣後，坊間竹木牙角文玩價

格步步抬高，收藏之樂趣不再是文人雅士之樂趣：都成暴發戶炫耀財富之遊戲矣。無怪乎老友何孟

澈近年專心搜羅在世木器家竹刻家之作品，或現找現購，或持圖訂製，木刻竹雕藏品從此多具當世

師友名家墨影，意義親切，價值斐然。不與古玩銅臭化同流，獨闢雅玩現代化蹊徑，此何醫生別出

之心裁，也算採新藥醫人心，妙手塑創雅人雅道回春之術，不亦快哉！

# 十三　董橋　溥先生的杖頭小手卷

《清白家風》(29—34頁) 牛津大學出版社 二〇一一

一九六三溥心畬在臺北逝世那年我還在台南求學，一位老詩人老前輩悠悠說了這樣一句話：

「玩溥心畬字畫玩的不是字畫是學問！」詩人前輩是我中學時代鍾老師的詩友，家裏珍藏許多溥心

畬的小詩箋小冊頁小手卷，五十年代還替鍾老師求得溥先生一雙小對聯，長年掛在鍾老師借月山房

書齋裏。「你記住了！」前輩說，「溥先生的袖珍書畫最精絕，最耐看，最矜貴！」我聽話，真的記

住了，五十年來邂逅溥心畬小字小畫細心看，細心學，細心買，藏的不多，愛得深沉，家裏大畫大

字老了都賣了，只剩溥先生的巾箱舊小品捨不得放手。說不上玩學問：玩的是舊王孫舊才人筆底那一

庭愁雨，半簾風絮。故友江兆申先生是溥心畬的學生，他來我家看到溥先生小小一幅泥金箋松巖高

士圖說，那是他老師心中供養的明秀和渾厚：明秀不難，難在渾厚，明秀是筆墨，深厚是氣勢，筆

墨靠積學，氣勢靠天縱，最緊要是書法精了畫才有筆墨可觀！我聽了一下子省悟墨影裏玩學問的消

息。上一輩人考究，頂真。

溥先生說天縱，說天從，說的是天所放任的聰明，天所賦予的多能。啟功先生說溥心畬繪畫造

詣是天資所成，天資遠在功力之上。早年我搜得溥先生一套雙鈎設色《秋園雜卉》冊頁，啟先生和

江先生都給我題了長跋，我問啟先生那麼精確的筆墨算不算功力？啟先生說：「技法是功力，這樣

的佈局這樣的設色，啟先生說他看了高興，懷舊，題跋裏抄錄了好幾首秋興。這本冊頁我的醫生朋友何孟澈喜歡，請了國內竹刻高手刻成一塊塊留青臂閣，惟妙惟肖，不輸舊工，我看了也高興，也懷舊，冊頁索性依了孟澈賣了給他：我老了，他年輕，溥先生的精品歸他接着供養意義更深更遠。寒舍還有一些溥心畬詩詞小箋真迹，更有一冊溥先生抄錄唐詩聯語的寒玉堂手稿，行草煥發，批注纍纍，是早年台灣師範大學一位教授的舊藏，教授說翻一翻翻得出溥先生偏愛唐朝哪些詩人哪些詩，王維、孟浩然、韋應物很多，柳宗元也有，那是溥先生勸勉少年啟功要他好好細讀的唐代詩家。溥先生的詩詞周棄子讚了又讚，《寒玉堂詩集》和《凝碧餘音詞》我孜孜硬啃，沉鬱的像工部，清秀的像輞川，那些長短句倒是宋人氣派了，偶然錄進他的畫作越見古媚，靈秀。

幾十年了我無緣親炙溥心畬的小手卷。八十年代英國回來看到大雅齋黃老先生珍藏一件《瞿塘歸櫂》，九點三厘米高，七十四點六厘米長，設色絹本，馮康侯先生壬辰一九五二年題引首，真是掛得上杖頭的小卷，太好了。陸放翁說「杖頭高掛百青銅，小立旗亭滿袖風」，鍾老師教過我袖珍手卷冊頁也叫杖頭清玩，真詩意。我頻頻懇請老先生相讓，老先生頻頻婉辭，說溥儒這樣小巧的手卷存世太稀少了，捨不得分離。老先生高齡辭世，小手卷遺留給黃家千金，黃姑娘不久遷居美國，我的瞿塘之戀顯然越加渺茫了。上個月上旬，黃姑娘忽然傳來消息說小手卷和張大千牡丹都交給紐約蘇富比拍賣，過不了半個月她郵寄的圖錄也到了，闊別多年她還記掛我的夙願，我很感念。圖錄上小手卷估價美金兩萬到三萬，開拍之日聽說競投熱鬧，落槌價卻比張大千牡丹便宜一截，也算可喜，在大陸在香港拍賣一定輪不到我買，畢竟有緣。《瞿塘歸櫂》品相跟當年一樣美好，長長一卷壁立懸岸，湍急江流，樹斜櫂搖，折筆是剛，轉筆是柔，鋒頭亦陰亦陽，那是江兆申說的非工書法必不能至了。卷尾溥先生行草題了五言絕句兩首：

盤峽亂流中，牽舟百丈空。舟人望雲雨，愁過梵王宮。

岸樹連雲合，川舟引峽長。還如杜陵客，五月下瞿塘。

下款署「心畬並題」，鈐「舊王孫」朱文印，隨後又加題「慧吾先生屬」五字。這兩首詩寒玉堂詩集《西山集》裏有，題目用〈嵐峽行舟〉，共三首，畫中只見兩首，第二首第一句書中是「鳥道逸雲盡」，畫中是「岸樹連雲合」，橫豎都出色。第三首是「亂石湧孤舟，波濤出上頭。渾如下三峽，不必聽猿愁」，不知道詩和畫孰先孰後。瞿塘是瞿塘峽，長江三峽之首，西起四川奉節白帝城，東至巫山大溪，李白《荊州歌》說的「白帝城邊足風波，瞿塘五月誰敢過」。我聽黃老先生說，馮康侯題引首的時候想過用《西山集》裏的詩題〈嵐峽行舟〉，再一想溥心畬詩裏說「五月下瞿塘」，還是用《瞿塘歸櫂》妥善。馮先生是廣東番禺望族，著名金石家，書法家，桃李滿門，我在張紉詩女史宜樓席上見過兩面，人靜如夜，筆穩如山，杖頭小卷配他的引首篆書確是月白風清。遺憾啟元白江兆申兩位都不在了：卷尾能有他們題跋，溥先生的浪裏歸舟輕易又多了三分學問。

## 十四 董橋 苦雨記事

《一紙平安》（92—99頁）牛津大學出版社 二〇一二

何孟澈惠賜一塊木匾，不大，濶四十六厘米，高十八厘米，集蘇東坡書法刻「苦雨齋」三字。是北京傅稼生先生從《寒食帖》上集得「苦雨」二字，再從坡公遺墨中找到「齋」字，都是行書，集成橫匾，渾然一體，雄健醇厚，好看極了。

傅先生是篆刻大家，刻印刻木獨步藝苑，孟澈《寒食帖》黃花梨筆筒是他刻的，這回齋匾集帖中小字放大，傅先生用擘窠大字刻法刻成，每字雙鈎陰刻，雙鈎裏的肉卻淺浮雕微微浮起，遠看近看龍翔鳳翥，神采不凡。木匾刻好孟澈問我要不要填金填石綠，我偏愛木紋本色，拍照拍不清楚還有傅萬里先生做的搨本。萬里先生是墨搨高手，孟澈家藏木雕竹刻都是他搨的，精緻生動，纖毫畢現，「苦雨齋」美匾經他一搨，古意煥然，裱一裱又多了一件藝術品。「苦雨齋」是知堂周作人齋

名。清代秀水顧烈星有「苦雨堂」，「堂」字沒有「齋」字秀樸。鮑耀明先生舊藏「苦雨齋」小匾

是沈尹默早年給知堂寫的，拍賣圖錄上我一見傾心，價錢太高買不起，孟澈知道了，找北京稼生、

萬里兩位商量做出這塊小匾給我做生日。老朋友高誼隆情，歡欣之餘不無老話說的至感而恧。我沒

有齋名，掛了「苦雨齋」木匾掛的是一份友情，不敢印信箋印稿紙冒犯知堂。齊白石一九〇〇年

三十八歲為鹽商畫了《南岳全圖》收了潤筆三百二十兩銀子，到蓮花寨租下梅公祠堂，取名「百梅

書屋」，又在空地上蓋了一間「借山吟館」，說山不是我所有，借來娛目而已。我客居香港五十年，

住處都在山腰上，「借山」二字固然寫實，畢竟借了齊白石的光，大不敬，不合適。這五十年裏我

煮字賣文為生，齊先生用過的「餓屋」其實也好，無奈讀了他題「餓屋」橫匾的跋文不禁肅然：

「余童子時喜寫字，祖母嘗太息曰：『汝好學，惜生來時走錯了人家。俗云：三日風，四日雨，哪

見文章鍋裏煮？明朝無米，吾兒奈何！』及二十餘歲時，嘗得作畫錢買柴米，祖母笑曰：『哪知今

日鍋裏煮吾兒之畫也！』忽忽余年今六十一矣，作客京華，賣畫自給，常懸畫於屋四壁，因名其屋

曰『餓屋』，依然煮畫以活餘年。痛祖母不能呼吾兒同餐矣！癸亥正月，白石。」

齊先生的「餓屋」包含這樣一段祖孫親情，旁人不配沿用。居處有名，其源甚古，帝王殿臺，

豪室園囿，各取嘉名，早在先秦。讀書人讀書治事之齋，聽說到宋朝才興起榜額，流風所被，日漸

多了。我少年時候有過上海共讀樓叢書之《別號索引》和《室名索引》，海寧人陳乃乾主編，國光

印書局線裝印製，民國二十幾年已經印了好幾版，幾經搬遷，《別號》遺失，《室名》還在，殘破脫

落，怕不全了。胡道靜寫的序文蛀了好幾個大洞小洞，有一句說從來「一名而數氏所共，數名而一

人所有」，說「萬卷堂」從宋朝到明朝前後六個人用過，「萬卷樓」更多，十個人用過。文徵明生

性風雅，愛起嘉名，玉蘭堂，辛夷館，翠竹齋，梅華屋，煙條館，晤言室，梅谿精舍，多極了。居

處題名有的是紀事之舉，有的是進德之義，袁廷檮得《室名索引》只能記名記地，不能記事記義，

祖世三硯，命樓曰三硯齋，後來又得兩硯，改名五硯樓，查《索引》查了三硯再查五硯只查出兩處

都屬袁廷檮，沒有註明先得三硯再得兩硯的故實。往昔教國文的鍾老師說書名《索引》，供人搜索

簡單名目，總比漫無頭緒要好，不必苛求。我這一代人小時候課餘生活單調，連《室名索引》這樣

的辭書都捧讀半天，真可笑。六十年代在台灣還有一位學長的父親研究歷代園林，工餘細筆描繪園

林一大竹筒，還會做園林小模型，亭台樓閣假山假樹用紙皮糊好上彩，好玩極了。

我讀大二那年老先生着手做「半畝園」模型，到我讀大四還在做，正堂旁軒好幾處，有拜石

廊，有曝畫閣，有近光齋，有退思亭，有賞春室，有凝香，說半畝園在京都紫禁城外弓弦胡同內延

禧觀對過，是買漢復舊宅，李笠翁客賈幕那年幫他疊石成山，引水作沼，後來幾度易主，一度成了

滿州人麟慶產業。高伯雨一九六一年《聽雨樓叢談》寫過一篇〈麟慶的半畝園〉，學長父親的香港

朋友寄了剪報供他參考。學長後來告訴我說他祖父民國初年住北京，他父親少年時代遊慣半畝園，

印象深刻，發願做出一座半畝園模型，說玩模型比玩古董便宜多了。我的英國朋友李儂有個老師也

玩模型，找工匠做了許多英國著名作家的故居模型，真漂亮。老師說他認識一位老工匠從前在電影棚裏搭布

景，會畫電影海報，老了做小模型賣錢。李儂不久找到老工匠，買了幾個文人故居模型，有史考特

的 Abbotsford，有詹姆斯的 Lamb House，有吳爾芙的 Monks House，還有摩里斯的「紅屋」。

李儂給了我一個狄更斯小說裏的老古玩店，泥膠上彩，很精緻。八十年代 Rosalind Ashe 編印兩

部 Literary Houses，收錄英美著名小說中的居所，一間一間彩繪插圖，第一部收十本小說裏的老

房子：杜莫里埃的《呂蓓卡》，狄更斯的《遠大前程》，王爾德的《道林‧格雷肖像》，霍桑的《七

尖閣老宅》，費滋傑羅的《大亨小傳》，斯托克的《吸血僵屍》，奧斯丁的《諾桑覺寺》，勃朗特的

《簡愛》，福斯特的《霍華德別業》，柯南道爾的《福爾摩斯探案》。第二部收米切爾的《飄》，詹

姆斯的《仕女圖》，艾略特的《米德爾馬奇》，托爾斯泰的《戰爭與和平》，沃德豪斯的《古堡》，

卡夫卡的《城堡》，湯瑪斯‧曼的《魔山》和三部北歐作品。羅莎琳在牙買加長大，牛津畢業，長

住倫敦，寫小說，我在英國那些年雜誌上讀過她不少短篇。聽說作品譯過荷文、德文、日本文，

從來不紅，兩部《文林名宅》反倒暢銷。

羅莎琳說這些書中名宅隱藏悲歡，帶來離合，穿梭其間的陰晴圓缺為文學天地塑造不朽故事。

那是早年俞平伯楹聯寫的意趣了：「踏月六街塵，為觀黛玉葬花劇；相逢一尊酒，卻說游園杜麗

娘」。李儂深信人有禍福，屋有吉凶，有些房子喜慶滿堂，誰住進去誰興旺，有些寓所陰森蕭索，諸事難順。她說維廉·摩里斯和美豔妻子簡·伯頓那所「紅屋」大白天裏森森然似有鬼氣，妻子遷進去鬱鬱多病，不久又和摩里斯的好朋友羅賽蒂婚外生情，越鬧越亂，住不了幾年兩口子搬回倫敦了。李儂還說也許「紅屋」宅名取壞了也說不定。她的老師倒說簡·伯頓天生麗質，容易動情，嫁給什麼人都難安分，住紅屋住黑屋注定寡歡，脾性弄人而已。我跟李儂一樣迷信，住宅求亮堂，室名求安康，少年文章用過一個筆名有個「影」字，大人們一看縐眉，說「影」字大虛大幻，不宜亂用，從此我下筆慎避蕭瑟，也避夢幻，在臺北見周棄子先生齋名叫「未埋庵」心中一驚：周先生膽子真大。臺靜農先生的「歇腳庵」從容多了。俞曲園「春在堂」也佳，曾孫俞平伯「古槐書屋」更寫實，更綿遠。周作人用「苦雨」，用「苦茶」都是紀事，兼且進德，吃點苦還是好的。清代趙之謙的「苦兼室」倒是過了頭了，別號更苦，叫悲盦。幸虧他的北碑行書大佳，刻印秀逸，花卉木石像書法，了不起。

# 十五　董橋　消夏散葉：墨林無恙

《立春前後》（190—195 頁）牛津大學出版社二○一二

## 墨林無恙

周啟瑜寄來她父親紹良先生一函遺著，裝潢典雅，編印考究。是《清墨談叢》上下兩冊和《蓄墨小言》上下兩冊，四冊一函，奶茶色布函嵌雲紋黑板金字，北京紫禁城出版社修訂新版。啟瑜做了八十八套紀念父親享年八十八歲，編號，她簽名代父親奉贈，鈐紹良先生印章。畢竟女兒心細，體貼，啟瑜信上說這些三年終於整理出版了父親留給她的幾部書，連大部頭《冊府元龜唐史輯錄》手稿都問世了。紹良先生博大的學問我只配管窺，只配蠡測，寫古墨這幾本舊版倒是熟讀多遍，這回看到新裝匆匆再翻一遍，興味更濃。書中收錄的乾隆佳墨我只有兩錠，一錠王夢樓題汪心農的「雲液」墨，一錠司馬達甫程振甲的「長毋相忘」瓦當墨。家中一錠汪節菴監製的乾隆戊午夏月「置身在娜嬛」墨，紹良先生書裏找不到，當是舊模新製。「長毋相忘」是薄雪齋藏品，友人何孟澈醫生喜歡，送給他存玩了。昨夜來客翻書閒談，問我最想要書中哪些墨？我說只想要兩錠：光緒丁酉仲春的「春在堂」墨，是「曲園先生著書之墨」；還有一錠是民國十年梁啟超的「飲冰室用墨」，任公晚年楷書，字字生姿，比光緒年間那錠「任公臨池墨」隸書俊麗百倍！紹良先生書裏也這樣說。可惜俞平伯、梁思成、林徽因幾位俞家梁家前輩都不在，俞曲園梁任公著書墨向誰去求？紹良先生集藏的千錠古墨都歸故宮，有了啟瑜做的這函墨影，父親生前墨林深情庶幾無恙。

## 十六 董橋 竹刻小言

《夜望》（57—65頁） 牛津大學出版社 二〇一四

英倫故交老蕭寄來幾張竹刻照片，說年事已高，藏品賣了，書箱裏找出這幾張留影給我懷舊：「張希黃吳之璠那些作品不在了心中釋然」信上說，「反而民國初年張志魚桃花扇臂閣萬般不捨，陳寶崖那首七絕寫得好！飄零金粉雨蕭蕭，舊院依稀稀長板橋。莫怪秦淮水嗚咽，六朝流盡又南朝。」我和老蕭一樣，賞玩竹刻五十年了，癡愛不渝。真是文房上佳清玩，從前不貴，明清筆臂閣香薰案頭經常擱幾件，同道交換，匀來匀去，無所謂。近年不同了，富戶玩風雅，玩投資，清風明月比黃金貴出好幾百倍，老蕭和我這樣的舊派人難免過時，只配翻翻賣圖錄清賞彩色照片，買是買不起了。張希黃竹林裏幾聲琴韻一百萬。吳之璠雪地上尋梅七百萬。黃楊木雕喜上眉梢筆筒拍賣會估價八百萬到一千萬，說是香港大學馮平山博物館一九八六年《文玩萃珍》做了封面，英國著名文玩世家的舊藏品。《文玩萃珍》裏收錄的文玩這幾年都天價，有著錄，來歷好，人人要。二十多年前嵇若昕在臺北《故宮文物》月刊寫〈英倫竹刻剪影〉說，西方收藏界喜愛中國文房清玩，尤其喜愛竹刻藝術品，英國博物館古董店收藏家都藏了不少。那是真的。嵇若昕攝錄的那些館藏竹刻早年老蕭和我幾乎看遍了。濮仲謙梅花筆筒在巴斯東亞藝術博物館，淺雕梅枝交疊，梅花有的盛放，有的含苞，《南鄉子》那首詞也刻得好，真是書齋雅器。館中朱三松七賢香薰和沈大生子母蟾蜍我不喜歡。那隻螃蟹反而好，無款。王喬鳧舄筆筒也精美，古松，矮竹，山壁，層次細膩，刀工蒼辣，比杜倫東方博物館那件赤壁賦筆筒更好。館中「冶甫」款書法筆筒清秀極了，刻行草「有客嫌庭仄，無書覺畫長」，字好，刻得也爽利。書法筆筒臂閣我向來偏愛，早年遇到稱心的都想要，畢竟養家吃重，買不起多少。不知道冶甫是誰。吳之璠款的竹刻常常遇見，真偽難辨，刻得好的都當真的買，計較不了那麼許多了。我在臺灣在英倫遇見過好幾件《紫氣東來》題材的筆筒，都落吳之璠款，清中期作品，竹色古豔，不便宜，後來在香港大雅齋找到一件比臺北倫敦那些精緻。英國

古董商梅濮浩 Paul Moss 世代集藏中國文玩，稀若昕在他那裏看了不少上好竹刻，我在他們家開的古玩店買過幾件，金西崖《一剪梅》臂閣最難得。我和老蕭在倫敦別家古玩店也買過幾件竹刻小品，看了東方博物館石鹿山人款古木仙槎，坊間漁舟竹刻都寒傖，不想要。瓜瓞綿綿經眼三五件，嫌俗氣，嫌太貴，多年後回想可惜了，都是清中乃至清初的刻件，應該要，如今稀世了。琴式山水臂閣那年倫敦古玩店裏見過一件，竹材有點乾，裂了幾條縫，不敢要，過後再也遇不到。王世襄先生聽了說，竹器年久失玩都乾澀，不要緊，玩一段時日沾上人氣又活過來，又溫潤。王老先生早歲集藏明清竹刻，細心研究，編寫專書，是大專家，晚年一心復興竹刻藝術，循循鼓勵當代年輕竹刻家繼承傳統，開創新天。遇見刻竹刻得好的晚輩他最高興，四處宣揚，不遺餘力。八十年代老先生來香港推介武漢竹刻家周漢生作品，香港收藏界都說周漢生功力不輸明清大家，創新處勝過明清大家。全靠王老綴合，周漢生一九八四年的《藏女》圓雕和一九八五年《蓮塘牧牛》筆筒都歸我。我和周漢生成了朋友，一九九八年又得藏他的《夏閨》。翌年作品《令箭荷花》臂閣不久我也拿到了。周漢生和我同齡，習性相近，賞玩他的竹刻猶如故人重逢，親切得很。他的字我也喜歡，端正秀逸，難怪刻竹運刀如運筆，不蹇不澀：「學書在得筆法而會古人之意，不在學其規模」大瓢山人楊賓說，「不則學聖教成院體，學歐成屏幛體，學褚成恍，學旭素成怪，學米成野，學趙成俗，學董成油，反成不治之症矣。」周漢生刻竹得古人刀法，會古人之意，不學古人規模，作品步步翻新，不重複前人，不重複自己。今年正月初六他給我來信說檢省舊刻，深感竹根整刓的圓雕竹刻為材所限，總是刻劃單個人物，不敢嘗試又有場景又有情節的題材。他說他想做些改變，先刻了《山豬》，描畫皖南山民勞作方式，竹根空心藏進豬腹，刻出帶了場景的一組形象，「前人似無此刻法」，他說。《山豬》之後，他參考明版木刻插圖，再刻一件《鶯鶯夜焚香》，竹根空心做假山，山前刻鶯鶯與紅娘上香，假山鏤空處看得到山後張生靠着山石窺看山前情景。這樣的佈局也省事，也高明，一局佈出文學作品話分兩頭的交代，也比圖解連環畫含蓄得多。那是竹刻破格之作，他說假山前後都藏着故事的題材到底不多，「算撿了個便宜」。上月底何孟澈去武漢看望周漢生，周漢生讓他帶了一件《五石瓠》給我，二○○五年作品，刻瓠舟上兩人對坐，一人吹笛，一人高歌。

五石瓠語出《莊子‧逍遙遊》：「今子有五石之瓠，何不慮以為大樽而浮乎江湖，而憂其瓠落無所

容，則夫子猶有蓬之心也夫！」「石」讀音如「旦」，市石之通稱。五石瓠是指可容五石之大葫蘆。

何孟澈說周漢生想像大樽是形狀如舟的大葫蘆瓢，索性刻成蕩槳度曲之作。這件竹刻只比手掌稍

大，竹根橫刻，人物的前胸後背和瓠中船槳都借竹節橫膈刻成，竹根空心處因此雕得出人物，跟前

人刻《仙人乘槎》借竹壁下刀不同。周漢生刻竹用心求變，絕不苟作，一九八〇年到現在滿意的作

品不過四五十件。王世襄先生晚年慨歎當今真正搞創作的竹人只有周漢生一個。時代變了，物質掛

帥，性靈凋敝，竹刻家境界不出兩類，一類心繫時務，迎合時尚，彷彿周墨山竹刻詩筒上刻的兩句

詩：「美人家在西泠住，重話相思又隔年。」另一類寄情創作，看破利祿，不啻張希黃漁舟臂閣上

的題句：「春色江南今正好，歸舟初繫綠楊邊。」周漢生是水邊綠楊下的閒淡竹人，孤介絕俗，貌

古神清，知繪事，工書法，圓雕立塑都是造意，薄地陽文創稿獨特。練水派的綽約多姿他熟悉，金

陵派的古雅富麗他見慣。晚年他在意的也許只是一截竹根的大破和大立。「周先生的苦心我曉得」

老蕭說，「他的寂寥其實也不難想像。」二〇〇二年老蕭來香港看到周漢生的《藏女》、《蓮塘》和

《夏閨》歎為觀止。那幾天他天天來我家聊天，對着那三件竹刻看了又看，讚完再讚。老先生說朱

松鄰刻簪匜世人寶之幾同法物，濮仲謙一件小品錢牧齋做詩詠歎，吳魯珍的牧馬潘西鳳的筆筒人人

企慕，沒想到我們這個時代還出了周漢生。王漁洋《池北偶談》說雕竹則濮仲謙，螺甸則姜千里，

銅爐則張鳴岐，宜興泥壺則時大彬，裝潢書畫則莊希叔，皆知名海內：「所謂雖小道，必有可觀

者歟？」老蕭最討厭「小道」之譏，說是古人井蛙識見，審度藝術的胸襟處處局限，竹刻、螺甸、

銅爐、泥壺這些中國傳統手工藝術都走進了國際藝術市場，靠的是西洋美術理念的紹介和審美尺

度的引導：「漁洋山人做夢都想不到！」一九七七年一月七日我的日記裏記老蕭宴客，座上幾位英

國朋友觀賞蕭家文玩，老蕭用英語翻譯桃花扇竹臂閣那首七絕，英國女教師茱麗婭聽了高興，說英

國詩歌源遠流長，從來不像中國詩詞那樣跟藝術品結為一體，真奇怪：「韋奇伍德陶瓷上描出雪萊

拜倫韻語手稿你說該多漂亮！」她說。「工藝美術家維廉‧莫里斯燒製的瓷磚好像試過燒出莫里斯

詩句，記不真確了。」一九八四年我重訪英倫，東方古玩店裏碰到朱麗婭俯首把玩周顥刻秋菊的竹

筆筒，竹色殷紅，刻得清幽，她說她深深愛上中國竹刻，近年收藏好幾件。那天秋雨蕭蕭，走出古
玩店我們躲進咖啡館避雨，她說她剛買了《中國竹刻》，王世襄、翁萬戈合寫，紐約華美協進社出
版的英文本，真好看，也有用。茱麗婭兩鬢飄霜，好學不倦，她拜老蕭做老師學中文學了好多年了。

## 十七　董橋　憶王孫

《夜望》（277—285 頁）牛津大學出版社 二〇一四

故友江兆申詩好字好畫好出了名。傅玫喜歡江先生的詩和字，看我珍存江公許多信札和詩稿，
挑了一封錄兩首七絕的舊信拿走了，照我吩咐翌日印一份影印本給我留底。好些朋友喜愛江先生的
字和畫。畫，我不敢亂求，字我倒替朋友求過三四張，都是江先生來我家談天順手寫在花箋上。小
行楷真漂亮，運筆快極了，一邊寫一邊說要幾張寫幾張，免得回臺北懶得寫，一拖忘記了。傅玫愛
遲了，錯過了，江先生走了，我送給她一封舊信江公在天上知道不會罵我：他愛勉勵晚輩，晚輩愛
文學愛藝術他高興。傅玫這幾個星期香港臺北兩地飛，忙得很，跟我借了江先生的《雙谿讀畫隨
筆》旅途上讀。這本書我讀過好幾遍，卷尾寫溥心畬那篇想起一次讀一遍，不記得讀了多少遍了。
溥先生是江先生的老師，教他寫詩教他寫字教他畫畫教了十多年。文章不長，只兩頁半，寫承教的
瑣憶，寫溥老師論詩論字論畫的瑣言，很零碎也很深邃，字字暗合做人做事做文章的道理，讀一
遍，細想一遍，領會一遍。我好幾位老師都不在了，昔日胸中一絲薰回來的清芬慢慢消亡，難得江
先生筆下溥老師簡淡的教誨歷久彌新，誘人深思，發人戒懼。吟詩作文畫畫都不難，詩文丹青常保
清新高潔不容易，江先生說溥先生筆尖從來不染半絲塵垢，那才難。臺北臨沂街六十九巷十七弄八
號開講《易經》，溥先生說：「做人第一，讀書第二，書畫只是游藝，我們不能捨本而求末。」半
舊的日式八疊客廳裏靠窗是一張書桌，溥先生長日盤坐在大方凳上作書作畫，客人門生自來自去，

不必遞茶，不必應酬，偶爾一兩句簡短的問答，那麼安靜，那麼樸實，江先生說「真使我回味不盡，景仰不盡」。江先生的詩詞文章習作溥先生從來不動筆批點，只指出應該改的地方⋯「我替你

改很容易。但你最好想一想原因，自己去改。」江先生告訴我說他的詩文就是這樣「想一想」想出來的：寫完一篇一句一句想，一字一字想，想了幾十遍改了幾十遍方才安心。這樣過了好幾年，想

少了，改少了，人老了，詩老了，文老了，那是人書俱老的境界。這回跟傅玫結伴來香港的賈先生說，他在美國看到溥心畬一幅工筆雙鈎野卉，跟我早年收藏的《秋園雜卉》小畫相似，只是多了溥

先生題的詩，蠅頭小楷工整秀麗，幾枝野卉也金鑄柔黃，真奇品。傅玫說藏家是台灣去的老先生老太太，在美國住了幾十年，賈先生很想買那幅畫，老先生肯賣，開價太高，買不成。賈先生說溥心

畬工筆雙鈎野卉傳世不多，設色清澹而厚重，也許是一遍一遍染上好幾遍，絹本紙本都很好看。溥

先生作畫的情景江先生寫得最細緻：

先生在作畫時，神態極其閒靜。平時對客揮毫，怡然談笑，欲樹即樹，欲石即石，大抵逸筆草草。

若賓座無人，凝神捉筆，如作小楷書，井井然不知有外物。每一畫成，另取他幅，積成多紙，再加

染色。客在如以畫為戲，客去如以畫為寄，故飛動者如幽燕猛士，靜好者似深閨弱女。而一種孤高

雅澹之韻，往往出乎筆墨之外。由於通常盤膝而坐，故作品以中小幅為多。

溥心畬小幅小品風情萬千，最是可愛，也最搶手。小字更迷人，寒玉堂特製花框楹聯紙又小又

俏，配上溥心畬小工楷尤其絕品，是中國近現代書畫史上空前妙象。沈葦窗先生說，戰前戰後海峽

兩岸三地集藏溥心畬小楹聯的朋友多得很，藏品數量驚人的起碼有兩位收藏家，一位珍藏二十副，

另一位珍藏三十多副，聽說後人守不住，賣了，散了。我在台灣求學時代父執杏雨山房主人專藏溥

先生的杖頭手卷和便箋小品，裝進幾個小提匣好玩極了。便箋小品是山房主人杜撰的叫法，說字畫

寫在便箋便條那麼小的宣紙上叫便箋小品。會做精細小品的書畫家不多，有品味的讀書人都喜歡，

坊間越來越少，我家幾幅溥先生小品都不算太小，依然妙麗，依然好玩。同輩好朋友中只剩沈茵珍

藏溥心畬三幅便箋小品，一幅山水一幅觀音一幅殘荷，都題了蠅頭小楷。沈茵家原先還藏了一件案頭硯屏，八小屏都是溥先生的字和畫，六十年代尾南洋書香門第買走了。聽說那是溥先生住北平萃錦園時期的作品，我藏過的《秋園雜卉》也是那個時期畫的。說藏過，是說那件冊頁已經轉手歸了我的朋友何孟澈醫生。何孟澈喜歡這件冊頁，他是我的忘年至交，照顧我的健康照顧了多年，西學深厚，國學扎實，精通詩詞，苦練書法，舊王孫遺墨歸他供養我放心。孟澈囑我題跋，我膽怯，一拖再拖，前幾天白露前夕試寫幾句翰墨因緣交了卷：

《秋園雜卉》乃溥心畬先生南渡前居萃錦園時期之寫生花卉，壬申癸酉年間大雅齋主人陸續得自寶島、香江，每得一幅，余即購藏，至甲戌晚春集得六幅，尺寸相同，筆調一致，遂付裝池，並請啟元白江兆申前輩賜跋。啟先生所題〈落花詩四首〉，據趙仁珪先生云，係影射四凶之禍、文化之劫，誠古今託物言志之絕唱也，繫之《雜卉》冊頁，平添百鳥驚心、百花濺淚之深意。與江先生所錄心翁《瑞鷓鴣》並讀，故國山河舊影盡在煙波蒼茫中矣！心翁雙鈎花草，我所愛也；啟老獨家書法，亦我所愛也；江公曠代才子，深交多年，無所不談，誠我之畏友也。三家合集一冊，堪稱拱璧，今歸吾友孟澈秘笈，余心安矣！聊綴數語，以誌雅緣。癸巳年白露前三日七一叟董橋於香島半山。

文章實難，寫字也難，吟詩填詞更不必說。溥先生江先生啟先生先後作古，孟澈逼我續貂，罪在孟澈不在我。溥先生給江先生授課說，五言詩求沖澹，七言詩求雄蕩，古人說五言汎汎如水上之鳧，七言昂昂若千里之駒。還說寫字也一樣，榜書要「緊」，小楷要「鬆」。我開玩笑告訴江先生說，溥先生這番話規範當代文墨也合適：隨筆求沖澹，政論求雄蕩；隨筆是水上之鳧，政論是千里之駒。至於寫字，我的遭遇是榜書越寫越鬆，小楷處處太緊，真要命！都說字畫貴傳承，貴繼往，貴開來，溥心畬寫字畫畫的成就全出自他營造古意的功力，近現代書畫家中他堪稱今之古人，江先生說加上他氣質樸素清醇，別人想學都很難學出名堂。傅玫早歲拜師鑽研中國藝術史，她說老師常翻看溥心畬書畫，說溥先生筆下浮現宋代元代明代書畫家濃厚氣韻，王蒙、文徵明、唐寅的影子

若隱若現，她讀了江先生的〈溥心畬〉知道老師說中了淵源。溥先生教江先生書法說：「寫字功夫，到最後要多看明人寫的條幅，看他整張紙中的行氣佈白。」溥心畬的大畫佈白也講究，我家只留存一幅《夜訪古寺》，一九三八戊寅年作品，一百四十二厘米高，三十九厘米寬，蘇富比拍賣會上收的。這幅月下古寺溥先生南渡前似乎畫過不止一幅，早年沈茵舅舅古玩店裏掛過一幅，尺寸稍微小一點，很快賣掉了。沈葦窗先生資料櫃一張黑白照片拍的也是《夜訪古寺》，佈局相似，詩句相似，也許就是我家這幅，沈先生說大陸一本畫冊登過。記得我在拍賣會上一見傾心，故人無恙，月色如夢，欣然聯袂領回寒舍話舊。意境幽深的字畫真的可以相對話舊。傅玫聰穎，看這幅畫倒想起人賞月亮多得是，月亮賞人才稀奇：「長空開積雨，清夜流明月」她說，「看盡上樓人，油然就西沒。」蘇東坡弟弟蘇子由的〈中秋夜〉：庭中賞月人次第上了樓，月亮才悠悠西沉。筆尖輕輕一蘸，是天象，是世情，很新巧。

十八　董橋　稱心歲月

《夜望》（1—10頁）牛津大學出版社二〇一四

公園散步是日課，老了。清晨露水未乾，花香隱約，遠近鳥語好聽。黃昏飛禽歸巢，喧鬧極了，一天的故事說也說不完。花氣暗暗襲人，都認不出花名，有些香濃，有些香淡，襯上一鈎新月幾顆星星，塵事再煩都淡然。

然後樹叢裏路燈漸亮，昏黃，朦朧，文藝得要命：「誰說衙門裏的閒官不讀書？」血糖偏高的袁老先生厚道。天天在公園裏消磨晨昏，他說歲數大了兒孫星散，這裏一花一草一樏一籠都是親人，牢靠，安靜，晴天雨天默默相守。不談家事，他說家事「事寬則圓」，不必憂心。不談國事，他說國事「事與願違」，說也白說。我在英國那三年英國朋友安布羅斯六十剛過老早養出這份

智慧，說是塵世寡情，託庇艱辛，平日裏最好悄悄做人，悄悄做夢，悄悄作息，悄悄消受美好的寧

靜，這樣上天也許把你忘了，許你僥倖留在人間照料心愛的人和心愛的事。袁老先生說有一句老話

叫「展齒之折」，形容內心暗喜卻不形於色，語出《晉書·謝安傳》，說宰相謝安之姪謝玄破敵，

驛書至，謝安方對客圍棋，看書既竟，置放牀上，了無喜色，棋如故。客問之，徐答云：「小兒輩

遂已破賊。」「既罷，還內，過戶限，心喜甚，不覺展齒之折，其矯情鎮物如此」。展齒是木屐底下

之齒，多有兩枚，以行泥地。張大千畫蘭花題句云：「丙子二月二十五日寫時盆蘭方開，此在海外

予素怯畫蘭，此際乃如謝公展齒之折，忘形可笑。」老人童真忍都忍不住了。我近年留

意中外老人言談舉止，最怕看到他們出醜，自甘墮進「壽則多辱」的圈套。這樣胡鬧的老人名利

場上多，老百姓裏少。傅青主筆記說：「老人與少時心情絕不相同，除了讀書靜坐如何過得日子。

極知此是暮氣，然隨緣隨盡，聽其自然。若更勉強向世味上濃一番，恐添一層罪過。」傅青主是傅

山，明清之際思想家，山西陽曲人，明朝亡了他衣朱衣，居土穴，養母至孝。康熙詔舉鴻博，役夫

舁其牀至北京三十里拒不入城，以老病上聞，詔免試放還，特加內閣中書。博通經史諸子與佛道之

學，兼工詩文書畫金石，尤精醫學，太原古晉陽城中有賣藥處，「衛生堂藥餌」五字是他的手筆。

打破儒家正統之見，開放子學研究之風，罵宋明人注經只在注腳中討分曉是鑽故紙，是蠹魚，笑道

學家是「奴儒」，是「風痺死尸」。傅山篆隸正草樣樣精，愛趙松雪董香光書法圓轉流麗，稍稍一

學居然亂真，不久又學回顏真卿。論學書之法說「寧拙毋巧，寧醜毋媚，寧支離毋輕滑，寧真率毋

安排」。我想要傅青主的字要不得。幾十年前臺北看到一幅極佳，友人替我議價，一來一去才一宵，

有錢人買走了。至今遇到愜意的尺寸都太大，掛不起。扇頁碰到二三件，不踏實，不敢要，聽說坊

間贗品多。昔日簪纓門第多舊藏，好東西不少，難得放出來。《故事》裏寫的蘇二小姐藏品我至今

難忘，沈茵說人老早在美國了，前些年放出一些到大陸，珍品還守着。聽說她有個兒子是畫家，畫

油畫，天分高，起初幾家畫廊都看好，推了幾年紅不起來，意志消沉，終日酗酒。藝術真難，天分

加用功加技巧加創意還要看命數。法國大畫家馬奈畫作起「初都遭譏，運道來了波德萊爾提點他，左

拉推許他，馬奈終歸是馬奈。這樣宿命之論沈茵說蘇二小姐相信，她公子不信⋯「信了，心中也

許好過些」。」南宋名將孟珙出巡，漢江上遇見一個漁父壯貌奇偉，一經詢問，兩人生辰年月日時都相同。漁父堅決不跟孟珙去做官，說：「富貴貧賤各有定分，某雖與公相年庚相同，然公相生於陸，故貴；某生於舟，水上輕浮，故賤。」《兩般秋雨盦隨筆》引《宋稗類鈔》還說，司馬光八字與洛陽一老人符合，窮達卻不同，說是因為「南北之分，水陸之異」！柳存仁先生說那真是形式邏輯說的「丐詞」了。丐詞是「竊取論點」，是「預期理由」，把未經證明的判斷當作證明論題的論據。柳先生學問大，通儒通釋通道，八字命理懂得也深，聽他談天談到這些古籍故事很有趣，結語總是科學得不得了。我和蘇二小姐暌違多年，記憶中還是《故事》裏那股媚韻那份嫻秀，還有風中飄散的長髮。四十多年往事。她喜歡讀我寫西洋舊書小品，託沈茵買了我好多本文集，不久還告訴沈茵要我看看美國小說家約翰・丹寧 John Dunning 的小說，說是寫舊書懸案，很好看。我讀了 Booked to Die，寫得很新奇，書肆乾坤熱鬧得很，得了美國書籍大獎，一九九二年暢銷書。手頭還有一本 The Bookman's Wake 匆匆看了一下，美國爵士味道濃，情節緊湊，一部愛倫・坡《渡鴉》害慘多少人。丹寧是初版舊書專家，在丹佛開舊書店開了好幾年，小說寫紅了才關張。聽說他也主持電台節目，研究美國電台史，寫專書，也許出版了。二〇〇六年沈茵說二小姐讀了我寫的竹刻願意騰出幾件竹雕廉價賣給我。竹雕價格步步上揚，我不可害她吃虧，婉謝了。她家幾件二喬並讀圖筆筒我印象最深，帶吳之璠款那件比上海博物館的館藏更精美，陽文七絕一首刻得好極了。這個題材清代竹刻家刻得多，有優有劣，我家舊藏一件賣掉了，後來又收進一件小的，乾隆工，跟二小姐家那件刻工尺寸相仿，也無款，沈茵說連竹子顏色都近似。竹雕終歸好玩。碰見名家名器買不起留一張彩色照片清賞半宵也過癮。王世襄先生說明代家具之外他最喜歡竹雕。王老生前與武漢竹刻家周漢生通信論竹刻藝術五十多封，周漢生和何孟澈正在整理謄錄，準備出版。王老為復興中國竹刻藝術做了大貢獻。周漢生更是當代竹刻大家，作品超越明清高手，真了不起。這批書信集是曠世文獻。何孟澈收藏當代竹刻最多。我和漢生同齡，總想着請他給我刻一件二喬並讀圖，不敢說。我們都年邁，最怕為人役使，命題需索。文章書法如此，雕刻竹器也一樣，「老牛破車不勝其辛苦了」，臺靜農先生說的。美國傅玫春節來電話拜年，談起中文讀書界

近年追慕初版追慕毛邊追慕限量版本，她勸我自選十篇稱心的小品找畫家畫插圖印成袖珍小書，手工佳紙精印五百本，一一編號，作者和畫家簽名，部分預訂，部分在網上拍賣：「西方老早有私人小出版社專出這樣的小書，一出版便是速成珍本了，instant rarities，藏書家爭相購存，書裏加些原稿製版更好玩。」傅玫說《戰地春夢》一九二九年出過這樣的版本，限印五百一十本，海明威簽名。一九三七年斯坦貝克《小紅馬》也出過。還有荷馬的《奧德賽》。她說她樂意飛回香港替我操辦。我一聽嚇壞，太麻煩了…歲數大了怕麻煩，怕多事。幾十年裏幾百萬言篇章我不敢選…最稱心的還在襟懷裏醞釀。曹雪芹祖父曹寅有兩句詩寫得真好…「稱心歲月荒唐過，垂老文章恐懼成！」筆墨結緣半輩子才悟得出這十四字志忐。曹寅的《楝亭詩鈔》我找遍書齋找不到，幸虧昔年筆記堆裏錄了他一些佳句。《四松堂集》倒還在，線裝典雅極了，一九五五年文學古籍刊行社編印，說作者敦誠是曹雪芹好朋友，詩文中多處關涉曹雪芹，是了解雪芹的重要參考資料。敦敏的《懋齋詩鈔》也還在，也是古籍社編印的。連富察明義的《綠煙瑣窗集》我都有，裏頭收《題紅樓夢》二十首。這些線裝都只印兩千一百本，一律淺灰色書封。公園裏那位袁先生說他年輕的時候收齊文學古籍刊行社編印的線裝書：「選得好編得好印得好，線裝精緻輕便，功德大得很！」那天晚風料峭，是深秋，滿園落葉彷彿初校文稿的錯字，掃都掃不盡。

## 十九　田家青　八月十五

《和王世襄先生在一起的日子》（212—215頁）牛津大學出版社 二〇一四

記得十幾年前，摯友何先生，請我為他專門打造四把官帽椅，同時求了啟功先生、黃苗子先生、朱家溍先生和王世襄先生四個人為這四把椅子的靠背各寫了一個椅銘。寫好後，分別刻在四把椅子的靠背板上。到時候，擺放這四把椅子的房間還可以同時掛上這四位大家的這四件書法作

品，非常有創意。我拿到了啟功、黃苗子和朱家溍先生題寫的椅銘，給何先生看時，他發現朱家溍先生題寫的對子上有一個字寫錯了⋯將「空」寫成了「宮」。他看了之後挺為難，說：「要不咱就想個方式跟先生說說？」可我們倆人合計了半天，最後還是沒敢去說，也不知該怎麼說，錯就錯了吧。說實在的，我跟朱先生很熟，應該說他對我印象也不錯，有幾次他差我去幹什麼事，都和人家說派了一個我最好的學生，朱先生的兩個女兒傳懿和傳榮也是老熟人。但是，朱先生的「德」在我心中是至高無尚的，人家辛苦寫了半天，怎麼好意思讓他重寫呢？最有意思的事兒是，回去後，何先生自己研究，如何給這錯找個名正言順的合理說法，最終還找來了理論根據，給我來了一封信，信中說：武當山詞的第二句作『碧空』，今作『碧宮』可能是當時文史週刊有筆誤，但空、宮、同、紅都押韻，而且宮比空好。

最後，我把這三幅書法作品帶給了王世襄先生，好讓他照着尺寸寫，以便統一規格，王先生翻了翻，一眼就看到了錯處。他說：「這個字寫錯了。」我說：「我們知道，可是不敢去說，不過沒關係，為此我們已經找到了彌補的理論根據。這個『宮』字在這可以當『空』用，而且更優勝。備不齊這是古人寫錯了，造次正好給改過來。」王先生聽得出我這是跟他逗悶子〈調侃，開玩笑，老北京話〉，噗嗤地笑了一聲，說：你們兩人可真能琢磨！又嚴肅起來，接着說，「這怎麼能行，錯有什麼不能說的。」他立刻就給朱先生打了一個電話，後來朱先生又重寫了一份。

## 二十　朱傳榮　為秋蟲夜鳴視頻贈句

疾風卷驟雪，上我北窗臺。南國有蟲鳴，恍如仙客來。
望望不見君，已有近三載。願君康且健，萬里同此懷。

# 廿一 傳彩 讀《華尊交輝》有感

九十年代的時候，外公常收到從英國寄來的信和明信片，都是以文言形式書寫的，外公說：「這是英國的何大夫。」在當時，文言繁體字這種形式的讀物不多見。正是這個原因，讓我對何大夫的來信充滿好奇，每次等外公讀過後，會迫不及待地讀一下。現在仍記得，某年明信片上寫「近日英倫三島一片春意盎然，想京華亦如此」。結尾處寫「順頌春安」。這些語句優美的文言書信讓我一下進入充滿了無限幻想的世界。

何大夫的新書《華尊交輝》請我寫讀後感，按照原話：「用批判性的角度去閱讀，最好加點批判和改進意見。」作為晚輩的我，讀到這裏，內心忐忑不安，想自己哪有學者般的敏銳洞察力呢，有些苦惱。同時也理解，何大夫為了提攜後輩的良苦用心。左思右想，心裏反復掂量。後來想到，不管能否以批判式思維去讀這部書，先做到瞭解過才能有理解，理解後產生認知。本着這個想法，開始閱讀。

《導讀》中，何大夫介紹開啓自己竹刻興趣大門的是一對由王世襄先生設計，范遙青先生製作的臂閣。[1] 本書中收藏的鑴刻設計題材涵蓋廣泛，根據主題可以分：清代內府收藏的精華；古代先賢和石刻造像；古代和近現代書法；古代和近現代繪畫，以及利用元代織金錦中上的裝飾紋樣和敦煌經卷，為主題的作品。[2]

器物的主題，原材料和工藝技術選擇方面，具有收藏者本人強烈的個性特徵。何大夫在書中介紹自己的職業時說：「外科微創手術，所得皆仰雙手。」其實，以我這個讀者的角度看來，微創手術是借助儀器的幫助，在細小的空間下操作，而鑴刻也是在相對有限空間下的操作，從空間的概念上講有相似之處。從器物本身上分析，文房用品體積較小，是需要用雙手捧起，近距離觀察獨自觀察的器物，所以這種空間為概念的特質就格外凸顯。

器物主題的選擇上：把元代織金錦上的紋樣放大，刻到紫檀筆筒上的裝飾方法很特別（見上冊

○五六、○五七項）。紫檀木那種犀角質般的潤澤，在顏色和光感度上更能與金相互襯托，最大程度地體現材質之美，強烈的顏色反差突出了主題花紋。同樣選擇紫檀材料的

敦煌殘經筆筒（見本冊○六九項），用刀尖點成的沙地的裝飾手法，突出了「殘經」這個主題，真實地再現了敦煌經卷紙質的特徵。3 這種特有的裝飾手法，讓器物更具古樸的質感美。

以宋代蘇軾《木石圖》為主題的筆筒，分別選取黃花梨，紫檀和竹三種材料，使用不同刻法。4 其中，黃花梨筆筒陰中帶陽無填色的做法，所達到的視覺效果與原作中的筆觸最為接近。紫檀筆

筒，純陰刻填金的手法把木石描繪得猶如古代神話中的靈根，神石一般的生動活潑。拓片在不同墨色的映襯下顯出不同的效果，紫檀木筆筒的木石（上冊○六三項圖 63.2）寫實感強烈，更具力量。

竹木器物鐫刻的紋飾，被拓片以另外一種形式記錄和保留下來。拓片工藝作為一種特殊的載體具有不同的氣韻。深淺各異的墨色，呈現出不同的視覺效果，引人入勝。這些古樸優雅的拓片，是

本書的特色。何大夫在書中介紹，宋代蘇軾《苦雨齋》匾時說：「陰刻而微凸……別有風味。」（本冊○七一項）匾額的拓片中灰，白，黑三色襯托出線條的動感，表現書法中所強調的「運筆」和

「峯面」的概念，是一件個性鮮明的藝術品。拓片中，由傅萬里先生製作的全型拓《竹鞭如意》（本冊一○八項圖 108.4）效果傳神，體現出施拓者高超精湛的技術水平。

書中介紹的藏品，都是由收藏者本人親自設計的，這些器物從另外一個角度體現了設計者的個性。何大夫讀醫科，本專業即要求極強的科學邏輯思維能力，這種科學人員特有的分析觀察能力，

在器物設計中貫穿始終。家具的設計和製作斥資巨大，稱心如意的原材料可遇不可求，能理解和領會設計意圖的製作人員更是鳳毛麟角，需要付出更多的精力、時間和心血。天數案第一號，第二

號的製作過程達十八年之久，製作的過程更像是一種修行或領悟的過程。感謝何先生與讀者分享家具設計的原稿，以及田家青先生的製作討論信函，這些資料，讓讀者對於家具的設計和製作有了新

的理解和認知。

藝術品收藏，在當代社會生活中是一項非常奢侈的嗜好。這裏的奢侈不僅指資金的花費，而是

指收藏者本身需要具備的素養：閱讀和理解古代漢語的能力，具有科研學術人員學習和分析能力，

觀察思考能力，與人分享知識的胸懷，理解欣賞不同文化藝術的眼界，持之以恆的精神，對古代文

明的敬仰和向往，對前輩學者的崇敬，對自然萬物的熱愛。更多的時候，收藏像一種修行，也就是

俗語中說的「領悟」或「緣分」，這些綜合因素是個人嗜好的反射，最終決定了藏品的風格。

讀上冊書首，請田家青先生為兩位老先生照相有感：

大概是我三四歲，開始上幼兒園的時代，聽我外婆談起過他們年輕時候外出遊玩，外公常攜

帶着自己的照相機為外婆照相，後來一九九三年一月，我外婆去世後，家裏放大了一張她年輕的

照片，是中華民國時代，他們新婚後不久的照片。因為外婆去世後，家裏收拾東西，重新裱糊房

子，希望適當地改變一下內環境的這個原因，大量的民國時代的照片和底片都擺出來，我也像一個

逛攤的遊客那樣，拿起這個看看，舉起那個發呆，完全被照片中的主題吸引了。後來，又聽我母親

回憶，在她小時候那種物資匱乏的年代，外公依舊堅持攝影這個愛好，在那種特殊的年代，即沒有

錢，也沒有物資，底片是格外珍貴的東西，所以選定主題後，他會在不同的時間段去這個地方反復

觀察光影效果，對於需要借助特殊攝影輔助材料才能達到的特殊效果，他也能找到替代物，家裏的

照片大多都是外公的作品，又因為他自己的攝影技術高，對於其他人拍的照片他也大多都不滿意。我

上中學的時候，某個下午，他拿起給前幾天在西湖旁拍的照片給我看，又給我講解照片中的取景、

用光。順着這個話題，說起前幾天他在南方某省開研討會的工作照，他手持香煙，笑嘻嘻地說：

「這種照片就是某個坐落前擺幾個人，完成任務。」說完，他眯起眼睛一笑。

1 「歷史上的竹刻作品多不署款，一件成功的作品，是作者殫精竭慮，精工細鏤，心力交瘁之作，一器之作或數月乃至數年才能成功。王老屢屢著文為竹刻呼籲，他利用在兩岸三地講學的機會，多次宣傳竹刻文化。」范遙青，「懷念王世襄先生」，竹墨留青：王世襄致范遙青書翰談藝錄，一一三頁，北京：生活書店出版有限公司，二〇一五年。

2 根據書中的文房器物的特徵屬性，可否進行類別劃分，以便各研究人員查閱或同行之間交流。

3 之所以這樣說，是因為在下有幸到大英圖書館學習過一次敦煌經卷中的紙張實地，記得當時是由中國部主任吳芳思

（Frances Wood）博士給大家演示的：把經卷放到一個類似於看片燈箱的裝置上，紙質的紋理立即顯示出來。另外一方面是通過手感來體會的，敦煌經卷紙質並沒有想象中的那麼薄而脆弱，相反在千年後的今天，這些紙仍具有較強的柔韌性。紫檀筆筒沙地的效果大概是模仿經卷紙表面那種略粗糙的磨砂質地。

由於留青竹筆筒的地徑是 7.8 公分，相比另兩個筆筒要細 40% 左右，竹筆筒為細圓柱狀，如果變成粗些的橢圓形，從形狀上會不會和其他兩個更為接近，反復看圖後的個人感覺，不得體之處請您見諒，沒見實物分析不一定準確。

4

# 廿二 張彌迪 《華萼交輝》 書籍設計札記

自丁西夏受命設計《華萼交輝》，倏忽已近六載！這是我參與設計最久的一本書。此書收錄如臂閣、鎮紙、筆筒、印章等文玩家具，其形制選材及鐫刻內容均由何孟澈先生構思監修，所刻題材有其收藏名家書畫，亦有歷代經典，可見其博雅好古之心。因需掃描書中拓片，得以拜觀品賞，拓片多出自傅萬里先生之手，老紙古墨，極為細膩生動。將書法或繪畫刻在竹、木、石上，再拓下來，或再題跋，並將這些器物回歸日常。在這個過程中，如何處理形與意，如何將個人的情懷寄於一物，正是「雅製」的樂趣。

孟澈先生在書中記述了許多與王世襄等先生的交往舊事，這種往來也是「雅製」的另一種樂趣。自丙申夏設計《留住一抹夕陽——周漢生竹刻藝術》一書，至今將近八年，仍未與孟澈先生晤面，設計工作皆通過書信、郵件溝通，近年偶用微信。在商議修改書稿的過程中，也深深感受到了何先生的「古風」，這應該也是受到了王世襄、朱家溍等老先生的影響吧，或可稱之為一種傳承。在設計工作之中受到這種「雅」的熏陶，真是幸事。

在這套書的設計上，自然就是圍繞「雅」來展開。何謂「雅」？古人說「雅者有書卷氣。」我所理解的書卷氣，簡單來說就是一種易於閱讀的品質。在書籍設計中具體如何呈現呢？這跟孟澈先

生設計這些家具文玩的道理相通，也就是也就是在開本、字體、紙張、印刷、裝訂等每個細節處用心，做到合理、妥帖、典雅。盡量避免和去除各種不利於閱讀的問題，尤其是在字體排印的各種細節中。

整套書三冊一函，採用布面精裝，書脊使用仿華蕚交輝樓藏元代織金錦走兔紋布面與藍色布面搭配，封面黏貼手工紙封簽，封簽燙印書名信息。

關於《華蕚交輝》的開本，最初是按照與《留住一抹夕陽——周漢生竹刻藝術》相同開本來設計的，後來打印樣書不斷測試，最終改為尺寸更大的標規八開。

本書包括中文版與英文版，中文版為繁體豎排，英文版為橫排。最初也嘗試過中英文對照編排，經過比較，最終將英文版單獨設計一冊，更便於閱讀。

在字體的選擇上，使用了根據雕版刻本改刻的浙江民間書刻體作為作品名稱中文字體，與之對應的作品名稱英文字體使用由揚·奇肖爾德設計的 sabon。書籍正文中文字體是源雲明體，這款字體是基於「思源宋體」而改造的開源字體，字符較全。筆畫之間作了類似鉛字印刷效果的處理，亦是一種古風。在字號的設定上，經過與孟澈先生反復溝通並測試，最終將中文版正文定為 13pt，英文版正文為 11pt，可謂是「開本宏闊、字大如錢」了。比較適於將書放在桌面攤開閱讀。

本書整體上以圖錄為主，以塗佈紙四色印刷，以求色彩還原精細。附錄部分使用米色非塗布紙印刷，更為柔和的紙色便於長文閱讀。如《看山堂習作》部分因多為舊體詩，將其按古籍樣式排版，為便閱讀，又加入了排在字的右側標點，並且還配有插圖，力求整體呈現出古典優雅氣息的同時又強調閱讀之效率。

以上文字本來是在設計之餘寫的一點心得體會，承蒙孟澈先生寵愛，排入書中《師友寵題》，

這何嘗不也是一種雅趣呢！

附錄二　看山堂習作

翰山堂

習作

庚子仲夏
張弼迪謹題

# 看山堂習作

香島何孟澈撰

中秋訪沙哈華 Saqqara 塞加拉 Djoser 左塞爾 金字塔<sub></sub>建於公元前二千六百年為世界最古

無邊廣漠接平疇棕櫚葱蘢起隴丘頹塔六層誇最古驕陽爍石又中秋。

嘉列 Karnak 卡納克 與勒所 Luxor 盧克索 神廟

尼羅上游河岸東，新朝故都古跡豐南有勒所北嘉列，廊廟逶迤貫如虹雙闕突兀撐晴空，百柱森羅氣象雄莊嚴法老門前立清淺一泓殿後逢兩角神羊排甬道四稜華表豎庭中高古文圖滿鐫壁參廟粵客訝無窮。

磯沙 Giza 吉薩 金字塔獅身人面像似欲語還休

黃沙萬畝入雲端金字塔高聳墓園鬧市皇陵離咫尺獅身人面悄無言。

尼羅河三角洲血吸蟲病

晚霞似醉浴清溝雲影波光與共浮豎子那知蟲吸血無端惹上萬家愁。

開羅博物館歷代帝后木乃伊

尼羅河畔紫雲浮藝館東廂探晃旒隆準威風黧黑面重瞳凝電垢蓬頭蜷孿

骨架纏繞布枯槁皮囊裹破裘叱咤風雲成炭土高飛靈鷲勝多謇（西藏天葬）

嶺南花木埃及亦多見余知石榴由張騫自西域攜歸而鳳凰木二十世

紀初由非洲引入香港其餘未知外傳中抑中播外也粵同見者編成順口溜

木棉芭蕉馬尾松榕樹蒲葵錦翎棕夾竹桃前鳳凰木雞蛋花開石榴紅茄子

芝麻禾稔豐甘薯蘿蔔蔗青葱花生菠菜西紅柿蒜子黃瓜賽晚菘

敬觀儷松居珍藏

路樹蕭蕭植兩行詩詞格律此中藏張顥筆法觀爭道參透氹平喜若狂

比利時布魯塞爾路樹

一　松鷹圖

昂首不鳴歇禁庭松顥峭立影伶仃長空奮翅三千里直擊九天勇摘星

二　金銅佛像（圖一、二）

雪山苦煉相莊嚴普渡慈航雨露霑璀璨金身光不滅菩提共證眾生瞻。

三　雙螭香筒（圖三）

雙螭百態妍蜷曲尾盤旋六法傳模寫天眞氣韻全。

四　魚龍海獸筆筒（圖四）

雲水翻騰浪未瀾犀獅虎象躍波間魚龍蛻變飛升去，潛淵去天馬行空款款還。

五　歸去來辭筆筒（圖五）

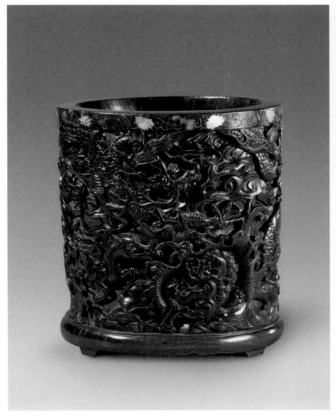

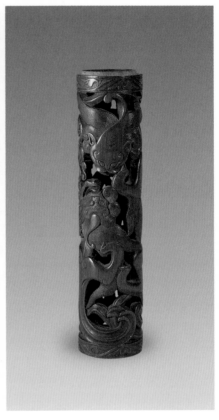

圖四　北京嘉德提供　　　　　　　　圖三　北京嘉德提供

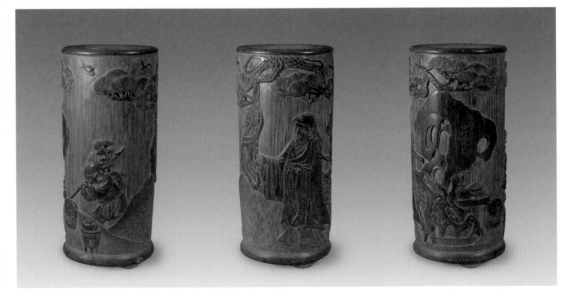

圖五　北京嘉德提供

斗米膇顔折腰琴書茗酒今朝怡松探菊成趣秋燕翽翽逍遙。

敬悼王夫人

芳嘉園內畫堂陰道䕰風流舉案深。王夫人燕京輔仁兩大學肄業從汪孟舒先生習畫管平湖先生學琴王老侶儷鰈鰈情深王夫人嘗告余曰「暢安從余大聲問我說過一句話」謝道韞晉太傅謝安姪女詠雪聯句「未若柳絮因風起」載「世說新語」梁鴻孟光夫婦舉案齊眉相敬如賓見「後漢書梁鴻傳」往歲共渲連理樹，畫突兀山我寫枒杈樹雲生山樹間是眞合畫處」「君「錦灰堆」三卷有「題荃獻山水襄補叢林」：今時

猶聽 讀去聲 繞樑音。王夫人雅善鼓琴。「列子」記韓娥歌聲餘音續樑三日不絕「繞樑」亦為南朝古琴名 黃徐宣紙勤勤刻，刻紙「游刃集」三聯書店出版黃荃、徐熙為五代畫家畫風人稱「黃荃富貴徐熙野逸。「游刃集」「圖案兩種風格兼備。雅頌燕圖矻矻尋。編纂「中國音樂文物大系北京卷」，大象出版社「詩經」有六義「風賦比興雅頌」雅頌後以稱盛世之樂「燕」借指北京。

采在，夫人至老眼明耳聰。「世說新語」「王苟書嘗看王右軍（羲之）夫人問眼耳未覺惡不答曰「鬓自齒落屬乎形骸至於眼耳關於神明那可便與人隔」 薪傳倍勝管姬吟。薪盡火傳見「莊子」趙孟頫夫人管道昇能書善畫 目健耳聰神

二〇〇三年秋王夫人病重王老得哲嗣敦煌先生照顧起居是年冬王夫人西去余時在比利時首都醫院學習泌尿外科微創手術寫得「敬悼王夫人」一首七律難工呈王老斧正

二〇〇三年讀「明清家具鑒賞與研究」 見薩木介先生作 凹凸齋圖（圖六）

妙哉齋名凹凸家具榫卯圖文可比珊瑚筆架皆含俊逸丰神 米芾珊瑚帖（圖七）

奉賀王暢安先生九秩榮慶

閩侯奕世屬書香，「七陽」先生祖官福建高祖官廣總督清史有傳有集傳世佰祖為光緒狀元 吳興天縱文苑芳。先生外家浙江吳興湖州金氏一門四傑大舅北樓先生與聲堂陶文女史為畫家，三四舅東溪、西崖兩先生為竹刻家。北樓先生留學英國習法律陶陶女史留學英國習藝術，西崖先生上海聖約翰大學習建築 信是山川毓靈秀，異星熠熠昭朝陽。先生住北京朝陽門內

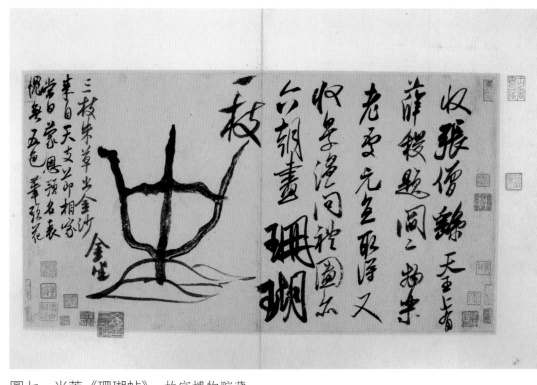

圖七　米芾《珊瑚帖》　故宮博物院藏
Collection of the Palace Museum

圖六　薩本介畫凹凸圖

少時頭角露崢嶸，[八庚]詩賦辭成四座驚。放鴿懷蟲逐獵兔，<br>
（課餘喜養鴿懷蟈蟈 燕京大學「鴿賦」(鈴賦)得滿分 鬥蟋蟀養狗鷹打獵）

鬥蛩蹓狗韝大鷹六法源流細研析，[十一錫]參社營建仰啟廸。<br>
（大學碩士論文為「中國畫論研究」共七十萬字摹「高松竹譜」 鈴先生創辦之營造學社）

素絲，[四支]霹靂一聲天下平，奔波報國心潮激。張園重寶存<br>
（追回溥儀在天津張園遺下文物途千件代朱啟鈴先生 廣島原子彈日本投降 任平津區追討文物代表 生摺呈宋子文追回朱氏存素堂在東北之歷代絲繡扶桑卷帙鐉齋瓷。斑駁青）

銅納宮庫，勛記而立颯爽姿。<br>
（收回德人楊靈史所藏青銅器歸故宮 時先生三十餘歲許為一生最大功績「論語為政第二」「三十而立」 東渡日本追回善本圖書為故宮收購郭葆昌鐉齋藏瓷）

[十一尤]取洛克菲勒獎學金。西瀛藝事詳探求，為酬故宮蓄壯志暇餘書畫琴聲悠洛氏重才褒獎優，<br>
（赴美考察博物館一年 攜元琴赴美跋）

宋陳容墨龍。堪歎古今際遇同，[二東]材高樹大難為用[二宋]橫遭不白未自<br>
（杜甫「古柏行」：「古來材大難為用」）

棄，二人同心苦艱共。輯註漆經十載成，[八庚]<br>
（三反五反入獄十月以手鐐脚鐐隔離禁錮後證明無罪釋放 夫人與先生共甘苦[易經]「二人同心其利斷金」）

名。收藏竹刻及明清家具 廣陵曲奏湘音鳴妙法諸天勤持護，竹雕家具垂<br>
（註釋元代張成「髹飾錄」 研究古琴曲「廣陵散」參予湖南古代樂器發掘 收藏歷代佛像）

鱖魚白，九州風雷旌旗翻，[十三元]姑侶漁牧耕楚藩青菱巧烹<br>
（作鱖魚宴為人樂道見錦灰堆 文化大革命 下放湖北咸寧打漁牧牛養豬放鴨耕田）

且效陶蘇嘯郊園 故廬無恙寸陰惜，[十三職]等身著述文堆錦，<br>
（如陶淵明蘇東坡先生有田園詩多首 一九七〇年代回京「淮南子原道訓」：「故聖人不貴尺之璧而重寸陰難得而易失也」）

濡沫硯田竭心力校箋蟀譜古稀年，[一先]<br>
（與夫人相濡以沫奮力寫作「莊子」「泉涸魚相與處於陸相呴以濕相濡以沫」）

雅玩軼篇共明式。校箋蟀譜古稀年，[一先]<br>
（所好雅玩皆有古籍軼篇如鴿蟀鷹狗弘揚中華文化功德無量「明式家具珍賞」「明式家具研究」「明式家具萃珍」 堆，二堆、三堆不成堆」）

「蟋蟀譜」「集成」

尚記風鈴響晴天。「北京鴿哨」「明代鴿經」「清宮鴿譜」　擎蒼縱黃出圍樂，寫有「大鷹篇」「雛狗篇」蘇軾「江城子密州出獵」「老夫聊發少年狂左牽黃右擎蒼」。

一家言勝珠玉妍　清李笠翁著「一家言」居室器玩」指立言　振興匏器兼留青，「九青」著有「說葫蘆」「竹刻」「竹刻鑑賞」與朱家溍先生合著「中國美術全集竹木牙角器」。　明式流風遍寰宇，明式家具影響家具設計室內設計至鉅，全球皆有跡可尋

鬃工匠作彰典型　註釋元代張成「鬃飾錄」外又釋「清代匠作則例佛作門神作」著「中國古代漆器」　立功立言復立德，「十三職」君子三不朽立功立言立德指為國收回文物立言指著述立德指提攜後進

芳嘉園內稱祖庭　先生著述大部分於朝陽門內芳嘉園故宅寫成　嶺南未學霑春雨，「四支」夫人刻紙製大樹圖為先生八十壽先生繫以大樹圖歌　朱子詩「半畝方塘一鑑開天光

諸君孜孜侍門側　宋程頤程顥弟子楊時有「程門立雪」之稱　活水源頭樹含滋，夫人贈詩韻集成佩文韻府指授平仄格律「孟子盡心上」「有如時春風雨化之者」

誨人不倦身作則。「論語述而」「默而識之學而不厭誨人不倦」　園蔬茁壯子豐碩，先生文革下放咸寧見菜花倒

青松挺直冰消時。陳毅元帥詩「大雪壓青松青松挺且直要知松高潔待到雪化時」　甲申海屋賀添籌，「十一」

尤……　二〇〇三年得荷蘭克勞斯親王獎，獎金十萬歐元全數捐予育苗基金　祝公氣爽神優遊。王珣「伯遠帖」「自以羸患志在優遊」先生文革時患

地，詠物言志「風雨摧園蔬根出莖半死昂首猶作花誓結豐碩」　實至名歸施其宜。二〇〇四年五月先生九十華誕「東坡志林三老語」「嘗有三老人相遇或問之年……一人曰海水變桑田時吾輒下一籌爾來吾籌已滿十間屋……」

有肺　勞謙君子德崇厚，「易經」「勞謙君子有終吉」　祝公氣爽神優遊。志在優遊。先生文革時患

癆。　相期於茶韋蘇州。茶壽指一百零八歲茶字草頭代表二十，下面有八和十，一撇一捺是八二十加八八為一百〇八唐代詩人韋應物，其詩沖淡簡遠出為蘇州刺史世稱韋蘇州享年百餘歲。

應物言志：「郡齋雨中與諸文士燕集」一首有「享壽百餘歲」　祝公氣爽神優遊。

二千八年五月孟澈又注二〇〇四年余寫此詩時在德國萊比錫，在當地尚未能上網查找中文資料，手頭恰有中華書局一九七九年重印一九五七年版喻守真編注之「唐詩三百首詳析」內韋應物「余詩即木此查北京商務印書館一九八三年

版二〇〇四重印「辭源」，韋應物生卒年亦作「公元七三七—？年」今蒙永波先生指出韋應物生卒年為七三七—七九「，余謹受教案韋應物夫婦墓誌二〇〇七年始出土於西安少陵原今存碑林博物館唯墓誌亦未提及生年生年乃由其他資料推算而出，而逝於蘇州「遇疾終於官舍」亦未

提挈年於貞元七年（七九）十一月下葬於陝西少陵原（以貞元七年十一月八日窆於少陵原）莊子「吾生也有涯，而知也無涯」此之謂歟。

王老暢安先生不棄余於里巷（真所謂「感誠無可說」一字一徘徊）者，二〇〇三年冬至〇四年春余在比利時及德國深造泌尿外科微創手術手術之餘，用外科手套包裝紙寫成變體古體詩詩稿以紅紙膽出空郵掛號寄賀王老，二〇〇九年十一月廿八日王老得大解脫，余輒以聯曰：「立功立言立德遺世三不朽唯真善唯仁招魂九重天」。竊思莊子妻死，鼓盆而歌；及其將死曰：「吾以天地為棺槨，以日月為連璧星辰為珠璣萬物為齎送」。何其通達命理哉王老晚歲嘗言死而無憾今得享高壽允稱笑喪目一生碩果纍纍宜借此長詩以謳歌也因附釋文以資閱覽二〇〇九年歲暮何孟澈謹記。

## 寄王老

二〇〇四年九月王老嗣孫王正先生年方十四，武俠小說「雙飛錄」生有文「小風景——王世襄孫兒寫情俠」紀之王老以書贈余二〇〇五年九月晉京王老贈我「錦灰三堆」一冊「暢安吟哦」卷「告荃猷」第十二首，詠敦煌先生第十三首詠王正先生余讀後賦得七言俚句寄呈王老

亡詩遣悲懷三首王老有「告荃猷」十四首
老萊子春秋末楚國人事親至孝年七十尚著五彩衣為兒啼以娛其親王老晚歲得哲嗣敦煌先生照顧起居。

雙飛擅美令孫賢，王正先生 健筆錦灰續一篇。王老九十一歲，「錦灰三堆」出版。 寄遣悲懷含至慰，唐朝元稹 喪妻有悼

娛親戲彩侍堂前，

王老贈洪建華刻山澗蓮槎筆筒賦六言句答謝

怪石虯松山澗，誰人穩踞蓮槎笑對驚濤駭浪從容似誦南華。莊子亦稱「南華真經」

丁香Lilac——甲申 二〇〇四春月饒宗頤教授惠賜詩詞集中有賦Lilas二

首未知郎Lilac否丁香有深淺紫白色三種花球圓錐形瓣細質如絲織品有

淡香化學實驗室燃鉀所得焰色郎Lilac也二十世紀九十年代於牛津會以

丁香插青瓷瓶，幽絕未忘四月中旬抵萊比錫當日庭中丁香盛開如層繒疊

嶂翌日微雨花枝偃仰，如修篁之有晴姿雨態敬用饒公原韻

掩映瓷瓶尚夢迴，天工點染省心裁色參魏紫東君力，斗室清供倩影來。

層疊繁花新綠垂晴姿細雨兩相宜春風拂沐庭前樹，瓣瓣淡香紫繭絲。

饒宗頤教授原唱

案頭清供伴低徊脈脈佳人把繡裁報道新晴簷雪霽早花含蕊待春來。

眉梢眼底掛垂垂月榭烟寮晚更宜多少鸞箋愁寄與，且扶鄉夢寫烏絲。

在萊比錫答唐寰澄教授

寄情賞草花勤奮學桑麻綱目分明在用功悟物華。

贈萊比錫泌尿外科主管JU Stolzenburg教授

穎脫超儕輩令名四海聞求醫途絡繹播道備辛勤。

萊比錫大學多植萱草 Hemerocallis fulva 夏日尤盛採之供饌。

非因學探薇長夏腹中飢 五微 試摘金針菜蒸雞作饌肥

豈效首陽採蕨薇 伯夷叔齊義不食周粟餓死首陽山 皆因超市子雞肥道旁摘得金針菜合拌清蒸療

腹飢。

萊比錫尼古拉教堂 <sub></sub>

一九八九年萊城人民在此聚集，終至柏林圍牆倒塌國家一統

教堂千載著聲聞，屹立城東卓不羣莫笑詩歌祈禱事，重圓破鏡竟憑君。

萊比錫石噴泉如圓形硯

平渾如明鏡，團圝墨硯池濯纓盈一泛，動靜各相宜。

在萊比錫憶牛津大學試子

白衫領結襯烏衣腋挾方冠過泮池今日堂前縱對策斜簪康乃馨一枝。 馨一拗

在萊比錫憶牛津春初所見

春陽照煦解冰封草覆沙洲尚未茸黃犬灘頭驚野鴨，小橋流水自琤淙。

萊比錫夏夜有感 十二元

匆匆南轍又西轅，遍訪民師究本源異日功成舟一葉，雲山浪跡學藏園。 跡至法國、埃及比利

時、德國藏園老人傅增湘先生，五十致仕每年出遊名山令人稱羨

在萊比錫一夜忽幻想明式家具酒桌上置瑪瑙觥，而古埃及之觥竟如

西安何家村出土唐代者

半桌燭高檠三巡酒獨傾月光明似練瑪瑙觥晶瑩。

Volks-denkmal 一八一三年萊比錫之戰所在地,大敗拿破崙,石塔內刻

戰馬多種如昭陵六駿。

戰場古樹深石塔聳千尋顯武窮兵處空餘馬鐵痕。

柏林圍牆

圍牆鬧市尋,漢界楚河深遊客憑欄處猶驚血濺痕。

柏林國會對面建築採用蘇州拙政園梧竹幽居造型

梧竹幽居四面風,東風吹入柏林東退思拙政山林樂,國會河干偉閣崇。

柏林博物館見古希臘瓶

秋山霜葉滿羣鹿呦呦鳴不覺暮雲落徜徉食野萃。

柏林國會圓穹 Norman Forster 所作,羅浮宮玻璃金字塔貝聿銘設計。

Dom Reichstag Berlin; Pyramid Louvre Paris

準繩分曲直，規矩定方圓，尖塔隆穹構，天風雲影全。<sub></sub>

此余劼時見於親戚家祖先神龕所鑴對聯

柏林希特勒焚書處<sub>二〇〇四 七虞六 魚古通</sub>

Bebel platz, unter den Linden, Berlin

秦代坑儒半毀譽二千載後又焚書太陽底下無新事漫道長街綠陰餘。<sub>六魚 西諺「nothing</sub>

is new under the sun」隨園詩亦有雷同《司馬遷六國表序》：秦既得意燒天下詩諸矣史記尤甚為其有所刺譏也詩書所以復見者多藏人家而史記獨藏周室以故滅惜哉

Dresden 見青花螭龍紋大瓶

龍瓶百五繪青花寧捨勇忠衛國家華夏大名西土播荒山高嶺直堪誇<sub>Augustus the</sub>

Strong 獻精兵六百人而得青花大瓶一百五十一 高嶺土製成瓷器竟令中國名聲遠播

Dresden Meissen 瓷器

馬丁路德故居及教堂<sub>二〇〇四</sub>

荒山高嶺實堪誇白釉瓷雕賽祖家畫虎居然如老虎出藍瓶罐現青花。

系出寒門學藝專風雷驚怖此生捐清規戒律何營役未若學宮試鑽研。

四十五條細纂編狂僧斗膽詰蒼天榜書高貼中門處範鑄青銅教義存。

僧尼結合事空前，百里姻緣一線牽院校通情排眾議細鐫銀杯慶月圓。

口若懸河大通宣行文通俗妙章篇我今獨詫庭爭事四百餘年首領全。

歐洲見金屬大門多種如我國之鬥簇木窗花。

歐西錘鑄冶工優百煉鋼成績指柔攢接迴環連鬥簇玲瓏絢美不勝收。

意大利巴維亞 (Pavia) 大學城，歷史媲美牛津劍橋城內矗立古碉樓多座，過吾粵砲樓多矣。二〇〇四 友人稱舊日貴冑建高樓以偵察對方行踪。

古城曲巷聳高樓三兩成羣足小留健步登臨窮極目檐楹深處覓公侯

高牆小院月如鈎相映蟾華似玉璆百座巍峨今膾幾碉樓無恙觸鄉愁。

意大利Pavia公路上見道旁稻田因思二十世紀七八十年代珠江三角洲。九青 二〇〇四

片片秧田水淺清，水禽上下逐蜻蜓路傍車馬風馳疾逸興遄飛教稍停。

珠江三角洲桑基漁塘環保循環之先例。

欲使知榮辱必先衣食足魚塘千鑑開萬畝桑基綠。

珠江三角洲舊以糞溺拌禾草灰作肥料，亦環保循環之例。余業醫，何嘗

不與糞溺為伍。

豈獨農民擔糞溺，良醫辨症詳分析，循環氮鉀利無窮，潤物功同雨淅瀝。

農人擔糞溺，辨症良醫析，循迴利無窮，功同雨淅瀝。

歐洲多國見分類垃圾箱 <small>七虞與六 魚古通</small>

小巷大街跡可尋，投箱分類入人心，循迴環保家家綠，舉手之勞影響深。

在歐洲聞香港沙士<small>非典</small>後迎佛骨

萬家禮贊一城空，不滅法身禱歲豐，大戲猶供敬如在，沉吟千載起韓公。<small>敬如拗</small>

<small>大戲戲棚正中神位供「敬如在」三字取「敬神如神在」之義韓愈上「諫迎佛骨表」。</small>

觀畫有感

詠竹擬人句可尋，未凌雲處已虛心，立身為學如觀畫，勿與輕狂較淺深。

胡妝

胡妝源異域，漢代已東傳，埃及留遺古，歐西製器堅，大邊彎月秀，腿足野鳧妍。

變衍如明式，寰球習俗沿。

啓功先生跋潘天壽先生畫有「死於泰山虎口」語

泰山老婦嚎，夫子論崇高虎口無苛政，人民不肯逃。

意譯英文 二〇〇四
英文原文見本書上冊導讀丙家具第四十六頁。

詩詞家具本相通構件恰如格律同比例和諧文合韻獨抒丘壑奪天工。

書法與家具設計亦相似 二〇二二

法書家具本相通，構件恰如點劃同，比例和諧形合韻，獨抒丘壑奪天工。

傳統古建築大木作與小木作與家具相表裏

考工家具本相通梁柱恰如構件同比例和諧形合韻獨抒丘壑奪天工。
「周禮考工記」先

泰時期的科學著作，是營造技術和發展史的古籍。

《營造法式》《髹飾錄》皆自日本回歸有感

禮失求諸野，東瀛絕藝傳學無分彼此融會達為先。

贈田家青兄用啓功先生「論書絕句百首」第廿二「朝矦小子殘碑」韻

凹凸齋中製器新，檀梨癭木燦星辰明清餘韻唯君善古繼今承第一人
又作樺玗精<br>此碑點畫工整妍美極近<br>艮第一人

啓老原唱

筆鋒無恙字如新，體態端嚴近史晨雖是斷碑猶可寶朝矦小子爾何人

史晨一路，在漢碑中應屬精工之品昔鄭季宣楊叔恭諸殘碑以出土時早曾經乾嘉名輩品題遂得煊赫於世，而小子碑字跡鑴工俱無遜於鄭楊諸碑而名不加著者少耳不佞嘗為友人題此碑戲云「卽為此碑吐氣我輩亦須各自奮勉假令吾二人得為翁覃溪黃小松則小子碑亦可儕於

鄭楊諸石假令得為歐趙諸洪則此拓本可值重金其斤兩將逾碑石矣」

萊比錫大學醫院手術室窗外為平臺置石植草意在綠化環保時余學

習微創腹腔鏡前列腺癌手術手術室外望偶成

窗外高臺草數叢朝霞灑照碧蘢蔥烏雲乍湧電光閃，笑傲驚雷舞疾風。

歐洲學習微創腹腔鏡前列腺癌切除術

筆成邱冢墨成池，懷素張顛是我師置管移針頻苦練，分除結駁繭生時。

腹腔外壁細推研尿道膀胱一脈牽明察秋毫肌理辨，居然坐井可觀天。

箇中三昧鏡前尋，漸似臨池手應心槧馬沉肩輕運腕，金鍼磨就度人深。

欲擒全豹管中窺，小技修成足去危莫怕癌生前列腺，探囊取物一無遺。

機械臂輔助微創手術,機械臂又稱機械人。

三臂雙機享盛名瞻前俯後覺輕靈控操斗室如人意帷幄運籌萬里成。

憶二〇〇二年遊蒲臺見題壁詩因用其韻

怡悅詩書益壽顏（樂壽顏）浮生如寄學偷閒　龍泉三尺藏箱匣　五嶽歸來始看山

題壁詩

開門日日見青山只見青山不老顏我問青山何日老青山問我幾時閒。

憶〇三年五月與藻珩深水灣同觀龍舟

龍舟鑼鼓響咚咚,歸去來兮頸石鬆（Millstone on the neck. 又作束縛鬆）青黛雲山如宋畫東風碧海滁

我胸。

題溥心畬秋卉冊頁後,有啟元白先生題詩（第一二首呈董橋先生、第三四首詠竹簡與鎮紙）

古垣芳草翠無垠,窈窕空靈淡墨痕秋色滿園花萃錦堂前新綠舊王孫。（溥心畬先生居萃錦）

書畫琳琅此獨尊,西山堅淨跡雙存。靈漚妙筆留題處,嘉卉扶（溥儒先生號西山逸士。元白先生居所稱堅淨居）

園,啟元白先生寫有新綠圖

疏馥滿軒。<sub></sub>江兆申住靈漚小築。冊頁
後有江先生書溥氏詞。

試將冊頁剔青筠，十二簡成別樣新。

喜見薄君高妙手，出藍後浪奪天真。

黑檀片片細心裁，精入毫芒眾卉開。

金鑄柔黃凝素影，傅兄超邁逸羣材。

第二次世界大戰時香港祖居

大廳曾被日軍空襲炸彈投中幸未

爆炸先祖父以重金僱人以竹籮搬

運炸彈用舢舨運載棄置海中廳中

橋檯<sub>粵語即</sub><sub>條案</sub>上置祖先神位，前置福

（蝠）慶（磬）有餘（魚）紋座椅成對，皆無

損。木樓梯上亦嵌有子彈鋼片，余兒

時每日見之。（圖八）

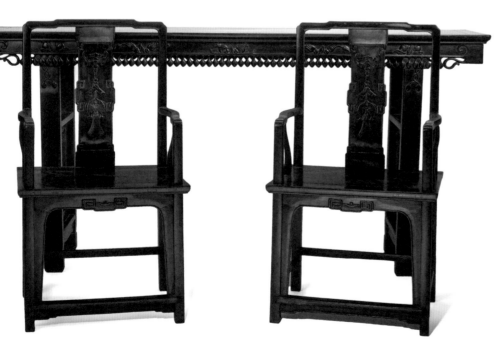

圖八

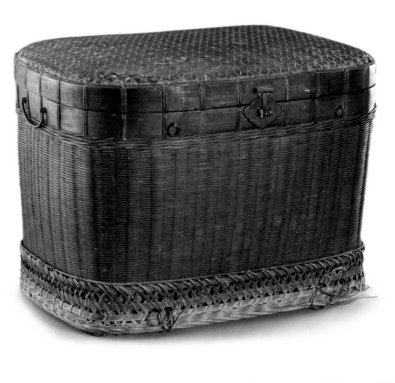

圖九

檯平讀

竹編行篋（圖九），乃先外祖父

民國初年從廣東五華遷徙來香港

時所用，迨第二次世界大戰香港淪

陷饑荒，餓殍遍地攜家眷離港，先將

金飾銷融藏匿篋中夾層幸未被日

軍搜出二千零四年，繫以絕句。

逃難愴惶淚滿襟流離老少苦呻吟。

簪釵細軟銷融盡壓篋昔年數錠金。

香港中國銀行舊總行東側，湖

石上長有鴨腳木與榕樹，未能彰顯

座椅橋檯巍峙立彈痕觸目尚驚心。

瘋狂空襲火硝深棟折樑摧瓦礫尋。

立峯之美。

猶抱琵琶半遮面，白居易琵琶行 粗頭亂服來

相見亭亭湖石伴修篁，洗卻煩囂眞

畫禪。

香港空氣污染二〇〇四秋

秋高當氣爽維港霧迷濛。放眼眼珠三

角，何時樹鬱蔥。

竹扇面（圖十）而顏文樑舟橋古渡扇，

董橋先生代余投得沈尹默墨

先生竟失之交臂賦此答謝並預祝

俞氏墨寶早歸尊齋呈稿後數日董

先生果得俞平伯字。

颯颯琅玕或夙緣，舟橋古渡夢難圓。

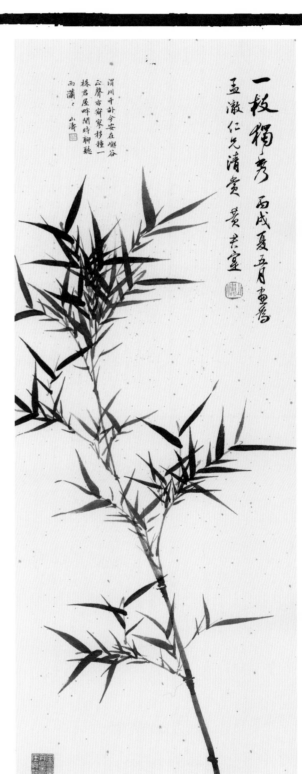

渭川千畝今安在嶼谷
正聲帝宵寥移種一
株君屋畔閒時聊聽
雨瀟。小濤

一枝獨秀 丙戌夏五月書為
孟澂仁兄清賞 黃其宣

圖十一

東隅雖失桑榆好且聽明朝報捷傳。

黃君實先生贈以乾隆紙畫墨竹,(圖十一)上題絕句,敬用原韻二〇〇六

湖州一本森然立高節虛心向碧寥畫得參差新綠影,山泉響處葉蕭蕭。

黃君實先生原唱

渭川千畝今安在嶼谷正聲亦寂寥移種一株君屋畔閒時聊聽雨瀟瀟。

贈夢蝶軒主人

巍峨冠冕屬天潢，繡錦袍靴紫綃囊逐鹿中原鞍解後，塵定後。金鈎玉板上朝堂。

項飾簪釵琥珀光步搖珠珥兩流芳菱花鏡裏盤鴉鬢夢蝶軒中試古裝

傅稼生先生刻元倪瓚竹枝圖筆筒，香港回歸假日晴窗下把玩偶得。

二〇〇九

窗外雲林粉本，倪瓚號雲林 案頭枝葉分明獨愛此君勁節，「世說新語任誕」王子猷嘗暫寄人空宅住便令種竹或問暫住何煩爾王嘯詠良久直指竹曰何可

一日無伴余天雨天晴。此君。

題稼生兄翠竹鸚鵡圖 二〇一一 上平聲 十一眞

湖州墨竹世寶珍半簇右旋構思新枝葉雙鈎映碧茵添畫數幹如寫眞金剛

鸚鵡現全身振翅騰飛翠羽伸肩披頂戴紅羅巾又見背上耀如銀猶憶徽宗

上苑春杏花枝頭燕雀馴畫院能手知所遵下筆點染凝精淳傅兄腕力亦千

鈞所刻所畫皆出塵飛鳥瑯玕骨肉勻規劃模寫竟傳神素質文章且彬彬京

華鬧市山林人歲暮何憂風起頻披圖覽閱可怡睸

壬辰除夕奉賀傅熹年先生八秩榮慶二〇一二

城西嘉宅承庭訓，池北書堂翟習軒儀藏園插架曾經眼，萊娛室旁古蔓垂。

「記北京的一個花園」，藏園老人居所帶花園，在北京西城，今已毀。園內有池北書堂萊娛室等藏園以藏書著稱。

國家肇始修營建，水木清華拜宗師。

傅先生二十世紀五十年代進清華大學為梁思成教授弟子。

描像寫圖心手巧，先賢典籍勤研思宮牆柱高皆模數，大匠營構施工宜。

著有隋唐長安洛陽城規劃手法的探討。

莽莽周原宮室堂址堂廡序夾立崇基。

著有「陝西扶風召陳西周建築遺址初探」內有西周青銅器上所表現的建築做法著有「戰國銅器上的建築圖像研究」

著有「陝西岐山鳳雛西周建築遺址初探—周原西周建築遺址研究之一」西周方

扃門窗現，戰國青銅發遺規。

著有「麥積山石窟中所反映出的北朝建築」

東漸西風北朝

窟，隋唐城闕自雄奇。

著有「唐長安玄武門重玄門明德門之研究」

龍龕樹石元人景，池岸雲林折帶姿。

藏園內龍龕精舍湖石散置山坡松樹四五如元人小景藏園池北書堂前塊石駁岸高低錯落有倪雲林折帶畫意致

樓閣衣冠俱可考論書評畫車馬馳宣德

著有「宋趙佶瑞鶴圖和它所表現出的北宋汴梁宮城正門宣德門」著有「訪美所見中國古代名畫札記」中有「宋夏珪洞庭秋月軸」

藏為「古玉精英」「古玉掇英」

遊春橫

宮門翔瑞鶴，洞庭一角秋月移。

卷宋院摹掩映高軒碧梧枝。

著有「關於展子虔遊春圖」年代的探討 著有「元人繪百尺梧桐軒圖研究」

眶猶孜孜精英掇英纂成冊，玉雕藝術樹新碑。

編纂其聲翁傅忠謨先生佩德齋所藏「古玉精英」「古玉掇英」

佩德齋中舊藏玉，萬機之

巍巍高山

後學仰，新歲元月稱觴時如岡如陵添籌祝，履棋綏吉介壽祺。

雙數句末字用上平聲四支韻。

銘緙絲小幅 二〇一四

緙絲小幅源自朝服神龍見尾，山茶奪目雙喜雙福，海馬是祿雍雍睦睦，瑞氣

盈屋。

乙未何鳳蓮小姐畫展觀後 二〇一五

魚翔淺水蝶舞藍天非張非蔡，自登峯巔。張大千、蔡國強

對對子

仄 仄 仄 平 平 平
仄 仄 仄 平 平 平

唯一認可入室弟子，田家青 兄自稱 眾多自封登堂粉絲。

黃玉案紫玉案成余為之合讚 二〇〇〇

南國巨柯，斫寄舟舸。五歌 方桁萬斤，瓌材無多。紫玉案材乃從壹萬公斤原材中選出 精嚴厚重雲章綺羅。

田兄繩墨哲匠琢磨作式製模晤對揣摩歷三寒暑成案巍峨暢 黃玉案與紫玉案之大邊及案面木紋瑰麗

公賜銘傅君雕剜。十四寒。 鳳翥龍蟠，氣足神完珍如珪琬，馨比幽蘭照我琳瑯，

助余辭翰。光吾軒堂長樂和安 用紀始末祥哉梨檀。

天數案銘 二〇〇四

材成天數案象飛樑几崇簡約，板貴厚長廣平正直製合乾陽褐玄穈雜燦爛

五四九

五五〇

文章待時藏用，君子自強。

傅稼生手製刀柄四件成套銘 二〇一四

柄把四枝傅兄手製賴爾發刀，揅撕巨細重刀再施，剔撥相繼豈唯器哉，互勉

砥礪。

螭龍紋大圓角櫃銘 二〇一五 丙申清明

圓角大櫃氣勢雍容雙門四抹，上嵌螭龍木紋瑰麗，層巒疊峯左圖右史架格

六重可裝可卸，天衣無縫器成勒銘，德務中庸。

沈平設計 周統監製五足紫檀香几銘 二〇一六

五足香几，造型文綺其木為檀，其色為紫底板金楠，冰紋依恃腿牙斂張，剛動

柔止蓮瓣初開差堪相似，可設瓶花爐薰供使擘畫經營沈周兩子。

編就留住一抹夕陽周漢生竹刻藝術，有感而成六絕句 二〇一六

暢翁心事有誰知唯獨周生蘊巧思魚雁互傳通款曲，一刀一鑿月沉時。 王世襄先生號暢安

數旬間一直呼籲恢復高浮雕、透雕與圓雕竹刻技法，響應者唯漢生先生而已二十多年來周氏面謁王老兩次餘賴通信。

搜掘竹根削鬚鬢，深思熟視出藍圖鱖魚躍水豹斑點，盡至淋灘古所無。

王老為題伴此君齋額根斑運用，出神入化有瑩智
深鬚裙豹鹿眼鏡蛇麻雀落葉龜孔雀青蛙狗
審材度勢　才藝超殊

攫神鑴像豈唯形，奔豹如飛顯性靈壯士摔跤跨虎步，嬌娃潑水態娉婷。

潑水節均單足獵豹雙足
而立齊國寶馬跨飛燕爭勝。
作王老像神　竹刻之難、采奕奕摔跤手、

登峯造極是圓雕，橫膈何妨玉盞邀竹腹居然堪妙用，靈犀一點前人超。

五石瓠以橫膈作棗盃人、
又有藏腹敞腹及無腹之說。
圓雕居首

札記篇篇意念深，鏤雕技法細研尋用兵刻竹相參悟，小技勝同大道箴。

顧茅廬筆筒、松溪清溪 技法孫子
比諸刻竹則小技何如經國之道哉。
研究留青、吳之璠三

能畫能詩逸韻真，自甘淡薄竹林人三朱封吳比肩處，未及漢生立意新。

林之七賢題材多發前人所未
發藏女苗女夏閨等足以傳世
一簞食一　瓢飲若竹

洪肇平教授次韻六首

何孟澈醫生以其所編著周漢生竹刻藝術一巨冊贈
余卽次其贈周公韻謝之見附錄一師友寵題八49頁

多年前朱傳榮女史於北京惠贈寶襄齋窗外玉簪一本，今已有十數叢矣。

寶襄齋外玉搔頭，素瓣幽香翠幄稠求得一株寒舍種，十年花發滿園疇。

余用手機拍得秋蟲夜鳴，蒙關善明博士贈詩，謹步原韻 二〇二一

漫步房前束薄衾東昇新月映寒林蟲聲斷續悠揚囀洗耳如聆雅頌音。

善明博士又和一首，余再步原韻

午夜夢回重擁衾月光如水照空林清輕蟲韻遙鳴奏不齒連綿說偈音。

關善明博士原唱

秋聲　孟澈兄傳來蟲鳴影　片甚妙寫此以贈

輕寒陣陣拂衣衾唧唧蟲鳴透綠林絲竹管弦多和客，秋蟲何處覓知音。

秋聲二

瑟瑟秋風入羅衾，蕭蕭黃葉舞蒼林夜闌不寐空階靜隱約微聞天籟音。

周漢生先生用原韻和句

老來卻喜秋蟲鳴月下歛襟扶杖尋四回和聲不絕耳原來處處有知音。

自栽醉芙蓉今秋首次開花，石榴紅花九里香白花同日綻放夜合花則含苞，全球暖化花信亦大亂矣。　壬寅秋分前五日二〇二二

手植芙蓉蕢地開榴花帶子伴蒼苔香飄九里不甘寂夜合含苞次第來。

悼念黃仲方舍友步關善明博士韻

畫圖卷帙久生塵流水落花入眼眞。先生久未揮毫亦未來敏求聚會癸先生實愛明代流水落花圖 手錄陶詩堪寄意會心

還有後來人。敏求門內懸先生所作山水上題陶淵明詩得歡當作樂斗酒聚比鄰盛年不重來一日難再晨及時當勉勵歲月不待人

關善明博士原唱:悼念仲方舍友

故人揮手別紅塵夢裏相呼幻似眞百載時光同作客他年悼我又誰人。

癸卯春日參觀嘉榮外國語學校有感亞預祝成功

東邑麻涌,紅樓告成嘉木繁蔭本固枝榮精優學業琅琅書聲情懷家國品德

堅貞健悅體格氣質雅清高遠視野保泰持盈探究思辨,創造里程人才輩出,

遠近知名。

附錄三

# 藝術家簡介

王世襄先生（右）與周漢生

# 周漢生

**Zhou Hansheng**

湖北陽新人，一九四二年生於武漢。一九六六年畢業於廣州美術學院工藝美術系。一九六八至一九七九年在合肥當工人。一九七九至一九八五年先後曾任合肥市工藝美術研究所所長、合肥十竹齋負責人、合肥市工藝美術公司副經理。一九八五至二○○二年先後任武漢江漢大學藝術系教研室主任、武漢江漢大學藝術系系主任。業餘刻竹，擅長圓雕與高浮雕。

王世襄先生讚曰：「自晚明朱（松鄰、小松、三松）濮（仲謙）以來，已四百年無此圓雕矣！」

又曰：「置於（朱）三松、魯珍（吳之璠）諸名作之間，全無愧色。」

王世襄先生（左）與范遙青

# 范遙青

Fan Yaoqing

一九四三年出生於江蘇常州雕莊，二〇二二年逝世，中國留青竹刻五傑之一。少年時編扎鳥籠、執刀刻竹。後蒙竹刻家白士風先生指導，專攻留青。又拜於王世襄先生門下，探研陷地刻等多種刻法。一九八五年，李一氓先生在人民日報上撰文評論道：「刻畫極精，神采煥然，精到之處不比明清兩代的竹刻名家差，甚至不管怎麼說，可能還比他們好……是一位造詣很深的竹雕家。」

一九九五年，聯合國科教文組織授予范遙青「民間工藝美術家」的稱號。二〇〇九年評為江蘇省非物質文化遺產傳承人。范遙青的竹刻作品被倫敦、紐約、香港等博物館收藏，並被收入各種竹刻專著中。如：《竹刻鑒賞》（王世襄編著）、《中國竹刻》（美國）、《留青竹刻集》（貢進樑編著）。

王世襄先生（左）與田家青伉儷　何孟澈攝

# 田家青

Tian Jiaqing

漢族，一九五三年生於北京，一九七六年畢業於天津大學機械製造系，任中國石化總公司北京石油化工科學研究院工程師。多年來業餘從事中國文物研究，尤其專注於明清家具的研究。其專著《清代家具》是此領域的開創之作。田氏注重理論研究實踐相結合，一九九七年以來，設計和製作具有時代風格的傳統家具獲得成功，開創了視家具為藝術品的創作實踐。

部分著作：

一、《清代家具》，三聯書店（香港）有限公司，一九九五年。

*Classic Chinese Furniture of Qing Dynasty*, Philip Wilson Publisher's, London, 1996.

二、任《釣魚臺國賓館美術集錦》（*The Art of Diaoyutai State Guesthouse*）編委，並撰寫明清家具藏品說明，釣魚台國賓館管理局，一九九七年。

三、《明清家具集珍》（*Notable Features of Main schools of Ming and Qing Furniture*），中英雙語版，三聯書店（香港）有限公司，二〇〇一年七月。

四、《明韻—田家青設計家具作品集》三聯書店（香港）有限公司，二〇〇六年。

五、《明韻 II—田家青設計家具作品集》三聯書店（香港）有限公司，二〇一九年。

六、《明清家具鑒賞與研究》文物出版社，二〇〇三年。

# 沈 平

Shen Ping

一九五四年生於北京。二十歲前後自學，做過鉗工、測量員、繪圖員、道具員影視美術師。九十年代初抱着從工藝美院測量後完成的矮南官帽椅去見王世襄先生，與王先生交往受益良多，主要是看問題要嚴謹、精準及對優秀文化傳統的愛。至今致力於對中國古代家具及其背後支撐的文化進行探索。

與物為春：明味．沈平家具作品集。2012

與物為春：沈平家具設計作品集。2013

傅萬里　何孟澈攝

# 傅萬里
## Fu Wanli

一九五七年生於北京，高中學歷。現於中國國家博物館科技部從事書畫臨摹與文物傳拓工作，副研究館員職稱，傅萬里自幼隨父親傅大卣先生學習書法、篆刻及傳拓之技。

七十年代後為書法家康雍先生入室弟子，曾得康殷、商承祚、啓功等前賢指教，後又常於王世襄先生席前聆聽教誨，傍通別類，遂書、印、拓之藝多有精進，四十年間，曾為中國國家博物館、國家文物局、故宮博物院、保利博物館、上海博物館、臺灣史語所等文博單位所出圖書製作拓本，名留書冊，於此，對諸多前輩恩師 常感懷於心。

王世襄先生（右）和萬永強

## 萬永強

Wan Yongqiang

一九五七年生於天津。一九七九年步入葫蘆行，對葫蘆有了濃厚的興趣，首先研究了葫蘆種植，一九八〇年發明了用石膏替代傳統的瓦模範製工藝，技術簡單而效果佳。八〇年初結識了王世襄先生，對以後的葫蘆事業起了重大的作用。對葫蘆種植、押花、鑑賞、收藏，進行更深入的研究，現在是非物質文化遺產的葫蘆的傳承人。希望把葫蘆這種民間藝術更完善地傳承下去。

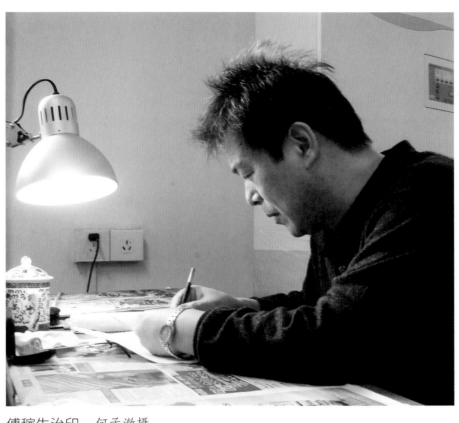

傅稼生治印　何孟澈攝

# 傅稼生

**Fu Jiasheng**

滿族。一九五八年北京出生，二十歲進榮寶齋刻板車間，學徒三年，從事雕刻木版水印工作，幾年後獨立完成吳作人、吳冠中作品，又參與張擇端「清明上河圖」雕刻。九〇年後調入勾描車間，一九九三年調入榮興藝廊做市場管理，業餘研究中國古代名畫和雕刻技藝，先後為王世襄、朱家溍、傅熹年、徐展堂、田家青、王之龍、董橋、許禮平、劉柱柏等雕刻。

在二〇〇九至二〇一二年中國出版集團主辦的三次展覽中獲最高獎。中央電視台教育頻道「享譽中華」曾攝製藝術專輯。二〇一六年參加了中國國家畫院（國展）畫展。

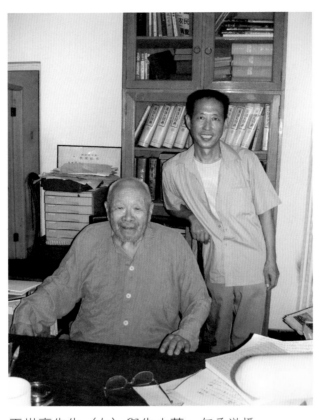

王世襄先生（左）與朱小華　何孟澈攝

# 朱小華

Zhu Xiaohua

一九五八年生於河北雄縣張崗村。一九七五年高中畢業，一九七六年初去縣辦五七大學農機專業學習，同年被招至本鄉農機站工作。一九八〇年代中後期農機站解體，自謀生路，收購舊物，得見竹器，遂生興趣。

一九九一年自學刻竹，師出無門從零開始，找工具尋資料。先從浮雕開始，一九九三年初喜得王世襄先生《竹刻》，深有所悟。接下來專攻陷地淺刻與留青。一九九七年函王老，由於地址有誤，輾轉二年王老才收到信。在王老的耐心指導和幫助下，勤學苦練刻技的同時研讀書畫，形成了自己的藝術風格。二〇〇一年王老為撰文《農夫偏愛竹，繭指剔青筠》刊於《收藏家》，並收錄於《錦灰堆》《自珍集》。被譽為中國「留青竹刻五傑」之一。作品刊於故宮《紫禁城》《收藏家》。二〇一四年榮獲河北省民間工藝美術大師證書。

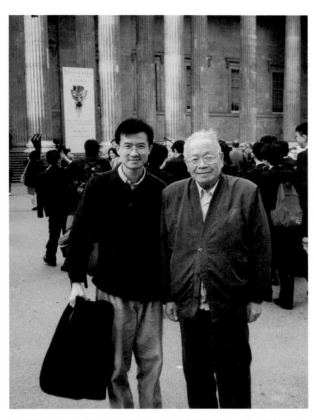

王世襄先生與何孟澈在大英博物館　柯律格攝

## 何孟澈

Kössen Ho (He Mengche)

祖籍廣東東莞，一九六三年生於香港，泌尿外科專科醫生，英國威爾斯大學本科畢業，牛津大學深造泌尿外科，並研究尿道括約肌，得博士學位，為英國皇家外科醫學院及愛丁堡皇家外科醫學院外院士及泌尿外科院士；亦為香港外科學院及香港醫學專科學院院士。九十年代初受王世襄先生啟迪及指點，對竹刻發生興趣，聯同藝術家創作竹木刻作品。曾在故宮《紫禁城》雜誌、《收藏家》雜誌等發表竹木刻等文章。編著《留住一抹夕陽：周漢生竹刻藝術》中華書局二〇一七年。

王世襄先生（左）與薄雲天　何孟澈攝

## 薄雲天

### Bo Yuntian

一九六七年生，現為中國一級雕刻師，中國工藝美術協會會員。一九八六年師從鄭壬和先生學習書畫；一九九六年元月雕刻作品得到王世襄先生的指點，主攻竹木雕刻。其廣泛吸收書畫及相關藝術形式中的營養成分用於雕刻創作中，作品雅逸脫俗，自成一派。二〇一二年入編由中國文聯和中國民協主編出版的《中國民間文藝家大辭典》；二〇一二年七月入編中國當代《竹人說》。二〇一三年榮獲中國工藝美術大師展金獎。

# 張品芳

Zhang Pinfang

一九六七年生，大學本科，師從當代碑刻傳拓、碑帖及古籍修復專家趙嘉福先生。從事古籍修復、碑刻傳拓、碑帖書畫修復裝裱工作三十年，搶救修復了大量瀕臨損毀的古籍善本、碑帖拓片、名人檔案等珍貴歷史文獻，曾主持修復館藏翁同龢藏書、張照書法、交通銀行香港分行珍貴歷史檔案等。參與眾多重要市政、高校及名人手跡碑刻項目，如陳從周撰並書「重修沈香閣碑記」、馬公愚書「思蓴堂記」、館藏善本王昶手札等。為馮其庸學術紀念館所藏石刻造像製作拓片。受聘國家古籍保護中心專業導師，復旦大學校外兼職導師。榮獲二〇一七「上海工匠」稱號。

## 周 統 Zhou Tong

一九七二年生，北京梓慶山房主人。長期致力於中國古代優秀家具的研究與實踐，曾參與故宮博物院乾隆花園倦勤齋、恭王府內檐裝飾、家具的修復，熟稔古代家具傳統工藝之全過程，善於把握器形與神韻之微妙。作品曾由佳士得拍賣，受到國內外收藏家的關注。作品也曾多次參加國內外學術展，如日本京都承天閣美術館、北大賽克勒博物館、山西博物院的專題展，受到美、英、日及國內學術界的高度評價。

# 李智 Li Zhi

一九七三年生。號白完、一刀居主人。祖籍安徽。

一九九一年入上海朵雲軒木版水印部專任雕刻，師從木版水印雕版人蔣敏先生（國家級非物質文化傳人）。目前朵雲軒木板水印雕版中堅。還掌握了拱花版雕鐫技藝。代表作品任伯年《羣仙祝壽圖》十二屏條，（主刀人物、動物主版）。九十年代末參與《顧愷之洛神賦圖卷》部分書法的雕刻。二〇一二年增訂再造《蘿軒變古箋譜》（壬辰最全本）增補箋圖的雕版，舊版的修版、補版和部分重刻。同時擅長竹刻、治印。竹刻偏好金西崖，喜其濃厚的文人氣息。治印喜陳巨來。攻漢印、元朱文。

## 張彌迪

Zhang Midi

一九八六年生於山東鉅野，現居浙江杭州。平面設計師，杭州聿書堂創始人。中國出版協會書籍設計藝術工作委員會委員，中國美術學院創新設計學院外聘教師，浙江大學藝術與考古學院研究生校外導師，方正字庫簽約字體設計師，學習組成員。致力於字體排印與書籍的研究及實踐。編有《竹久夢二圖案集》《排版造型—— 白井敬尚——從國際風格到古典樣式再到 idea》等。設計作品於第九屆全國書籍設計藝術展、第四屆中國設計大展、靳埭強設計獎、日本東京 TDC VOL.30 等展覽或比賽中入選或獲獎。

# 陳 斌

Chen Bin

號「友君」。一九八七年生於江蘇揚州，自幼酷愛美術及手工活。二〇〇四年初客居竹刻之鄉嘉定，拜竹刻非遺傳承人莊龍為師。十幾年來，在竹刻的神奇天地孜孜不倦浸淫，使其外在形式的多樣性與內在精神的和諧性完美結合。曾參加當代嘉定竹刻作品展等，得到專家和收藏家的高度評價。二〇一〇年後擔任嘉定區「陽光工坊」指導老師，培養殘疾人竹刻技藝。在保留嘉定竹刻的傳統原生態基礎上繼承發揚，發掘開創。

# 韓凱邁

## Cameron Henderson-Begg

英國人，作家、翻譯家，一九九四年生於倫敦。牛津大學中文系本科畢業、碩士，研究方向為明代復古文化。牛津大學基布斯古漢語獎、雷克斯・華納文學獎得主，二〇一六年獲高卓雄古代中國獎學金。韓凱邁曾參與英國多所博物館、圖書館、美術館等文化機構的翻譯和編目項目，也曾為劍橋大學出版社和劍橋大學菲茲威廉博物館提供編輯服務。這是他第一篇長篇翻譯。

## 胡雅茜

Ashley NS Wu

胡雅茜生於香港，香港中文大學英文系本科畢業後分別於英國布里斯托大學及美國紐約大學取得藝術史碩士學位，為前亞洲協會香港中心副館長。現於美國從事藝術研究，尤其專注於傳統東亞文化對二十世紀歐美藝術的影響。

## 董靜

Chloe Tung

董靜來自香港，就讀於倫敦大學學院歷史學系，是董橋的孫女。她渴望追隨祖父之徑，更好了解及欣賞中國古董和書畫。

# 喬芝蘭

Gillian Kew

喬芝蘭（SRN, RMN, MA），生於一九五九年，駐香港英籍編輯。喬女士是註冊護士及精神科專科護士，並有香港公開大學學士學位及香港中文大學碩士學位。她從事編輯工作超過 35 年，為大學、非牟利機構等編輯藝術展覽圖錄、書籍與科學及其他論文。

# 引用書目

周易十卷　上海涵芬樓影印宋刊本

毛詩二十卷　上海涵芬樓影印宋刊本

論語注疏　孔子　光緒點石齋本

莊子　浙江書局重印本　1882

史記　司馬遷　中華書局　1959/1996

世說新語　劉義慶　中華書局重印本　1973/1982

歷代名畫記　張彥遠　商務印書館重印本　1936

營造法式　李誡　中國書店影印本

佩文韻府　上海書店影印本　1983/1997

隨園詩話　袁枚　人民文學出版社　1982

墨餘錄　毛祥麟　上海古籍出版社　1985

人間詞話　王國維　中國人民大學出版社　1983/1984

國寶　朱家溍編　香港商務印書館　1983/1984　2004

中國美術全集·工藝美術編·竹木牙角器卷　朱家溍、王世襄合編　文物出版社　1988/1996

中國美術全集·繪畫編 3，4：兩宋繪畫　傅熹年編　文物出版社　1988/1996

中國美術全集·繪畫編·元代繪畫　傅熹年編　文物出版社　1988/1996

故宮博物院藏文物珍品全集　香港商務印書館　2004

中國竹刻·展覽英文圖錄（Bamboo carving of China）王世襄、翁萬

戈合編　China Institute in America　1983

明式家具珍賞　王世襄　香港三聯書店　1985

高松竹譜　南通圖書公司　王暢安摹

邐山竹譜　儷松居摹本　王暢安摹　香港大業公司　1988

明式家具研究　王世襄　三聯書店　1989

竹刻　王世襄　人民美術出版社　1992

說葫蘆　王世襄　香港壹出版社　1993

蟋蟀譜集成　王世襄編纂　上海文藝出版社　1993

竹刻鑒賞　王世襄　台灣先智　1997

王世襄自選集·錦灰堆　王世襄　三聯書店　1999

明代鴿經、清宮鴿譜　王世襄、趙傳集編著　河北教育出版社　2000

北京鴿哨　王世襄　遼寧教育出版社　2000

中國畫論研究　王世襄　廣西師範大學出版社　2002

游刃集·荃猷刻紙　袁荃猷　三聯書店　2002

王世襄自選集·錦灰二堆　王世襄　三聯書店　2003

自珍集　王世襄　三聯書店　2003

王世襄自選集·錦灰三堆　王世襄　三聯書店　2005

王世襄自選集·錦灰不成堆　王世襄　三聯書店　2007

故宮退食錄　朱家溍　北京出版社　1999

中國文博名家畫傳·朱家溍　朱家溍／朱傳榮　文物出版社　2003

名家翰墨 11　臺靜農啟功專號　1990

名家翰墨　金章／金魚百影　1999

漢語現象論叢　啟功　香港商務印書館　1991

論書絕句百首　啟功　榮寶齋出版社　1995

啟功叢稿　啟功　中華書局　2004

啟功先生詩詞三論　趙仁珪　紫禁城　故宮出版社　2012.07　46頁

傅熹年書畫鑒定集　傅熹年　河南美術出版　1998

中國書畫鑒定與研究·傅熹年卷　傅熹年　故宮出版社　2014

中國古代城市規劃建築羣佈局及建築設計方法研究　傅熹年　中

國建築工業出版社　2001

園冶圖解　吳肇釗、陳豔、吳迪　中國建築工業出版社　2012

藝林一枝·古美術文編　黃苗子　三聯書店　2011

選堂詩詞集　饒宗頤　選堂教授詩文編校委員會　1978

故事　董橋　牛津大學出版社　2006

青玉案　董橋　牛津大學出版社　2009

景泰藍之夜　董橋　牛津大學出版社　2010

清白家風　董橋　牛津大學出版社　2011

一紙平安　董橋　牛津大學出版社　2012

立春前後　董橋　牛津大學出版社　2012

夜望　董橋　牛津大學出版社　2014

末代王風：溥心畬　薩本介　河北教育出版社　2008

舊日風雲‧三集　許禮平　牛津大學出版社　2020

清代家具　田家青　三聯書店　1995

明韻——家青製器　田家青　三聯書店　2006

明韻二——田家青　田家青設計作品集　三聯書店　2019

「與物為春」明味‧沈平家具設計作品集　2012

「與物為春」沈平家具設計作品集　2013

往事丹青　陳岩　三聯書店　2007

飛天藝術：從印度到中國　趙聲良　江蘇美術出版社　2008

和王世襄先生在一起的日子　田家青　牛津大學出版社　2014

竹墨留青：王世襄致范遙青書翰談藝錄　王世襄著、榮宏君編

著　北京生活書店　2015

留住一抹夕陽：周漢生竹刻藝術　何孟澈　香港中華書局　2017

# 鳴謝

本書的緣起及得以完成，有賴王世襄、朱家溍、啓功、黃苗子、傅

熹年、董橋諸位先生的教導和指引，與本書藝術家簡介內羅列的各位藝術

家，及有名與無名的匠師積極參與。

也必須感謝以下單位及個人，提供及允許使用書畫或器物的照片，令

本書的內容更為充實：

故宮博物院

臺北故宮博物院

上海博物館

南京博物院

遼寧省博物館

浙江省博物館

青州博物館

香港中文大學文物館

弗利爾美術館

紐約大都會藝術博物館

納爾遜阿特金斯藝術博物館

大阪市立美術館

大英博物館

維多利亞阿爾拔博物館

牛津大學阿什莫林博物館

中國嘉德

蘇富比

佳士得
香港敏求精舍
香港翰墨軒
香港夢蝶軒
傅忠謨先生家屬
黃般若先生家屬
朱傳榮女士
黃大威博士
徐展明女士
賀祈思先生 (Chris Hall)
余宇康教授

攝影方面，感室攝作麥健邦先生拍攝文玩家具書畫，特別是留青竹刻光影的調校特別出色。關善明博士拍攝 086,088,090 項；盧君賜拍攝部分筆筒和全部筆筒展開圖；余仲熙拍攝 094 項。朱榮臻繪製家具線圖。

張彌迪耐心設計書稿，改動不下數十次，令編排更加盡善盡美。韓凱邁把吳序、拙序和內文翻譯成高質量的地道英語，胡雅茜翻譯許序、導讀、鳴謝與部分藝術家介紹，董靜翻譯董序。喬芝蘭 (Gillian Kew) 校閱英文版。香港商務印書館毛永波和徐昕宇責任編輯，提供不少寶貴意見。盧小敏申請圖片版權，作出不懈的努力。

最後，還要多謝董橋、許禮平、吳光榮諸先生賜予序文，傅彣博士提供讀後感言，董橋先生允許在「師友寵題」內使用九篇文章，許禮平先生同意在 007 項內引用「記陶陶女史金章」全文，令本書生色不少。

# 華蕚交輝

## 孟澈雅製文玩家具

作者　何孟澈

責任編輯　毛永波　徐昕宇

設計　張彌迪　劉婉婷

出版　商務印書館（香港）有限公司
香港筲箕灣耀興道 3 號東匯廣場 8 樓
http://www.commercialpress.com.hk

發行　香港聯合書刊物流有限公司
香港新界荃灣德士古道 220-248 號荃灣工業中心 16 樓

印刷　雅昌文化（集團）有限公司
深圳市南山區深雲路 19 號

版次　2023 年 6 月第 1 版第 1 次印刷

©2023 商務印書館（香港）有限公司

ISBN 978 962 07 5766 2
Printed in China

何孟澈 著

# 華夢交輝

孟澈雅製文玩家具 下

商務印書館